U0042858

SUCCESSFUL
DRAWING

There is hidden perspective
in everything that we will
ever draw, large or small.

素描的原點

從比例、透視到光影明暗，習畫者人手必備的路米斯素描大全

The illustrator Andrew Loomis is revered amongst artists
for his mastery of
drawing technique and his clean, realist style.

安德魯・路米斯
Andrew Loomis

吳郁芸———譯
簡忠威———審定、專文解說

Contents

Contents

Chapter3

透析基本形狀上的光影效果 ————————————— *91*

Chapter4

將光影效果應用在漫畫創作上 ————————————— *115*

藝術學習者的基本與初衷

簡忠威

曾經有一位在大學教設計的老師不解地問我：「石膏像素描和藝術家之間的關聯？」

在還沒有回答他之前，我反問，你在學生時代畫過石膏像素描吧？剛開始學習素描的第一尊雕像你還記得嗎？當光線打在潔白的石膏像上，那黑白分明的色調、線條，是否美得讓你無法呼吸？第一次看見從國外進口的素描畫冊時，你是否感動得想哭？你是否想過自己也應該要畫出如此境界？或是，你為何無法達到那些讓你感動的素描程度？什麼時候你開始放棄，從此以後說服自己，那只是為了畫出仿真的技巧而已，只是為了考試而套用的公式而已，並沒有多了不起的意義？

「你問我石膏像素描和藝術家之間的關連？我只能告訴你兩個字——初衷。」

▌藝術創作的第一步

每當我聽到某些美術系所的老師或學生，或所謂的當代藝術家，認為基本功只是基礎，畫得再多再好也只是基本功，不是創作；沒有創作，就不是藝術家；或是質疑，當代藝術不需要再畫這種落伍的老八股學院素描，因為二十一世紀的當代藝術多元開放，畫好基礎素描根本不能證明什麼……

我只想對這些老師、學生和藝術家們說：「請捫心自問，你真的認為自己的素描已經高明到讓你覺得無趣了嗎？強大到讓你覺得不屑去練習了嗎？你確定你真的熱愛繪畫嗎？你難道忘了你第一次拿起炭筆畫雕像的興奮之情嗎？」努力畫好靜物、雕像、人物素描，當然不能保證他一定是一位傑出的藝術家，只能證明這位學習者在他剛

開始學習素描時，願意誠實面對他對繪畫的熱情，不自欺欺人，永不妥協，自我要求想要達到當時已窺視到的境界。這種不計代價追求卓越的人格特質，才是這位年輕畫家未來邁向真正成熟的藝術家最珍貴的動力與資產。

十多年來，我聽過許多學生向我說：「進入美術相關科系以後，有些老師會說，既然能考美術系，就表示已有基礎，現在的重點是要開始創作了……或是另一種姿態更高的老師，會趾高氣昂地對學生說，把那些為了考試而學習的素描通通丟了！那些東西不是藝術……」請仔細想想，這不是很矛盾嗎？既然有害、沒用，那為何培育未來藝術人才的美術系所、美術班，幾十年來還是把素描列為高比重的考試項目？

▋ 支撐創作的基石

從什麼時候開始，素描變成只是美術科系學生入學前的畫室訓練？從什麼時候開始，素描的門檻變的如此低階，只要通過術科考試就算合格過關？又是從什麼時候，素描變成了坊間畫室殘害藝術教育的制式公式？非得要除之而後快？

基礎真的如此不堪嗎？我不相信！真正需要除之而後快的，不是靜物、雕像素描，而是盲目的、慣性的填鴨教學公式，不求甚解的偏見和自欺欺人的學習心態。有太多人，誤以為唸過美術班或美術系畢業，就理當擁有基本功；或誤以為徵件比賽展覽只要得到大獎，肯定基礎夠好；更不用說是在學校當素描老師、教授或是有名的畫家了，具備素描基礎當然是無庸置疑的。有太多人把基礎和創作當作兩件事：基礎是低階訓練，創作是高階表現。這種對繪畫藝術的錯誤認知，就是現今素描教學問題的癥結所在！

如果說「創作」是金字塔最頂端的那一塊小石頭，那麼「基礎」就是那塊小石頭底下，幾百階層層堆砌、數也數不盡的大石塊。在一幅偉大的作品被創作出來之前，試問：作品的概念、構思、布局與技巧，哪一種不是跟它底下堆起來的各種「基礎」息息相關呢？

需要長時間練習的事物，不一定是藝術；但不必經年累月練習的事物，肯定不是藝術。每一種藝術，都有它千錘百鍊的基礎。每一位真正傑出的藝術家，在自我要求過程中所遭遇的辛苦磨練，絕不是一般人能體會的，這也正是藝術使人動容的原因之一。

各種藝術的迷人之處，就在於千百年來許多偉大天才在追求卓越的過程中，那一層層堆砌起來的深厚底蘊。

▌繪畫的科學原理與視覺的美感需求

所有偉大的繪畫作品，都是出自於真正掌握「知識」的藝術家。所有視覺上的自然現象（透視、明暗、光影、質感……），繪畫程序上的科學原理（化繁為簡、由簡入繁），視覺心理上的美感需求（主次、平衡、對比、和諧、變化……），一環接著一環的知識，層層相扣。這些知識，全部都是繪畫的基礎。路米斯在他《人體素描聖經》中說道：「判斷一幅畫為什麼不好，通常不得不回到基本功，因為壞的畫作源自根本的缺點，就像是好的畫作也是從根本上做得好」。他也在《素描的原點》中指出：「致勝關鍵是，只要能運用基本繪畫知識，就沒有成不了氣候的畫家！」這位美國實力派插畫大師，顯然是那些掌握了繪畫關鍵祕密的極少數人之一。

早在半個多世紀前，路米斯就已透露出不解，當時美術專業學校很少傳授重要的基礎知識，過了半個世紀的今日，似乎也沒有太大的改變。時至二十一世紀，某些當今藝術家想要創作寫實畫作，以為只需要擁有相機、電腦影像編輯軟體和投影機就夠了。在這樣五花八門的藝術速成環境的刺激與吸引之下，願意誠懇學習這些累積千百年繪畫知識的人，更顯得鳳毛麟角，而且愈來愈少。

於是，素描逐漸變成一種升學的階段性任務，以及應付考試的工具。台灣各級美術專業學校的基礎素描教學，因為考試領導教學的結果，到目前為止，還是到處充斥著各式各樣的誤解與偏見。例如以高度仿真的質感描繪當作是素描的主要訓練方向（喜歡出塑膠袋題材的考題）、對媒材盲目的推崇與貶抑（中小學用鉛筆，高中大學用炭筆，而且只能用炭筆，加碳精筆算是作弊……）、對素描的各種填鴨制式規定（雕像素描天地各留三公分，或是三公分變化一個灰階），還有幾乎像是素人畫家般的縫合填色程序（描好所有細節輪廓線才開始畫明暗，影子和物體的暗面總是分開畫），各種光怪陸離的現象，不勝枚舉。也難怪有些不明就裡的藝術家或學者教授，認定這些「基礎」就是殘害藝術教育的元兇，口誅筆伐、不去不快。

不過，令人感到欣慰的是，筆者同時也逐漸感受到另一種不同的氛圍在凝聚與擴散。台灣最近二、三年的專業美術教育對於素描基礎的教學與態度，似乎正在往正確的

方向移動中，而且這只是剛開始。由於網路快速發展，閱聽人不同於以往只能單向接受媒體的言論與作品，拜網路之賜，今日媒體資源開始對全世界的人敞開大門，這是人類歷史上從未見識過的震撼力量！其速度之快，影響之深遠廣大，活在這世代的我們，恐怕也無法想像十年、二十年、五十年後，時間會為我們淘汰掉什麼，留下些什麼？

▌找回習畫的初衷

無論是教授學者還是販夫走卒、是有名的大畫家還是業餘興趣者，任何有識之士都有發聲的管道，真理總是愈辯愈明。真正傑出的作品，就算沒有入選參展得獎，也能透過網路散發寶石般的光芒，受到世人的推崇與尊敬，不會被體制埋沒掉。於是，現在我們看到愈來愈多學生，願意再走進素描教室畫雕像而不怕被訕笑。就算學校沒有教你所有關於繪畫你應該要學習的種種知識，他們也會自動自發上網研究，找書自學。台灣未來的藝術家們正在重新思考、認識與學習，什麼是繪畫藝術的「基礎」。

筆者有幸成為路米斯名作《素描的原點》繁體中文版的審定人，本書繪畫透視法幾乎占了一半的篇幅。由此可見，掌握正確的透視技巧正是跨入寫實繪畫的第一階門檻。值得深思的是，台灣目前的專業繪畫透視教學，在多媒體動畫領域逐漸受到重視，或是在動漫名人的私人教學坊中引起熱烈回響。反觀純美術的系所，素描課程似乎還是炭筆石膏、人體速寫，每週二次，行禮如儀。對於這個第一階門檻，筆者也曾經提及：「不要教學生用炭筆去畫幾何石膏體。」意思是，幾何石膏體的主要教學目的是透視，色階調子則是其次。身為一位基礎素描老師，他必需知道，鉛筆才是解決透視的標準配備。

閱讀路米斯這位大內高手循循善誘的真誠文字，雖然時空互異，卻總是讓筆者點頭如搗蒜，心有戚戚焉！誠心希望這本《素描的原點》，能讓更多人找回學習繪畫的初衷。每當夜深人靜時，不經意在網路上忽然繃出一張超高水準的經典畫作時，讓我為之讚嘆與陶醉之餘，還是會忍不住問自己，我的基本功是不是還不夠好？

1 繪畫基本原理大公開！
The Fundamentals

繪畫藝術現在終於出頭天了！積極拾起畫筆的繪畫愛好人士，似乎比以往暴增許多！成千上萬新加入的繪畫迷大軍化身為與紙筆為伍的繪畫發燒友，繪畫已經變成全民運動！不少人都感染到這股熱潮，把繪畫當作消遣或嗜好，沉醉在繪畫世界的魅力之中；也有人認為假使自己的能力足以站穩腳步，成功闖出屬於自己的一片天，也會願意選擇繪畫藝術作為謀生工具！

在繪畫的天地裡，總不免會引起眾人疑惑——什麼是天分才能？什麼又是技巧知識？很多時候，一旦擁有相關知識，畫家立刻就會獲封為天賦異稟的繪畫達人、執牛耳的藝壇熠熠巨星；不過，好畫作確實少不了蘊含深刻的繪畫知識，知識是打造佳作的不二法門，如果欠缺基本功與良好素養，卻急著想一步登天、擦亮自己的繪畫招牌，確實只是痴人說夢而已！基本上，畫家要找對方法，才可以培養並展現才華本事，優異非凡的好畫作才得以問世！但是該如何找到這個方法？過程中必須仰仗準確的分析能力、並且非常熟稔大自然光影現象的定律。讓人類看到的一切景象皆符合光影定律的繪畫成果，這樣的畫作必能廣受好評！

▎如何誘發才能創意？站在繪畫原理的肩膀上

繪畫是什麼？繪畫是指呈現在畫紙上的視覺作品，更重要的是，繪畫作品代表畫家個人眼中的景象，並與畫家自己的看法、興趣、觀察、性格、理念，以及繪製對象的其他諸多特質息息相關，唯有結合以上元素，才能完成一幅繪畫作品，這些因素也是讓繪畫作品成功的鐵則！繪畫與其他創作藝術的關係非常密切，而其他所有創作藝術，目的也都在於表達創作者的個人欲望，即抒發個人情感、不吐不快，使其他人能意識

到創作者的內心想法，創作者希望別人會來聆聽、來觀看，渴望作品能有知音讚賞、伯樂一顧，或許創作者期望自己的特殊成就技藝，終能遇到知己者予以欽佩肯定，也許創作者認為自己的創作，值得他人關注留意，或許創作者也會認定，透過創作，不僅能為創作者本身帶來正面意義，使創作者樂於施展創作天性、恣意爆發創作能量，或甚至能讓創作者得以維持必須生計，創作遂應運而生！

凡選擇繪畫藝術作為表達自己的媒介時，畫家應該也要了解，就像文學、戲劇、或音樂等其他藝術一樣，繪畫藝術也有自己特定的基本原理，而且畫家同樣會從此處再往前繼續提升技藝。雖然其他創作藝術的相關發展已臻巔峰，但實踐繪畫藝術的基本原理究竟為何？怎麼做才能畫出像樣的好作品？無奈的是，這類針對繪畫藝術實際研究而探討的問題，往往缺乏明確定義的答案，相形之下，商業美術其實是比較新穎的職業，而該領域的第一把交椅早已開始採取行動，不落人後，貢獻時間與心思來從事商業美術教學。

如何才能發揮創意，在繪畫創作的領域上大展鴻圖？答案是「想要成功，務必要獨樹一格、能展現過人才藝」，唯有不同凡響，才能無出其右！致勝關鍵是只要能運用基本繪畫知識，甚至不必仿傚他人，就沒有成不了氣候的畫家！世上真的有什麼教學方法能培育繪畫新秀、讓人才代代輩出，甚至直逼先輩的丰采嗎？其實，要達到如此結果，絕對是因為後來崛起的畫家，努力提升了自我繪畫技巧知識所致，而不是靠作品中出現任何出奇制勝的花招。畫家必須在創作中，展示自己豐富精深的繪畫技巧與知識，就像科學與其他職業也有高深獨門的學問一樣，每位畫家都要吸取專業繪畫知識，並且盡情揮灑，使創作躍然紙上！說起繪畫教學這件事，為了詳盡示範，教師勢必還得貢獻出自己的作品才行，筆者可以肯定的是，舉這本書為例，書裡包含不少教材，讓學習繪畫的學生與讀者可直接取經，並應用在自己的作品上，不必再去觀摩筆者任何特定風格或技術。

▌ 大師級畫家都不見得明白……

假設現在眼前擺上兩張畫作，一張內容非常多采多姿，另一張看起來卻乏善可陳，前者不僅吸引人，同時必然是好作品，後者只會讓人想腳底抹油，加速逃離現場！這是什麼道理呢？筆者有自信可以指出基本原因，而且大家完全可以理解；不過，奇怪的是，通常在藝術書籍或美術課堂上，居然找不到任何相關解釋！事實上，觀眾

對畫作的反應，與個人情感以及體驗有關，然而據筆者所知，畫作可能會讓觀者產生什麼感覺，竟然是美術教室裡從不教導的事！但是，除非畫家或多或少願意去領會，觀眾為何會出現如此不同的評價，否則筆者只能認定繪畫藝術的園地，很難拓展至無限寬廣！因為，縱使不知道自己的作品為何乏人問津，畫家其實還是可以瀟灑自若過一生，即使是大師級畫家，可能也真的不明白自己的作品為什麼是搶手貨，他只能默默感激老天恩寵、世人賞光，暗自額手稱慶！但畫家只能這樣畫地自限嗎？

要領悟畫作會不會得到觀者共鳴，能否引人入勝，畫家務必知道一件事：即一般人從小到大，身上都會發展出某種特定能力，筆者認為，用所謂的「智慧知覺」（intelligent perception）這個名詞，很能適切描述此等能力，該能力指的是視覺會與大腦協調，也就是由於「接觸」而培養出正確感。

大腦總會接受某些結果或現象，再認定此為真理，並對這類感覺堅信不疑，此外也學會區分各種尺寸或比例、顏色與質地的不同現象或外觀，以上所有感覺互相結合後，再發展出智慧知覺，因此，即使對科學觀點一無所知，一般人最後還是能擁有空間或深度概念，倘若看到任何現象或外觀，與從經驗上領略到的正常或真實情況不一致，這時就能憑智慧知覺，迅速判斷此類現象或外觀為變形或畸形；雖然對解剖與比例全無所聞，但講起各種形狀外觀，一般人總是能輕鬆了然於心，也能馬上辨別不同的臉孔——不過如果企圖用文字詳細說明當中的差異，則又另當別論，恐怕會淪為不可能的任務！因為已經具備比例概念，一看到孩子或侏儒，或年紀不大的小狗與體型比較小的狗時，一般人也都能輕易分辨出各種不同身分；而體積與輪廓（contour），也一併包含在這種智慧知覺內，所以要區分美麗的飛禽天鵝與普通家禽鵝，或鴨子與普通家禽鵝的不同，對一般人來說也並非難事。觀眾和畫家一樣，所有人身上都會發展出智慧知覺這種特別能力，潛意識上也能對特定光影效果有所頓悟，假如要指出各種光線——包括所謂日光、燈光照明、黃昏、或烈陽彼此之間的差別時，一般人普遍都能瞭若指掌，而這些感知內容，也是屬於自然的一部分。

眼睛一掃到比例走樣、扭曲，形狀、顏色或質地不合理，從那一刻起，觀眾旋即發現到，眼前已經有環節出錯了！即使想偽裝得天衣無縫、力圖掩飾任何破綻，觀眾也不會上當！就算製作得再精美逼真，大家也不會傻到把百貨公司櫥窗假人模特兒，當成活人看待，因為大家已經把模型人物的蠟製身軀與人體肌肉這兩種有著天淵之別的質地，分別記得清清楚楚！

▍不可回避的真實：畫作能觸動情感嗎？

面對一般大眾都擁有智慧知覺這件事，畫家絕對不能一方面置之不理，一方面卻又期待觀眾在觀賞畫作時，不論畫作內容如何，一律會自動出現智慧知覺反應，而且察覺不出任何漏洞，甚至期盼觀眾最好還能一致對畫作佳評如潮！畫家要銘記在心的是，觀眾會因鑑賞畫作而產生觀感，而且正常來說，就像在看待真實生活場景一樣，所以畫家不應該讓觀者在欣賞畫作時，冒出與自然法則脫節的錯愕感！其實「讓人心悅誠服的真理」與「智慧知覺」之間，完全可以畫上等號，喜不喜歡一幅畫作，是一般人都會有的知覺反應，和是否精通繪畫這門學問、對藝術能否了解透徹，完全是兩碼事！畫家大可使盡渾身解數辯解、找一籮筐正當藉口、旁徵博引據理力爭，還可以聲嘶力竭鞏固自己的立場，但無論再怎麼絞盡腦汁大費周章，也無法扭轉人類意識直覺中固有的觀點！如果畫作內容失真，例如色彩明度或效果不正確，觀眾其實都感覺得出來，而且畫家也只能束手無策接受觀眾批判，根本無力回天。

除了視覺效果，觀眾的心理反應層面甚至更複雜。每幅畫作都應該有它存在的理由，創作背後也有其特定動機與目的，假如能讓觀者感覺得到那份目的，接著要成功勾起觀眾賞畫的興趣，對畫家而言將會是易如反掌的事！

每個人的生活都與色彩、聲音等自然現象效果密不可分，體驗也是人類生活中的一部分，生活包括一切看到、感覺到的人事物，所以，倘若畫家把從生活體驗到的情感加進畫作中，而這份情感也同樣存在於觀眾心中，這樣的畫作一定會更能觸動觀者，並引起廣大迴響！

情感是每個人自己才有的個人感觸，畫作所傳達的情感，自然也必須是畫家的個人體驗，而且畫家可以很肯定一件事，也就是自己擁有的多數情感，其實在其他人心裡也會有同感，大家會想去看戲劇電影或演員演出，去藝術天地裡尋找人生的縮影，就是這個原因。藝術家的表演到底會不會受人喜愛，在很大程度上，取決於該演出能否觸發觀眾個人情感，而觀眾喜不喜歡某件藝術品，也是基於相同道理！

假如畫作內容的形狀、質感、空間距離、與光影效果無誤，與觀者既有的智慧知覺互相呼應，同時又和觀眾的情感一拍即合，畫家與作品鐵定能贏得觀者讚美、掌聲雷動！

從觀看到完成傑出畫作

把畫紙假想成一處可描繪景象的開放空間，而非二維平面，而且此時畫紙的邊緣，就像某扇開啟窗口的邊框一樣，從這座紙窗看出去，可以觀察到光影效果等生活與自然定律。

發揮巧思，把眼前五花八門的形狀，逐一仔細畫在這座空間裡，或把自己從研究自然定律中，學到的明暗光影知識，運用在畫出來的林林總總各式形狀上，賦予全部形狀真實感，並且呈現在畫紙上。畫家必須研究自然定律中的光影效果，接著再把這些效果畫進作品裡。

繪畫時，要留意尺寸、輪廓、描繪角度或觀察點（指視線角度）、與光影效果。唯有在光線照射下，才會產生一切色調、色彩與外觀現象，畫家也能因此描繪出真實生活景象！

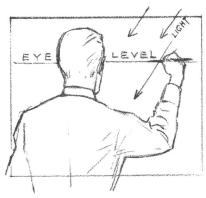

實際繪製時，不能只著重於畫作的某個層面，而不去考慮其他必須條件（比方說只想著輪廓就不正確），正確作法是必須設法把全部要素結合起來，並且互相協調配合，讓呈現出來的畫作整體感既完整、也有組織條理！

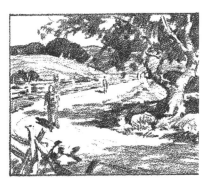

製作縮略草圖

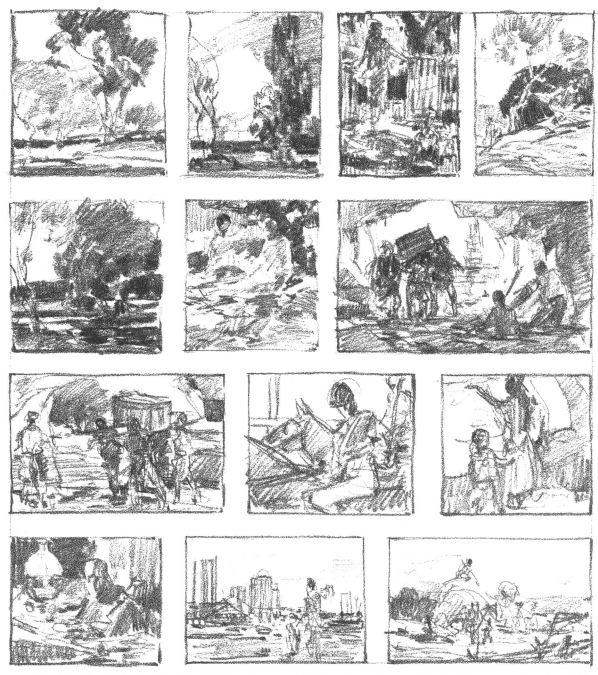

想鍛鍊自己成為出神入化的畫家嗎？建議讀者應該養成習慣，隨手把自己對繪製對象的構想，描繪成小型草圖，對幫助讀者實現自己的畫家夢來說，這種方法至極重要！最好的方式是閉上眼睛，試著想像正在發生的場景，尤其是在生活中出現的景象，此時手中尚未蒐集到詳細資訊可供參考，所以只要先選擇題材即可，從各種觀點去忖量，不久後就能得到啟發，找到自己的繪畫方向！

▎知其所以然的生活觀察

在傳授繪畫學問時，教授專門與個人獨特技巧絕非上策；無論畫作是否決定走矯飾主義（Mannerism）風格[1]，美術教師應該教育學生的，是如何畫好形狀、輪廓、與色彩明度，找對好的老師，一生受用不盡！假如讀者對某位畫家的作品有興趣，此時應該要特別留心研究畫家對形狀上明暗效果與輪廓的處理手法。

真正優異的畫家可讓觀眾非常確定一件事：即畫家是從生活中觀察一切，生活就是畫家最好的繪畫資訊來源，畫家努力得到的資訊必須與生活一致，再把結果轉化成自己源源不絕的創作靈感！為了仔細蒐集完整的繪畫資訊，畫家可能還會動員模特兒、模型或攝影機與相機，利用這些輔助工具網羅生活景象，目的就是讓畫作內容更加充滿真實感、符合智慧知覺，工具資訊可以權充肉眼觀察到的現實世界，只有在沒有其他辦法得到最合適的效果時，畫家才會運用想像力去彌補。

符合各項繪畫基本要素的畫作，才真正稱得上是傑出之作！而且筆者認為，鑽研繪畫的學生可以學習這些基本要素；不過，到目前為止，筆者一直無法找到任何一本繪畫教科書，能清楚定義出比例與透視之間的關係，還能讓習畫者深入研究光影明暗效果；但這些基本元素彼此缺一不可，本書也是以此種概念來介紹各要素，且本書應能滿足學生研究繪畫的實際需求！

假如已經充分理解自然定律，對視覺效果處理也不生疏，對這樣的習畫者而言，最棒的繪畫教師即是大自然本身！如果畫家不僅技藝純熟，擅於描繪特定空間的繪製對象結構與輪廓，也熟習基本形狀上的光影明暗效果，此位畫家馬上可以躍升到下一階段：明確樹立自己的個人繪畫風格。這絕對也是每位畫家戮力追求的最重大目標！

注1
又稱為風格主義，指1520至1580年間，文藝復興（Renaissance）式微之際出現的藝術潮流，當時藝術家利用拉長人體的比例、扭曲的姿態、強烈的顏色、怪誕複雜的構圖，營造出「刻意」、「不自然」、「人工化」的表現形式。

傑出畫作基本元素 5P

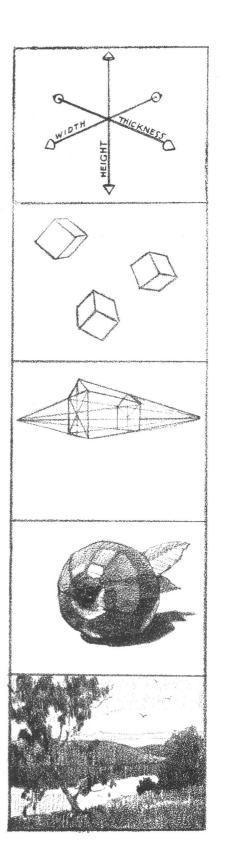

1 比例（PROPORTION）
指繪製對象的三個維度

2 布局（PLACEMENT）
指繪製物體擺放在空間中的位置

3 透視（PERSPECTIVE）
指觀察點與繪製對象的關係

4 塊面（PLANES）
指繪製物體表面外觀，包括明亮與陰影區域

5 樣式（PATTERN）
指刻意安排好繪製對象色調

傑出畫作基本元素 5C

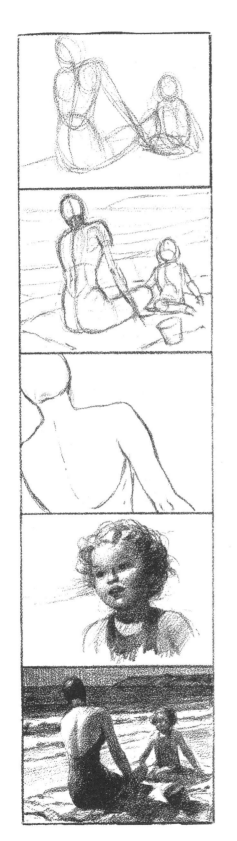

概念（CONCEPTION）
指對繪製對象存有概括粗略的構想

建構（CONSTRUCTION）
指試著從生活中、或由基本知識來確立繪製對象
的外形

輪廓（CONTOUR）
指從觀察點去發現物體在空間中受限的外形

特色（CHARACTER）
指在受光情況下，觀察到的繪製對象各部位特殊
特性

一致（CONSISTENCY）
指所有必要的結構、光影效果與樣式，且以上全
部條件會組成繪製對象整體內容

傑出畫作基本元素 5P：眼前所見遠比你所知更多

假設不是別人，而是畫家自己來反問自己：什麼樣的作品堪稱優秀佳作？此時，畫家首要思考的問題是，構成好作品的特色為何？有特色才是好作品，從畫作特色，更可一窺畫家到底有幾把刷子！跟真實世界的人事物一樣，畫作內容也要具備立體效果，即呈現出高、寬與厚度，且這三個維度之間一定會有比例關係。繪製對象的每處結構，彼此之間都存在一定比例，假如這些比例全部正確，表示所有維度準確無誤；一旦比例失誤，也會拖累畫作成果，因此，「比例」（proportion）正是影響畫作美感舉足輕重的頭號因素！

世間每樣可以描繪在畫紙上的物體，都會有比例的問題，甚至在畫家畫出景物之前，「比例」這項特色就已經存在於景物中，既然如此，畫家應該要先思考，如何把繪製物體適中地放在畫紙內。把畫紙設想成一處可描繪景象的開放空間，在這片區域內，不但要擺上繪製物體，同時希望擺設位置適當合宜，看上去既賞心悅目、也最具說服力！仔細察看繪製對象後，選出觀察點，裁切取景器（finder）（指卡板，開口呈矩形，且與繪製區域比例相符）來判斷繪製物體應該設置在哪裡最妥當，同時決定描繪出來的物體尺寸大小，以及畫者與繪製對象的距離遠近，與在畫紙上的設定物體地點，而這個步驟，則稱為基本繪畫元素的「布局」（placement）要素。

選好觀察點，並確定布局後，即可開始揮舞畫筆！此時要注意的是第三項基本繪畫要素——「透視」（perspective）。描繪景物時，絕對不能遺漏掉透視此一元素，透視也是畫家會遇到的第一個大難題，所以畫家應該先貫徹研究透視法，要成為一等一的畫家，首要大前提是駕馭透視原理，美術學校也都有義務張羅相關訓練課程；所有畫作都與視平線（horizon）脫不了關係，而且畫家有責任要了解這層關係！本書雖無法將各種透視法通通詳細列舉出來，但筆者會提出常見的透視原理，與讀者分享，而且筆者相信，本書提出的透視法，是畫家作畫時不可或缺的優先原則！筆者也建議讀者再去閱讀其他透視題材書籍，讀者要盡量多鑽研透視，以求對透視法更加融會貫通，因為透視是造就佳作數一數二的最重要因素！

假設已經有透視觀念，而且能正確並且運用得心應手，接下來的步驟，是配合出現在形狀上的亮面、中間色調（halftone plane）與陰影效果，仔細描繪出物體的完整形狀，讓觀者心服口服。「塊面」（plane）此一基本繪畫元素，即指景物上的亮面（light

plane）、中間色調與陰影面（shadow plane）這三種不同塊面。照射到光線的物體一定會產生出這三種塊面，繪製這三種光影效果，能讓物體形狀的整體外貌顯得十分生動逼真。首先要注意在形狀上的全亮區域或全亮塊面（full light plane）；再來，因為形狀上有些地方不會受到光線直射，因而會形成中間色調或半色調塊面區域；除了中間色調區域，畫家還會發現有些地方完全背光，沒有亮度，此區域屬於陰影面。即使在陰影區域裡，也可以找到某些較明亮的地方，雖然這些有反射光的亮區，也是陰影的一部分，畫家仍可將陰影區域再加以細分，並繪製出更精確的物體形狀。

理解塊面的概念，並精細繪製出物體形狀後，現在要分析畫好作品的另一項元素，即所謂的「樣式」（pattern）。繪製色彩明度，就等於幫畫作建構色調，樣式是構圖的另一項範疇，布局是指安排構圖中的線條位置，而樣式則與構圖中的色調區域有關。利用以上各項基本元素，掌握住創作的方向盤後，接下來要準備打造作品樣式，正式朝繪製好畫作這條大道前進！此刻，畫家可以發揮創意，自由構思繪製主題的樣式，而不必像攝影機或相機一樣，只能把鏡頭前的所有景物照單全收。觀察大自然景致，挑出自己最想表現在畫紙上的特色景象，其他則可省略，接著把繪製物體在特定空間範圍裡展現出來。針對每張畫作，畫家都應該精心規畫畫面中的空間距離，並妥善處理樣式色調。

構圖是很抽象的概念，能完善解析傳授的構圖觀念不多，市面上以構圖為題材的書籍琳琅滿目，而且內容十分值得習畫者努力研究練功，筆者建議讀者可添置相關工具書，讓自己的知識寶庫更上層樓！不過，構圖這件事似乎或多或少是畫家的本能，多數畫家寧願自己決定，也不希望別人提議該如何構圖。

到底有什麼祕訣，能在繪畫時很快進入情況，圓滿完成樣式或構圖設計？最好的辦法是先繪製小草圖。繪製此類草圖時，可用三或四種色調，感受到底真正繪製時該怎麼做，在實際繪製前，先畫好的草圖馬上可以發揮作用，繪製靈感立刻源源不絕！繪畫基本上即為設計，而設計也等於繪畫，透過構思設計可以孕育出畫作，繪畫則可使預先計畫的設計構想萌芽茁壯！

讀者是否注意到了？以上列出的好畫作五大基本元素：比例、布局、透視、塊面、與樣式，若以英語來解釋，這五項元素全都是「P」開頭的字！所以我們可以把這五大元素，稱為傑出畫作基本元素5P！

每幅畫都會牽涉到比例概念

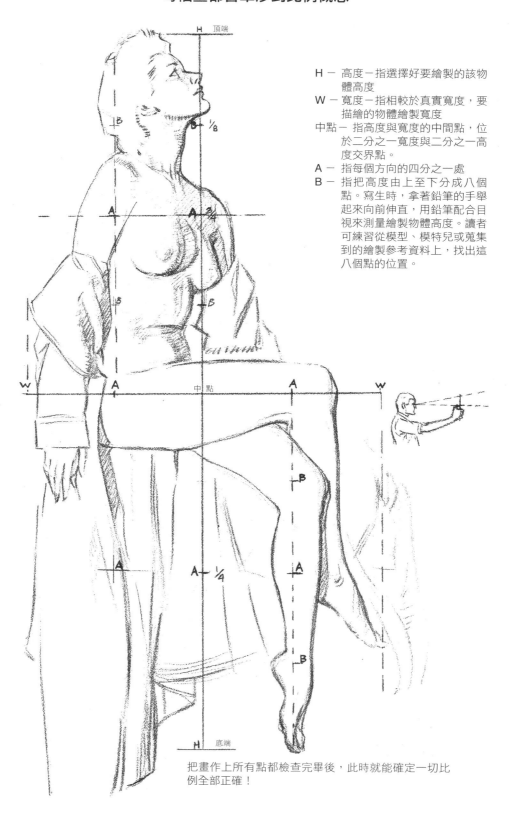

H ─ 高度─指選擇好要繪製的該物
　　體高度
W ─ 寬度─指相較於真實寬度，要
　　描繪的物體繪製寬度
中點─ 指高度與寬度的中間點，位
　　於二分之一寬度與二分之一高
　　度交界點。
A ─ 指每個方向的四分之一處
B ─ 指把高度由上至下分成八個
　　點。寫生時，拿著鉛筆的手舉
　　起來向前伸直，用鉛筆配合目
　　視來測量繪製物體高度。讀者
　　可練習從模型、模特兒或蒐集
　　到的繪製參考資料上，找出這
　　八個點的位置。

把畫作上所有點都檢查完畢後，此時就能確定一切比
例全部正確！

每幅畫都一定會有視平線

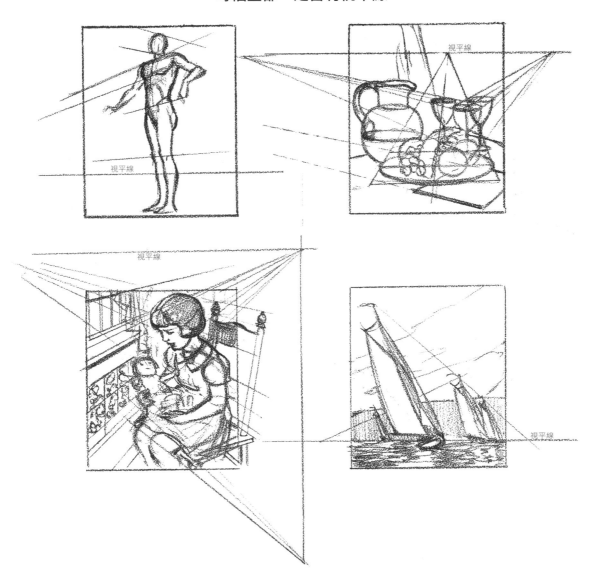

繪畫時，不論畫作內容為何，都會有視平線與觀察點這兩項元素，而且畫家正是從視平線與觀察點去繪製景物，視平線即為畫面的視線高度，視平線可高於或低於畫面平面，或在任何一點上跨越畫面平面。畫家必要知道的是——如何讓各種形狀及形狀的輪廓跟視平線互相協調；照片裡的一切景物，都以相同方式與相機鏡頭互相協調，但畫家不能倚靠攝影機或相機來創作，必須清楚了解透視法原理！

▍傑出畫作基本元素 5C：進一步關心風格與靈魂

然而，要判斷畫作優秀與否，並非僅考慮以上五項元素而已；首先，以前畫家會重視的還有情感特質，在傑出畫作中，一定找得到這項要素。倘若繪製對象是無生命體，情感特質是指呈現繪製對象的方式：若畫風景，可用「這一天的心情」作為表現手法，或讓構圖有新鮮感，畫作能散發出魅力；畫靜物寫生時，情感特質在於題材吸引人，繪製對象本身即具備美感；而以人物為作品繪製主題時，人物的動作或表情、或人物要傳達的故事，應該要能表露出情感特質。

開始畫之前，先閉上眼睛，試著用心把繪製對象透視清楚，想一想繪製過程的每個步驟階段，思考這次繪畫的基本構想與目的，這些準備事項，稱為「概念」（conception），即對繪製對象確立概念；再來則需要製作縮略草圖，甚至塗鴉也行，目標是讓繪製對象能具體成形。

請記得，畫家都希望觀眾在欣賞或判斷畫作優劣時，能感覺到畫作內容正確真實，因此，讀者要著手準備資訊，讓畫作能取信於觀眾。在完成構思、也擬好草圖的情況下，事不遲疑，馬上開始作畫！繼確立繪製對象概念之後，下一個重要元素則是「建構」（construction）。畫家務必要蒐集照片、打好草圖並埋首研究、獲取剪報資料，尋找任何可用資源，營造最正確的資訊！假如口袋夠深，還可以自掏腰包採購模型、僱用模特兒，進行攝影或研究事宜。

在判斷畫作特色時，還有另一項元素與建構相輔相成，兩者甚至是生命共同體，所以也必須一起考慮進來，該元素即為「輪廓」。建構指針對繪製對象，由內而外找出組成該對象的詳細結構，輪廓則是空間中的繪製物體外緣或主要線條；畫家可從觀察點與透視法出發，去建構出繪製對象，而從各種角度觀看到的繪製對象全都不會一樣，因此必須把視平線設定出來，讓視平線成為建構與輪廓的基準點，在同一張畫作上，要把繪製對象畫得正確無誤，一律只能設定一個視平線，這是因為我們不可能同時從兩個不同位置，去觀看任何同一物體，所以，為了建構而蒐集到的各種資料，必須再經過修正整理，以符合視平線的定義，縱使是同一個繪製對象，但只要現身在兩份不同的剪報或照片上，此時，不同畫面中出現相同視平線的機率微乎其微，光線來源或種類勢必也大相徑庭，而且光影效果又是非常重要的繪畫關鍵！假使想獲取最完整的繪製對象資訊，當然最好是一口氣、在同一時間內觀察到全部細

節，而且是在相同光線條件下，用攝影機或相機記錄，甚至親眼見到該對象會更好，尤其在初學繪畫階段，更應該採取這種方式，這就是為什麼靜物畫、美術學校人體素描課、與戶外場景，會是畫家最佳繪製題材的道理，因為此類對象能適當提供畫家大好機會，讓畫家學會觀察並投入繪畫；但為了好好繪製該對象，還是需要擁有相關基本資訊。正統美術課會教大家認識到什麼是比例、透視，以及如何運用這些技巧，能融會貫通的學生，繪畫能力也會大增，如光速一般很快超越其他同學，經歷這些道地美術教育的洗禮，學成結業後，這些學生畫出來的作品必然能廣受喜愛，甚至比大家預想成名的時間更早！

倘若對透視與基本形狀的光影效果等知識，腦中永遠一片空白，或一提到尺寸與比例，馬上感覺無所適從，這類畫家注定只能永遠投靠影印機、投影機、或任何其他機械裝置勉強矇混度日，使出這種手段，來閃躲自己缺乏繪畫專門知識的窘境；假若直接拿照片出來依樣畫葫蘆或投影，企圖闖關隨便打發過去，而非自己親手繪製畫作，馬上會露出馬腳，因為作品會說話，這樣的畫家想出類拔萃也難，除非作品中有其他特色，而且獨特到比其他一樣用照片以假亂真、濫竽充數的同類作品更美；不過，假如畫作要描繪的，是特殊而且動態的畫面，畫家也只好用攝影機或相機來捕捉影像，以供繪畫時參照使用，就像借助模型或模特兒來繪製一樣。利用人類雙眼觀察到的透視或比例，無法依賴相機攝影產生相同效果，繪畫技巧不嫻熟、只敢求助於相機任憑擺布，這種畫家畫出來的作品，會永遠被貼上「用照片魚目混珠」的標籤！所以倘若又想用照片取代手繪作品，一定要讓自己戰勝這種念頭！作畫時，應該一律親自動手繪製，不要企圖依賴影印或攝影招數製造畫作！

筆者曾認識某位畫家，後者獲邀主導某場藝術創作，但得離家遠行，那時這位畫家的所有複製翻拍設備器材，都躺在他的工作室裡！所以這回畫家被迫要親手繪製作品！相對於平時那般從容不迫，在沒有得力助手的情況下，畫家開始手忙腳亂、變得狼狽不堪，百般折騰後終於完成任務，然而創作成果只落得慘不忍睹；而這位畫家之前從未仔細檢討過，自己究竟依靠那些輔助器具到什麼程度！回到家裡，畫家痛定思痛，開始認真作畫。只敢找攝影機或相機當救兵的畫家，根本不懂反省自己的行為有多糟糕、作品又缺少些什麼，等到看出畫板上自己製造的玩意兒，和真實景象竟然天差地遠，才恍然大悟！雖然想要怎麼創作，是畫家的個人自由，但新人畫家既然對一切還很陌生，最好應該下定決心，勤於動手練習繪畫，不能仰賴翻拍影印來創作！而且要牢牢記住的是：唯有對繪畫技巧駕輕就熟，畫家與作品才有可能大放異采！

所有畫作的基礎，都建立在基本形狀上

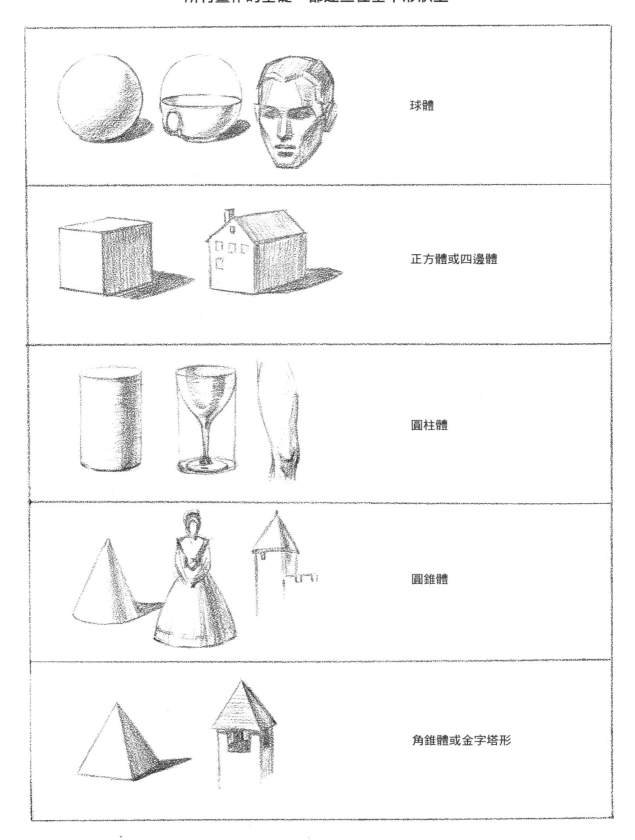

球體

正方體或四邊體

圓柱體

圓錐體

角錐體或金字塔形

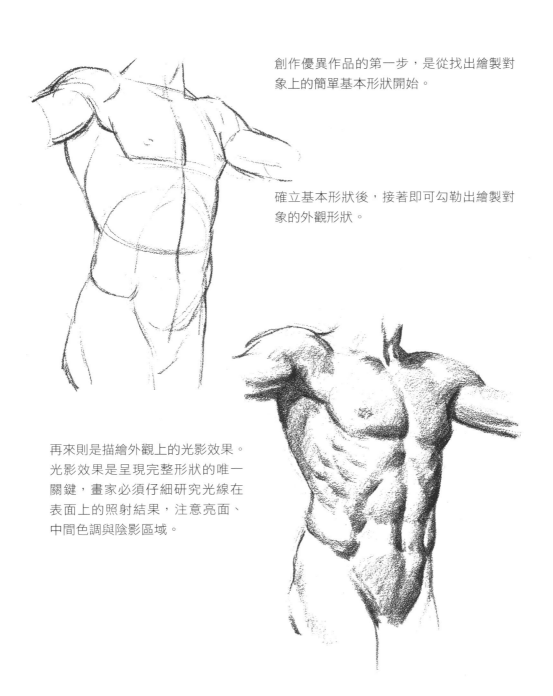

創作優異作品的第一步，是從找出繪製對象上的簡單基本形狀開始。

確立基本形狀後，接著即可勾勒出繪製對象的外觀形狀。

再來則是描繪外觀上的光影效果。光影效果是呈現完整形狀的唯一關鍵，畫家必須仔細研究光線在表面上的照射結果，注意亮面、中間色調與陰影區域。

離光線較遠的形狀，會出現中間色調與陰影效果。在光線映照下，由於光源方向固定，但塊面角度不同，受光程度也不一樣，會導致中間色調塊面有亮處也有暗處；只有在照射不到光線的塊面上，才會產生陰影區域。

經過萬般淬鍊努力，終於掌握住建構與輪廓繪畫技巧之際，此時還有其他元素跟建構及輪廓有關，而且畫家在創作時，不得不持續忖度思量該元素，這項元素即為「特色」（character）。特色是指能區分不同物體或人物的關鍵因素，物體的用途，就是該物體的特色，而個人的獨特經驗，則可代表該人物的特色，若不夠獨有罕見，還無法當作特色。

以繪畫方面來說，特色不外乎指某種形式，而且只在該繪製物體上才能發現得到，絕無僅有！特色是種特殊形式，不僅位於特定地點，光影效果條件獨特，還可以從特定觀察點觀看，並具有特別效果，特色必定讓人立即可見、儼然可以一目了然——在目光對焦的那一刻，在獨特的光影效果中，看到的繪製對象全部特徵，嘴巴和眼睛的樣子，還有出現在整張臉蛋上的明暗、中間色調與反光面，當下能展現在作品上的永恆畫面就是特色。

而此時若亮出攝影機或相機操作，立刻可以攔截到不少珍貴鏡頭，但應該先確定在此情境下，眼前景物已經充分展現出特殊氛圍，而且形體外觀清晰可見，一切都已就緒、一應俱全，畫家自己則要先感受到這種外貌與氣氛情調，心中感動洶湧澎湃，再把情感轉移到模型或模特兒身上，或模型或模特兒本身已流露出特殊情感，而畫家不僅察覺到、更抓得住那份心理反應時，再去搶拍重要鏡頭！

從這一連串過程中，對自己想表達的意境，畫家已經完全找到了感覺，畫家打算用鉛筆或筆刷描繪出來的畫面輪廓，也愈來愈明確，這份感覺可以透過完備的繪畫技巧、與生動的處理手法，進一步在畫紙上盡興演出！有時畫家自己甚至沒有意識到這一點，但仍有助於創作出一流作品，因為那份深切打動畫家的感覺，同樣也經由畫作傳達給觀眾！

畫家若去研究服裝與有皺褶的布料，可以更加發揮出繪製人物的特色，而手部、鞋子也有同樣加分作用，假使空間距離與繪畫手法正確，就連手勢也能傳遞特色，此外，繪製對象的姿勢，更是百分之百與建構和輪廓、塊面及色彩明度等繪畫元素有關，而肖像素描的重頭戲即為展現繪製對象的特色，因此不論是特徵的空間距離、明暗塊面及輪廓，都要十足準確才行！繪畫時完全不馬虎，把好作品的五大所有必備元素一一達成，自然得以展現繪製對象的特色！倘若能在畫作中精確顯現出「特色」這項要素，這樣的畫家必定會成為美術界翹楚，聲譽地位無與倫比！

「一致」（consistency）則是重要程度居冠的最後壓軸元素！一致牽涉的範圍極廣，指真正的自然法則真理，而且達成一致與否，是由人人都擁有的智慧知覺來判定，且不論畫家本身或一般賞畫民眾，所有人的判斷標準都一樣。以繪畫技巧方面而言，一致指處理光影效果、比例、透視，使繪製出的對象獨具特色，與眾不同，倘若每件事都要朝同一目的堅持到底，則目的會一致，而處理技巧也有一致，因此繪製對象整體都應由同一位畫家、以同樣的獨特方式完成；但筆者並非指全部外觀都要像是用相同素材處理製成，或每種外觀都運用相同的筆觸繪製，而是指外觀上各地方的表現方法與視覺效果，都要互相協調統一，最後能表達出繪製對象的獨特整體感。作品風格會把畫家本人特性展露無遺，而且觀眾也能藉此觀察到畫家本身，假如作品透露出「畫家對繪製物體的感覺」、「畫家在繪畫時非常喜悅」等等訊息，觀眾不可能將作品視為抄襲剽竊，因為該畫作確實並非山寨品；而什麼是一致？可以想成是把一切元素匯集起來，並彙聚成完整的整體成果，不會讓人感覺到有任何地方特別突兀，若畫家依循重大真理、或認定是偉大真理而創作，作品的風格當然也不會失常，假如能畫出明顯易見的重要塊面、光影效果、色彩明度，並留意比例透視等關係，畫家的創作會益發出眾；但只執著於細小範圍，卻全然無視重大真理，畫家很容易就會失去方向，畫作也缺乏整體感，變得雜亂無章。細微事項與重大真理之間究竟有何差異？拿一片樹葉與一整棵樹木相比，很適合形容這種區別，所以畫家要展現在作品上的並非局部協調，而是整體一致。

現在再來回顧複習一次全部元素吧！讀者應該已經注意到，如今又新增加了五項繪畫元素，若以英語來解釋，這次的新增元素都是「C」開頭，包括：概念、建構、輪廓、特色與一致。除了 5P，還有 5C，用這種記法很快就能幫助讀者朗朗上口！在本書第 18 與 19 頁上，也特別列出 5P 與 5C 供讀者加強記憶。

讀者應該一遍遍複誦這些元素，把每個 5P 與 5C 名詞長駐在腦海裡，這些元素好比燈塔，能指引畫家航向成功，端出優秀出色的創作！雖然不是每次動筆祭出 5P 與 5C 元素，就能保證一定會畫出好作品；想要每回一出手作畫就有所斬獲，不僅創作不輟，又全都是大作，這倒也不是那麼容易的事，但讀者可以觀察每份畫作，研究一下作品因為浮現了其中哪幾項元素，而使畫作變得更美麗動人！畫作會失敗，是因為沒有運用到某個或多個元素，或有什麼元素發揮不足，讀者可以分析作品，找出敗筆所在與原因，就能明白犯錯之處，以及是什麼問題難以解決。全神貫注在應用這些繪畫元素上，畫家會過得很充實！因為繪畫過程中會有忙不完的事，同時畫作品質也

能一點一滴逐漸進步！以智慧知覺的功能來說，大家一般而言都會接收到某種指引，可以去判斷視覺上的對錯情況，而且判定的結果，比起從道德角度斷定的對錯絲毫不遜色，或許還更有意義！人類的耳朵其實比眼睛更靈敏，聽比看要來得容易許多，然而，既然景物已經映入眼簾，畫家要有勇氣去相信自己看到的，而且要畫下自己親眼目睹到的真實景象，不必去在意別人不同的觀點看法，基於以上原因，大家都可以是畫家，而且都有權利作畫，藝術之前人人平等，沒有任何畫家會特別遭遇困境坎坷，繪畫就是畫家的天職！

▌傑出畫家的祕密

在編排這本書的教材內容時，筆者決定先討論透視法，因為筆者認為讀者應該先學會處理線條，接著再去研究複雜的塊面與色調（塊面和色調一定要與維度及透視一起探討）這樣讀者學習起來會比較容易。在美術學校上課時，繪製對象通常會直接豎立在學生面前，所以只需畫出前方存在的實體；但若作畫地點搬到學校外面，學生要倚靠自己時，繪製目標通常不會那麼單純地出現在眼前！要畫出擺在自己前面的真實立方體，這道題目還算容易，但讀者必須學會描繪視平線上的假想立方體，而且該立方體可以框住任何物體。讀者可能會質疑：會畫假想立方體很重要嗎？答案是肯定的，因為幾乎任何物體，都可以用立方體或區塊的概念，繪製出透視圖來！為了繪製透視圖而製作的立方體或區塊，恰好代表了一切繪製對象的所有三個維度，即使是圓形球體，也能與立方體或區塊的四個框邊剛好貼合！讀者可以把立方體或區塊想成箱子或盒子，在框線內可「塞」進世上任何物體，把物體畫進框線裡，讓物體具體成形，而框線會剛好碰觸到物體外緣某些點、或全部外圍。了解繪製假想區塊的正確方式後，讀者等於已經略懂透視法，站在直通透視法的大門前，不久即可直搗透視法核心！若把建築物放在方框的外面，而建築物內部則畫在方框內，必要時，讀者還必須知道如何在建築內部，加上維度與尺寸，假如只要畫人物站在地板上，並且與繪製出來的牆壁、門以及家具大小互相協調，通常確實需要制定維度與尺寸；但若建築物與人物同時出現在相同繪畫題材裡，讀者則需要具備尺寸與比例概念，才能畫出透視圖。

在畫紙裡的地板或地平面上任何一點，放上某位人物，而且與其他人物之間的比例正確，要畫好這幅景象其實也頗容易，即便如此，有些連夙負盛名的老牌畫家往往都無法辦到，畫出來的成果也不盡理想，即使對繪畫一竅不通的路人甲也能看出問

題：若同一畫作中竟出現不同的視平線，則表示雖然臨摹範本互不協調，但畫家在繪製畫作時，卻不懂得把這些問題修正一致，甚至可能沒意識到不協調的問題，看到作品的觀眾會有不安感，因為畫作裡有奇怪之處，觀眾卻說不清楚哪裡不對勁。倘若畫面結構完全正確，觀眾會一面欣賞畫作、一面嘖嘖讚嘆；反之要是畫錯了什麼，觀眾通常只是悶不吭聲。只有稱職畫家的作品會令觀眾拍案叫絕，妙手丹青的畫家必須讓觀眾出現這種反應！

只有在畫家知道如何表現基本形狀上的透視、與光影明暗效果時，具備這些重大繪畫要素的作品，才會別具巧思、出色非凡。因此對畫家而言，一旦了解透視及光影明暗效果，確實與基本形狀脣齒相依，在形狀上一定會出現這些效果，此刻要以基本形狀去類推所有其他形狀時，也會變得非常簡單。畫家必須知道漫射光與直射光的不同特性，且不可在同一題材中混合使用這兩種光線；不少畫家還會採用很難處理的繪畫技巧，假如畫面中一切上軌道，再怎麼偏好棘手的技巧都無妨，甚至還可以掩人耳目，讓作品上再也找不到哪裡掉漆，使畫作變得完美無瑕！但光懂得賣弄繪畫技巧，並不能滿足一般觀眾路人的智慧知覺！倘若畫家希望觀者投書媒體，大肆宣傳、強力推薦畫家的作品，畫家不能只依賴耍噱頭的繪畫技巧來創作。形狀上會有透視與光影明暗效果，而且物體受特定光線照射後，呈現在畫作中的每個塊面，都必須有相對的色彩明度，否則整體畫面無法令人信服；無論輪廓是否正確，若色彩明度失真，即代表該塊面的角度不合理，因此畫出來的形狀才會失誤。

大家可以思索一下這個問題：是什麼原因，能讓以前的畫家才氣過人、流芳百世？這些傑出畫家只要一動筆，在處理形狀上多半能遙遙領先其他同行，而且既身為形狀好手，勢必也對營造形狀上的光影效果遊刃有餘。當時這些畫家目光所及的光影效果與形狀，絕對和現今畫家觀察到的一模一樣，這點無庸置疑，而古時候的畫家甚至沒有剪報、攝影機或相機，必須自己從生活中找到解答與方向，透過觀察與研究，這些縱橫畫壇的高手畫家，學會了光影與形狀的大自然真理，這些真理一直無所不在，但現代的畫家卻不明白或沒察覺到！因為大家一般都理直氣壯，以為 F.2 大光圈廣角定焦相機鏡頭就是捷徑，才能抓得住擺得平形狀與光影效果；其實要創作如繪畫巨匠出擊般的曠世神作，也不是空談而已，只要願意繪製設計稿或草圖，或從生活中去學習形狀與光影效果，畫好作品也大有可為；但事實上，大家卻不願費神去製作草圖資料與觀察生活，變成既不擅長繪畫技巧，也不投入學習與畫草圖，現代的畫家，嘴上經常掛著一百零一個冠冕堂皇的藉口（但這招已經不管用了）：沒時

間耗在學習觀察與製作草圖上！但認定自己沒有時間，會有什麼下場？代價就是淪為三腳貓畫家！

讀者想既節省時間，同時學會光影效果與形狀嗎？在生活中，讀者不僅隨處可見、也隨時可觀察研究光影效果與形狀，而世上再也沒有比「知道這些」更省時、學習更有效率的好辦法了！錯誤透視只會浪費畫家更多時間，讓叫嚷著沒時間的畫家雪上加霜；塊面失真、透視搞砸，會飛速毀掉畫家出名的大好機會，讓畫家當初用相機攝影抄近路所省下的時間，只能花在轉行另覓他職上！畫作若能青史留名，吸引世世代代的觀眾前仆後繼爭睹作品朝聖，筆者相信背後鐵定有正面原因，而且不只是畫布上有畫家簽名加持這麼單純！以前的繪畫巨擘聲譽能永垂不朽，是因為親身仔細觀察形狀與光影效果，近距離體會視覺真理，對大自然與自然定律一清二楚！站在肖像畫家弗蘭斯・哈爾斯[2]（Franz Hals）的畫作前，讀者絕對會體驗良多！哈爾斯的創作代表著「生活」，而且「生活」長久以來呈現在世人眼前，這位一代高人畫家敏銳的洞察力歷久不衰，畫作中的女子戴著白帽、加上荷葉滾邊衣領，整個人栩栩如生，觀眾看著前方畫裡女子，彷彿重現哈爾斯當時看見她的方式，畫像傳神到女子幾乎像真人一樣要開口說話！透過哈爾斯恢宏的視野洞見與精闢的繪畫技術，現代觀眾儼如能穿越時空，生活在中古世紀時代裡，畫作中沒有觀眾不能理解的地方，也不需要多加解釋，即使對美術不在行，也能感覺與欣賞作品的偉大之處！筆者不認為哈爾斯會有過氣的一天，只要還有觀眾駐足欣賞，有畫家擺放畫紙執筆上顏料，有美術愛好人士徜徉在這片天地裡、接受教化薰陶，哈爾斯的作品永遠是偉大的經典名作！

學習繪畫的過程必須按部就班、循序漸進，想變身肖像畫一代宗師，務必從練好繪製球體表面的光影效果著手，因為描繪人物頭像這件事，與基本的球體或雞蛋繪製有關，若不具備以上概念，也始終無法下苦功演練，此時誇海口要畫好肖像畫，最後只會落得天方夜譚而已！本書會教導讀者繪製基本形狀上的光影效果，並把此技法應用於描繪人物肖像與頭像畫上，甚至還會解析如何畫出生動傳神的漫畫人物，增加讀者閱讀本書的樂趣！要在逗趣漫畫人物中加入光影明暗效果，並非不可能的事，此時唯一需要的是發揮想像力！

讀者花在練習必要基本功的時間絕不會白費！假設有人要求讀者畫出一連串圓柱，每個圓柱相距 10 英尺[3]，放在邊長 5 英尺的立方體上，還有些人物則站在第二與第五

注2
■
荷蘭黃金時代肖像畫家，以大膽流暢的筆觸和打破傳統的畫風聞名於世，被譽為「用畫筆挑戰自然」的畫家。

注3
■
本書採用英制度量單位，1 英尺＝ 31 公分；1 英寸＝ 2.54 公分。

個圓柱上，八個圓柱的底部要畫在遠處；此時，假使讀者有透視知識，兩三下就能畫得出來！猜一猜以下哪件事要耗掉的時間最久：大張旗鼓找出以上所述建築物蹤影？拍照、錄影、製作照片或複製影片？把準備資料一股腦兒裝到投影機上準備投影？或只是靜靜坐下來開始畫？若缺乏基本透視知識，畫家只能疲於奔命，一下子忙攝影、一下子忙找資料，而且這種事幾乎天天都會上演！假如知道在生活中，隨處可見、可觀察研究光影效果、形狀與比例，畫家就能善用這些技術知識迅速畫好透視圖，而且比用投影機省下更多時間力氣！愈依靠翻拍投影，繪畫實力愈退步，不久後再也離不開那些輔助工具的懷抱，一旦沒有那些輔助工具，恐怕就無法創作；假如畫家想節省時間，解決之道仍然是要親自操刀，把企圖用相機代勞的事一一獨力完成；相機只有一個用途，即是當作畫家的資訊來源，絕對不要讓相機功能逾越這個職責！世上的相機鏡頭都不是畫家，擁有繪畫技藝的是畫家本人！

繪製線條可簡化與強調各形狀的基本關係，比起用相機拍到的酷似圓柱狀物體照片（在照片上，該物體看上去像有圓鼓鼓肌肉的圓形隆起物），腿部或軀幹事實上更接近圓筒形，而且經過解剖學佐證後，這種描述更具說服力，讀者一定要學會這件事，相機鏡頭看到的東西全部只能列為次要資訊！讀者真的要多留心明暗光影效果以及形狀，這些繪畫要素比相機帶給讀者的資訊還重要！照片上會有多種光源，但這卻與完成好畫作的一切原則互相違逆！照片裡根本找不到景物真正原始的樣貌形狀，毫無意義的光影效果破壞了真實，而好畫作的本質，應該是呈現景象原本的風貌形狀！

假如有年輕畫家開始實踐這本書的宗旨內容，卻低估懷疑自然法則展示的透視與光影效果，筆者希望這些畫家要先思考以下這些事：看不到東西會是什麼感覺？畫家應該想想光線與形狀代表什麼意義？若問到何種景象美麗吸引人？其實稀鬆平常、平凡普通的景物才美，不可思議的是，把這些景色畫成出色的畫作後，景物看起來似乎更加迷人，因為畫家繪製出來的這些景象，比大自然無盡的多樣面貌更勝一籌！令人神往的精采景物畫作，可能會比單純景物本身更有意思，因為畫作會特別關注於某些層面，而平時從未涉獵美術的一般大眾，可能沒發現到這些優美的景物特點：花瓶裡盛開的花朵絢麗繽紛，但畫家眼中的花，看起來甚至更豔麗奪目！從美術外行人的立場來看，人頭沒什麼稀奇，不過是別人而已，但等到畫家繪製成維妙維肖的肖像時，不以為奇的看法馬上一百八十度大轉變，叫好聲不絕於耳！

用鉛筆尖側邊畫出筆觸

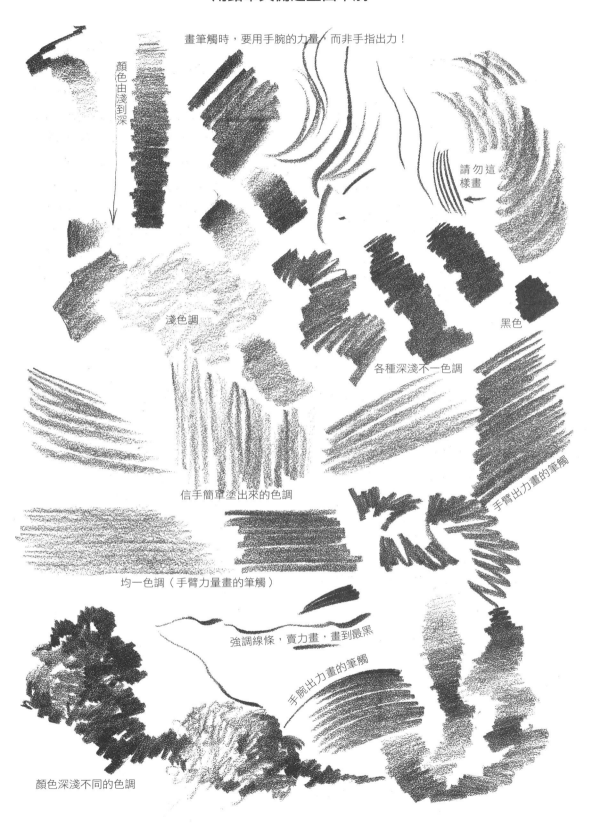

畫筆觸時，要用手腕的力量，而非手指出力！

顏色由淺到深

請勿這樣畫

淺色調

黑色

各種深淺不一色調

信手簡單塗出來的色調

手臂出力畫的筆觸

均一色調（手臂力量畫的筆觸）

強調線條，賣力畫，畫到最黑

手腕出力畫的筆觸

顏色深淺不同的色調

繪畫與萬物定律緊密相連

現代畫家無論美術專業教材、資源或工具，全部應有盡有、無所不包，除了大自然賦予的一切，人類也製造了許多日新月異的用具器材，而且已成為現代人生活的一環。生活中總存在著數以萬計的視覺景象，太多畫面值得繪製、記錄與研究；隨著科技推陳出新、資訊發達，不僅繪畫輔助器具功能齊全，畫家成名的機會也愈來愈多，本書讀者有朝一日也會取代前輩畫家，新世代畫家會成為藝術界新寵兒，但無論時空如何推移、人事如何變遷，大自然定律光影效果始終如一，不因畫家世代更迭而改變，現在則是輪到新生代畫家上台，去遵照自然法則打造畫作的時候了！雖然隨時有新進畫家露臉，帶來嶄新的繪畫形式，但也有不少先進堅守相同思維與風格；假如想用畫作感動吸引這些繪畫先進，畫家非得先能讚賞先輩運用智慧知覺創作、欣賞作品充分顯露的高水準透視光影技法，再用畫作證明自己也懂得研究自然法則、擁有相同的繪畫才具！生硬失真的繪畫作品，即使過了半個世紀，都無法改變它被觀眾漠視的命運！能在創作中運用基本繪畫元素，傳達正確真實的景物樣貌，內容符合大自然法則真理，這樣的畫家永遠會受觀眾推崇備至、萬分重視！

筆者不認為一旦喪失繪畫基本原理、結構知識、與美感形式，這類藝術還能萬古不滅！既然人類生活始終無法脫離自然法則，繪畫藝術也必須與自然定律緊緊相連，筆者不僅對此深信不疑，同時也認為，未來的畫家會比我們這代的畫家，對自然認識更深，而且知識見解愈豐富，繪畫水準也愈提升，正是因為深切領會自然，以前的畫家才能確立出繪畫原理，世世代代的畫家也都會應用這些原理，薪火相傳一脈相連，所以讀者必須體認到，畫家領悟的自然法則，是畫家舞動絢爛創作的最佳旋律！

一些使用鉛筆的小技巧

筆者認為，能傳授給美術學生的鉛筆繪畫技巧不多，但讓學生了解鉛筆在繪畫過程中扮演的作用，這件事可能會對習畫者大有幫助。筆者一向贊成使用軟鉛筆繪畫，而且不喜歡在同一份創作上，用不同級數或硬度的鉛筆繪畫；筆者偏愛大型筆心，而且削尖讓筆心更長（但不可容易折斷），這樣筆心即可承受繪畫時不算小的力道，又能畫出細膩筆觸。作畫時把鉛筆握在手掌下方，讓筆心幾乎平放在畫紙上，跟一般拿筆寫字姿勢不同，這種平筆法要從手臂與手腕施力，不要用手指的力氣去畫筆觸；筆心尖端可用於繪製物體線條與輪廓，平放筆心的畫法則適用於打造陰影或灰階。

還有碳製鉛筆、蠟筆、炭筆，各種筆全都能拿來當作畫家合意的繪畫材料，作畫時，畫在任何東西上都無妨，請選擇自己最中意的用具；讀者可以買銅板紙做的大型畫冊，這種畫紙不會太過單薄、而且不透明；再找個盒子，方便收納炭筆用軟橡皮擦、或鉛筆用塑膠橡皮擦。像筆者自己用的鉛筆不容易被擦掉痕跡，所以倘若要過一會兒再擦，最好一律使用標準石墨或鉛製鉛筆。

針對如何使用鉛筆創作一事，筆者唯一的建議是：盡量不要在灰黑色塊上，出現潦草、極小與細線條的筆觸，這樣不但看不出該色塊正確的色調，反而只會曝露出畫家繪畫技巧並不熟練，修飾手法過頭，畫面質感粗糙，彷彿上面沾了什麼髒東西。

繪製精準的透視圖時，讀者需要準備很寬的畫板、T字尺、與三角板各一，不必用到一整套繪圖工具組（但如果打算動用油墨作畫時例外），通常有一把製圖分規與鉛筆圓規已經足夠，若有畫面要按比例均分時，可以拿尺出來幫忙。

▎習畫的祕訣？畫！畫！畫！

形狀上的光影效果考倒讀者了嗎？從觀察與描繪生活中的光影變化，讀者可以得到最佳解答！倘若必須在夜間繪畫，照在繪製對象上的燈光照明，可以為讀者帶來期待中的光影效果；不過，這種光線不必複雜，而且應採用單一光源。讀者想畫什麼就畫什麼，像舊鞋、陶器、蔬菜、水果、鍋壺盆罐、瓶子、擺設品或古玩、玩具、書籍、公仔娃娃，任何景物一切東西都好，當作練習，光是探討所有形狀上的光影效果，這些練習已經綽綽有餘，而且都會出現有趣的結果，讓讀者細細玩味！

為了讓練習繪畫不會過於單調無聊，也許讀者還可以輪流安排不同家庭作業：今天晚上練習透視法，明天晚上寫生、或看著這本書的作品照著練習。讀者不妨試著偶爾畫一畫真人，找家人當模特兒吧！某天夜幕低垂，還可以和漫畫來場約會，畫漫畫也很好玩！事實上，讀者身邊有數不清的作畫題材可以大展身手，但要拋開那種想畫出名作的野心，只要用心去學習如何繪畫就已足夠！記得要保留作品，日後可以排成一列來比對，溫故知新、鑑往知來，看看自己是不是更進步了！

筆者在此想送給讀者一段話：要學習如何畫畫，祕訣無他，就是不停地畫，再畫，持續畫，永不間斷地畫下去！

2 身為畫家，不可不知透視法
Perspective the Artist Should Know

透視法在繪畫技巧中極為重要，對熱愛繪畫的讀者來說，本章的所有分析不容小覷！雖然，要看出「平面」、「消失點」、「讀者想畫的畫作類型」三者之間的關係並不是十分簡單的事，但有種關聯是毫無疑問的：即使不一定要把視平線及消失點畫出來，繪製對象也一定與此兩者有關！假如讀者想靠繪畫謀生，應該不惜一切代價，務必學會視平線、消失點與透視法，把這些原理奉為圭臬，而且就是現在！讓自己從此成為專家！今後再也不會因為不熟悉這些原理，而變成蹩腳畫家、嘗到敗北的滋味！即使只把繪畫當作業餘嗜好，但能將透視原理了解得愈完整，好創作愈有可能手到擒來！讀者要記得一項透視原理：任何景物都能畫在立方體或區塊裡；就算沒有真的畫出區塊，讀者肯定也會發現，人物或物體與區塊之間的透視關係為何，因為這些人物景象都發生在區塊裡！

讀者可以先用區塊打造出某樣東西，用圖畫實際實驗看看，測驗自己能畫出多少結構更真實的景象；接著讀者會發現，原來光影效果與透視是一體兩面，兩者密切相關，甚至超乎想像之外！這個實驗，能幫助讀者更迅速清楚理解光影效果與透視！

▎忽視透視法無疑是自找麻煩……

就像音樂科系的學生，會把必須練習音階這件事忽略掉，學美術的同學，總是不把研究透視法當一回事，其實這兩種基本學問，都是音樂與繪畫的重大必備知識！視覺是繪畫的關鍵，跟聽覺之於音樂的意義相同，但演奏時只關心聽到的聲音的音樂家，永遠不可能跟鑽研音樂含義的其他同業一般，具備專業造詣；同樣的道理，畫家可以只用眼睛觀察作畫，但僅僅如此，仍無法與理解基本透視法的同行並駕齊驅！

無論從事演奏或繪畫，藝術家都不應該容許惱人的小瑕疵存在！既然世上已有繪畫或音樂專門知識，藝術家又何必摒棄大好知識不用，逼得自己舉步維艱？事實上，缺乏知識所遭遇的困難，一定會比學習知識花費的心力更複雜麻煩！

透視技巧是特別重要、嚴肅的繪畫原理，不是兒戲，而且繪畫時經常需要大量運用透視！要對透視法徹底窮源竟委，畫家雖然必須相對付出一定程度的時間與精力，但最終還是能有所回報，在畫家生涯中，掌握透視法會讓自己一輩子受用不盡！本章提出許多重要的透視原理，不過，受限於篇幅，本書會挑出重點透視法來探討，筆者希望，在閱讀本書之餘，讀者能再多找其他適當的透視教材，以加強擴充自己的透視知識，比方說像簡單易懂的《透視一點就通》（*Perspective Made Easy*）也很值得一讀，此書作者是恩尼斯特・諾林（Ernest Norling），此外，在書店與美術用品店裡，還可以找到其他透視教科書，總之，透視是畫家最迫切需要深入研究的繪畫技藝！

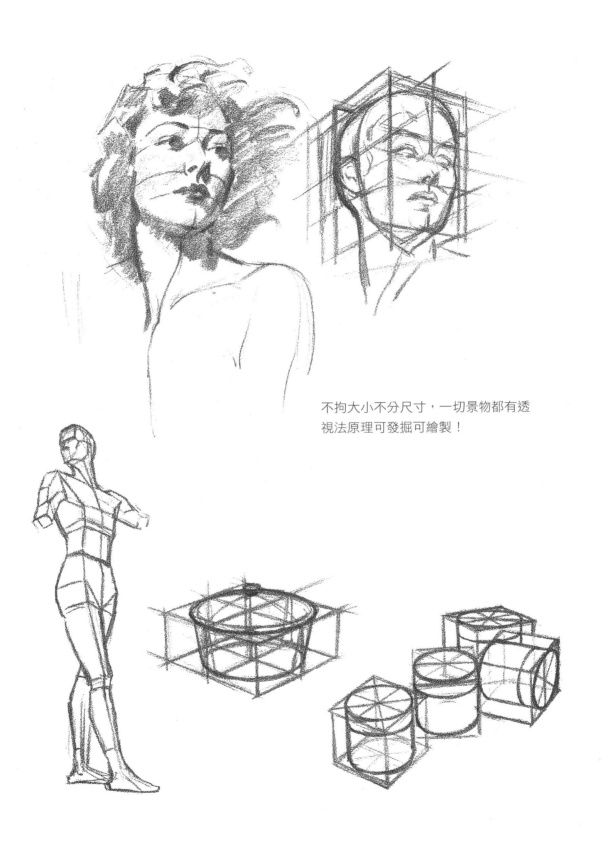

不拘大小不分尺寸，一切景物都有透
視法原理可發掘可繪製！

正方形與立方體

說到透視，筆者會先從畫好作品的第一階段——從比例與尺寸開始介紹起，如接下來幾頁內容所顯示，每個邊都等長的正方形或四方形非常重要，因為其他形狀的透視圖，十之八九都能從該方形中創造出來！正方形是進行測量的基本方法，所以讀者一開始應該先學會分割正方形。

讀者可以看到，正方形裡有兩條對角線，這兩條線的交叉點，就是正方形的中點，接著在該同一個交叉點上，可以產生出正方形的水平與垂直線，這兩條線會把正方形（或任何矩形）分成四等分，以上圖形是透視法的基礎，從該圖形中可以打造出任何形狀！首先，讀者要先從該正方形來創造出立方體。

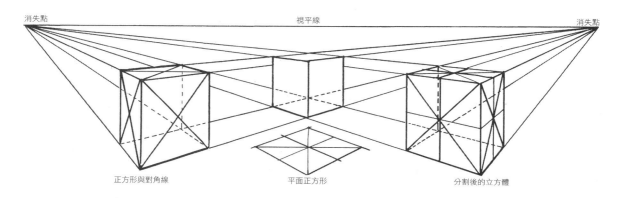

透視的原理是：所有物體皆可塞進描繪出來的方框裡，且外緣會與框線貼合，因此，要了解透視，讀者必須知道如何建構立方體或區塊透視圖。假如知道任何物體的外形尺寸，讀者可以先畫出方框，並用此方框包圍住該物體，接著再把該物體畫在方框內（甚至圓形物體圓周，也可以框進立方體或區塊裡，並與框線貼合），再來則要開始繪製立方體，首先必須建立視平線與兩個消失點，把立方體的每個面往後縮，這些面最後會聚集在兩個消失點上。

上圖中的正方形平放在地面上，若要畫出任何平面圖，都要從這個平面正方形開始畫起。讀者可以利用該平面四方形來繪製立方體，再把立方體的每個面，分成像本頁上方的正方形那樣，而現在畫出來的立方體面已有透視效果！上圖有點失真，這是因為上圖的兩個消失點畫得太近，但必須這樣繪製，才能在本頁面上把兩個消失點都展示出來。讀者可以自己嘗試看看，繪製出正確的立方體！

圓形與圓柱體

從分割的四方形與立方體圖形上，還可以畫出圓形與圓柱形，此時要掏出圓規來繪製圓形，用圓形透視圖還可以衍生出橢圓形。在立體的分割四方形透視圖上，可以精確繪製出橢圓形，用這招畫圓形或圓柱形最管用！

 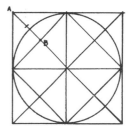

善用前面的作法，把四方形分成四等分，再於每個四等分方形上，畫出各自對角線，此時各個四等分方形的角，會碰觸到四等分合體方形的四個邊中點。取其中一個四等分方形，在 A 和 B 兩點之間線段的中間處，再放上一個點，即可判斷出要描製出來的圓形圓弧，會在哪裡切過方形的對角線，知道該位置有助於繪製出橢圓形！

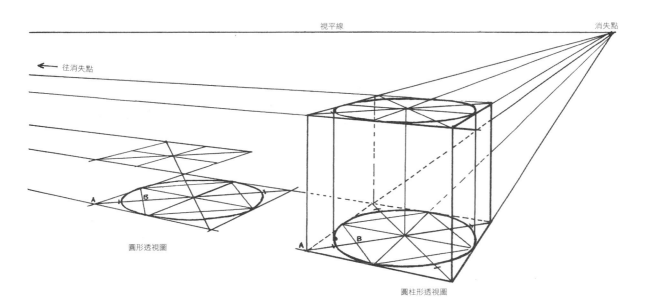

要繪製圓形透視圖，得先畫出分割的四方形，再繞著方形的四個邊，把圓弧畫在方形裡，且圓弧不要搆到 A、B 兩點之間線段的中間點。接著，在立方體或區塊的頂部與底部側面上，繪製出橢圓形，即可完成圓柱形透視圖。畫小型物體時，消失點要間隔遠一點，而大型物體的消失點則可間隔近一些（因消失點放遠則透視強度減弱，故適用小型物體；大型物體則需要強烈透視感，故將消失點拉近）。

圓形與圓錐體

從圓形透視圖可以畫出圓錐形，而要畫圓形透視圖，還是得在四方形內畫起；不少物體，如酒杯、喇叭等，都是以圓錐體為基本形狀繪製而成。

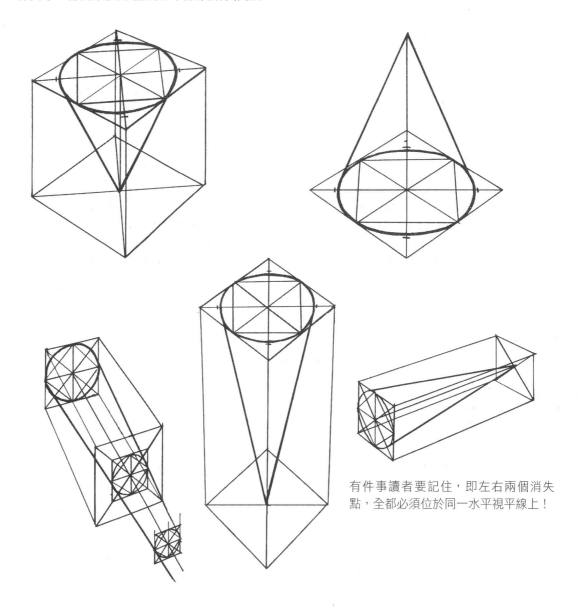

有件事讀者要記住，即左右兩個消失點，全都必須位於同一水平視平線上！

未來讀者會徒手繪製這些透視法，但剛開始學習繪畫的基本原則時，讀者確實需要先畫出直邊，才能描繪正確的透視圖，此時手邊的 T 字尺與三角板就是好幫手，可以讓讀者真正畫好每條直線。事實上，從是否講究畫作的呈現方法，便足以看出畫家的專業程度如何！

圓形與球體

圓形剛好可以與四方形邊框貼合，而圓形的雙胞胎兄弟——球體，當然也可以塞進從四方形改造的立方體內！先把立方體按照前面的示範方法分割好，然後以透視法繪製圓形平面圖，該平面圖會以水平方向，穿越立體中央（如圖1所示），再於直立對角線平面上，畫出圓形平面圖，而前述對角線平面的長度，則是由水平圓形的周長來決定。

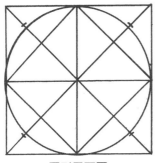

圓形平面圖

在下圖中，四方形中間的水平面、與其中一個垂直對角線平面上，各有相對應的圓形平面圖

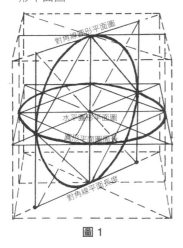

圖1

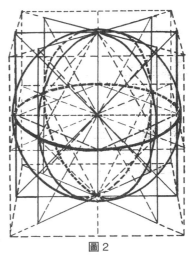

圖2

該立方體所有對角線平面上的圓形平面圖，會產生出分割球體

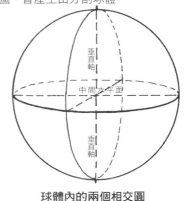

球體內的兩個相交圓

在立方體的中間水平面、與通過垂直軸線的所有垂直水平面上，都可以繪製出一個又一個的圓形平面圖，而這些平面圖則可完美結合成分割球體，分割球體的每個圓形平面圖線條，都呈現出透視效果，且不改變球體輪廓（請參閱圖2）。

在區塊中打造圓形

在立方體裡可以打造出球體,而拉長型區塊的作用則與立方體完全一致,拉長型區塊內也適合塞進各種圓形,且圓周與方框恰好貼合!透過這種基本繪製方法,讀者可以精確畫出任何圓形透視圖,首先要在區塊的中間平面畫上圓形平面圖。

區塊的縱向中間平面圖　　　　　　　　　　　區塊的橫向中間平面圖

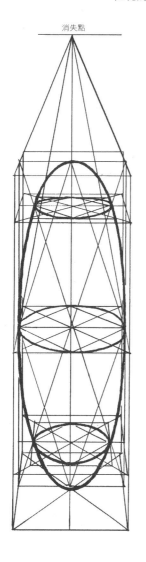

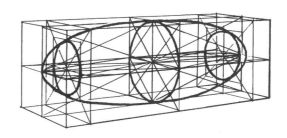

此頁所有透視圖證明了一件事,即是透視法是畫好作品的唯一途徑!因為透視圖的整體原理,是使畫家掌握景物內部結構,並說明某一觀察點與景物各個區域的關係。透視圖是從平面圖打造出來的,且該平面圖會穿過物體的橫截面,而上述平面圖通常為扁平圖,如同本頁上方兩個圖示。平面圖繪製完成後,即可畫出平面圖與視平線及消失點的關係,使繪製物體具備深、寬、高三個維度,該物體即能以 3D 立體狀態呈現出來!

在區塊中畫出圓形物體

圓形與區塊可用於繪製出許多不同物體，只要會畫區塊透視圖，即可在繪畫題材裡，打造出各種不同位置上的任何物體！方法是先繪製區塊，且區塊相當於該物體形狀的高、寬與深度。

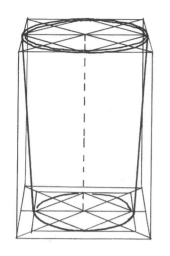

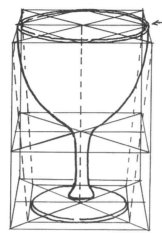

徒手繪製橢圓形

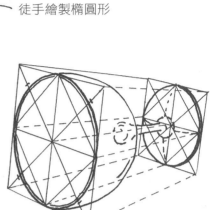

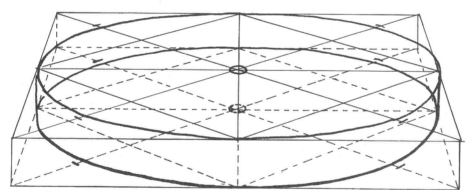

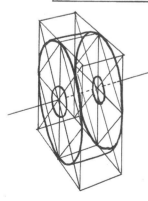

左側與上方碟片為扁平版圓柱體。圓柱體有許多可發揮的用途，因此絕對要了解如何繪製橢圓形，且該橢圓形會與任何物體貼合，從任何視平線與所有觀察點上，都可以觀察得到該橢圓形與物體之間的關係。

繪製區塊的正確方法

不知從何下手，才能正確畫好區塊嗎？千萬不可錯過下圖解說！讀者要記得一件事：靠近視平線的橢圓形會變窄，找貨真價實的橢圓形物體來研究一下，讀者很快就能證實這一點！而區塊頂端的透視深度，也會決定底端的透視深度。

特定或所需尺寸區塊的繪製方法

此時要登場的是 T 字尺與三角板 — 先畫出視平線，再繪製垂直線①，在該垂直線上，設定區塊的高度與寬度②，½頂端透視深度③則由畫家自己設定，接著從線條②連接線條③末端的點★，描繪出連接線④與⑤，且一直畫到上方的消失點，再按照編號，依序繪製出其他線條。

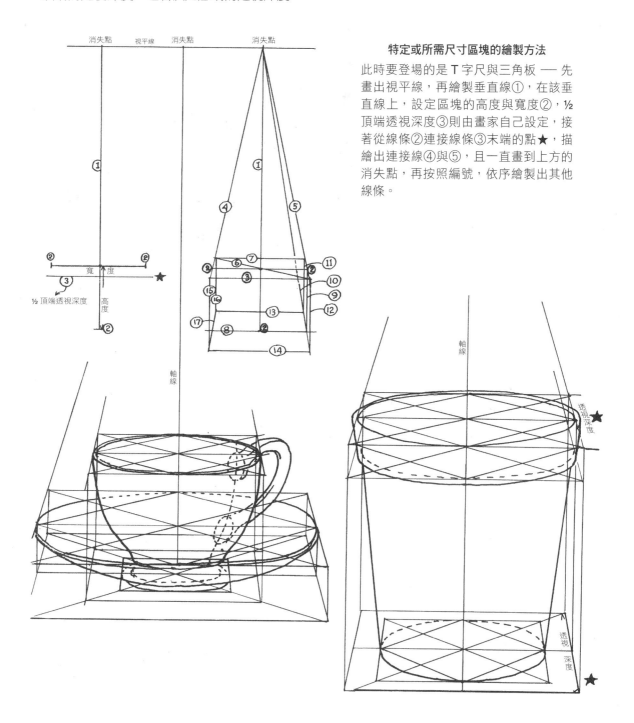

繪製多個特定尺寸空間的區塊

以下兩種方式，可繪製有多個特定尺寸空間的區塊：一、下方左圖的中間線或軸線上，出現了若干尺寸空間，讀者可運用上一頁步驟加以繪製；二、在下方右圖上，讀者可畫出度量線（measuring line），且該線會碰到近角，再把各單位一一畫在基線上，讓基線在下方支撐住各單位。

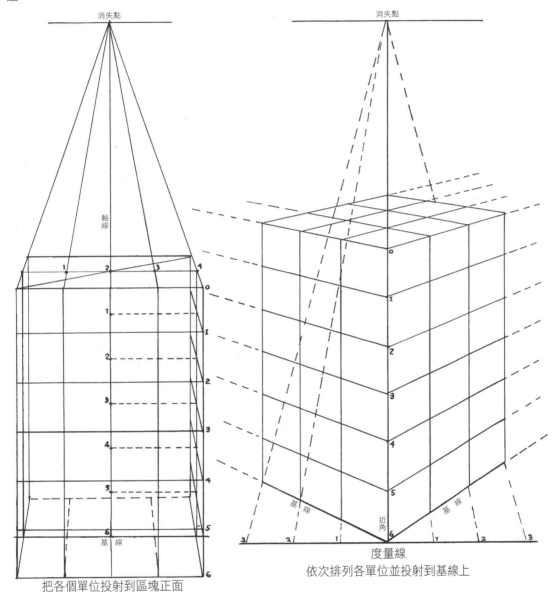

把各個單位投射到區塊正面

度量線
依次排列各單位並投射到基線上

假如能繪製區塊，且能包含多個特定尺寸空間，讀者即具備基本能力，與精確描繪出任何物體的目標已經不遠！筆者建議讀者要持續練習，讓自己能畫好這種區塊，因為身為畫家，日後利用此方法繪製畫作的機會多如牛毛，畫好此類區塊也是讓繪畫技巧進步的根源，讀者會懂得更多繪製尺寸透視圖的其他方法！

用對角線測量深度

下圖要告訴讀者的是，如何在透視圖的水平與垂直兩個平面內，隔開按比例繪製的各個面積相等單位，學會這個步驟後，若要繪製往視平線退去的平均間隔單位，對讀者而言都是小事一樁，輕而易舉！甚至還能正確畫出下列塊狀組成物均等空間，諸如地毯、柵欄柱、電線桿、火車、窗戶框格、人行道塊狀體、積木或建材、磚塊、屋頂、壁紙等。

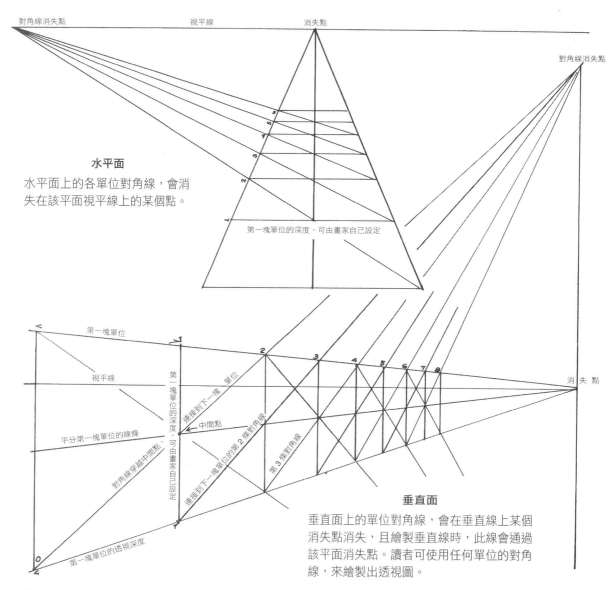

水平面

水平面上的各單位對角線，會消失在該平面視平線上的某個點。

垂直面

垂直面上的單位對角線，會在垂直線上某個消失點消失，且繪製垂直線時，此線會通過該平面消失點。讀者可使用任何單位的對角線，來繪製出透視圖。

在透視圖上，必須先設定出第一塊單位的透視深度，因為該單位的外觀，會受畫家觀察該單位的距離所影響，意即第一塊單位的透視深度，會隨著畫家踏出的每一步而改變（畫家或許會朝該單位區域移動，或步伐會遠離該單位區域）。設定完畢並畫出第一個單位後，可再複製出下一個面積相等單位，而方法則為畫對角線，該線應穿過該單位的中間點，一直畫到頂線或基線，用這種方式可以標明每個單位的界限，並隔開下一個單位，如本頁圖中所示從第 0 到第 1 再到第 2 單位、第 2 到第 3 單位等等。

畫出比例圖

想躋身畫家之列，就應該知道如何畫出有比例概念的作品。畫比例圖時，通常要把垂直與水平面，畫分成平方英尺或方形單位，本書採用下列平面圖示，向讀者解析如何於短時間內，把垂直與水平面分為一個個任意尺寸的方形，此圖以 10×10 英尺為每個方形單位面積，這些方形單位會往消失點縮進，而該比例平面圖測量到的距離，最遠可達 2,500 英尺，且讀者確實會需要用到這麼長的比例圖。學會畫比例圖對讀者助益頗大，讀者務必投入時間研究！

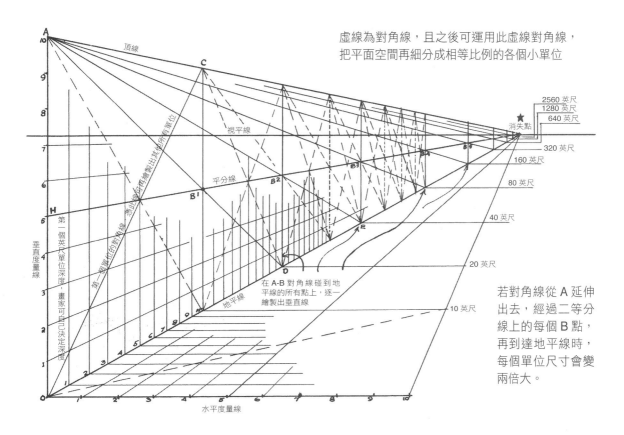

虛線為對角線，且之後可運用此虛線對角線，把平面空間再細分成相等比例的各個小單位

2560 英尺
1280 英尺
640 英尺
消失點

320 英尺
160 英尺
80 英尺
40 英尺
20 英尺
10 英尺

若對角線從 A 延伸出去，經過二等分線上的每個 B 點，再到達地平線時，每個單位尺寸會變兩倍大。

在 A-B 對角線碰到地平線的所有點上，逐一繪製出垂直線

你可以這樣按比例繪製垂直與水平面

讀者必須先繪製垂直與水平度量線，兩條線成直角相交（如點 0 所示），在兩條線上各設定 10 個相等單位，代表線條有 10 英尺長，而單位實際大小則由讀者自己決定。接著，把視平線設置在垂直度量線（高度線）的任何高度上，由讀者自選設定位置，再來則在視平線上任何位置建立消失點，把點 0、H 及 A 全部連接到消失點上，再繪製第一個英尺單位的深度，同樣由讀者自己決定深度尺寸，接下來，以兩條度量線上的全部英尺單位為起點，往消失點方向繪製出線條，第一個英尺單位的對角線（即從 0 到 C 的線條），則標示出每個英尺單位的垂直界限，並隔開下一個單位，同時也代表從 0 到 C 點是第一個 10 英尺單位，而對角線「A-B¹-D」，則會在地平線上標明這段單位距離為 20 英尺，接著對角線「A-B²-E」的單位對角線距離則為 40 英尺，以此類推到無限遠。

一點透視對角線

什麼是一點透視與二點透視？在這些透視法中，平面與平面對角線如何互相影響？了解這些問題對讀者極度重要，而一點透視的基本平面圖如下所示。雖然進行測量與繪製單位尺寸時，不需動員每一條對角線，但讀者必須清楚如何選擇需要的對角線！

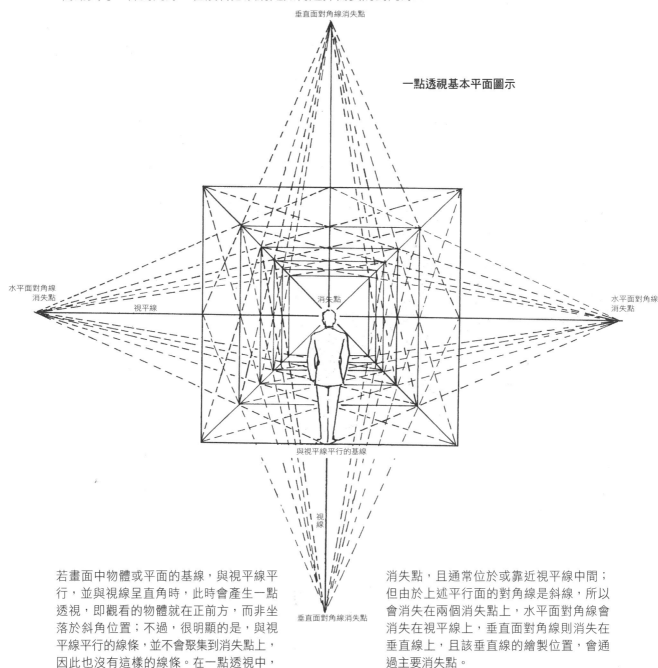

一點透視基本平面圖示

垂直面對角線消失點

水平面對角線消失點

視平線

消失點

水平面對角線消失點

與視平線平行的基線

視線

垂直面對角線消失點

若畫面中物體或平面的基線，與視平線平行，並與視線呈直角時，此時會產生一點透視，即觀看的物體就在正前方，而非坐落於斜角位置；不過，很明顯的是，與視平線平行的線條，並不會聚集到消失點上，因此也沒有這樣的線條。在一點透視中，對所有往後退的平行面而言，只有一個主

消失點，且通常位於或靠近視平線中間；但由於上述平行面的對角線是斜線，所以會消失在兩個消失點上，水平面對角線會消失在視平線上，垂直面對角線則消失在垂直線上，且該垂直線的繪製位置，會通過主要消失點。

二點透視對角線

下圖好像很複雜，不過一旦了解這張圖的結構，看起來就會變得簡單多了！在此圖中，區塊的每個側面都分割成四個單位，而且所有單位的平面對角線，都延伸到各自專屬的消失點上；通常不需畫出二點透視的對角線，但此圖分析了二點透視的對角線基本平面圖，對畫家而言，知道二點透視與二點透視對角線是非常重要的事！

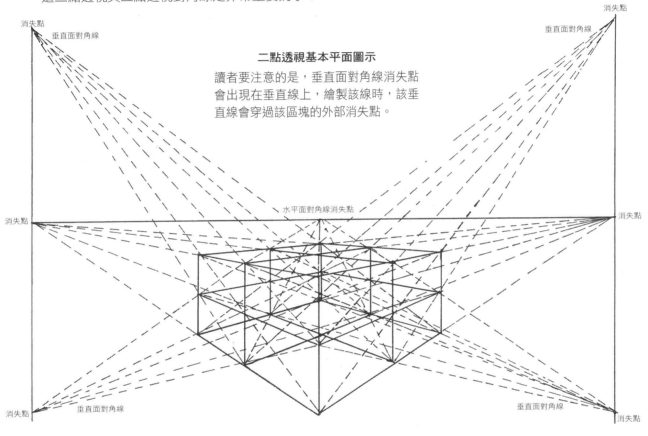

二點透視基本平面圖示
讀者要注意的是，垂直面對角線消失點會出現在垂直線上，繪製該線時，該垂直線會穿過該區塊的外部消失點。

水平面對角線的消失點位於視平線上，而垂直面對角線消失點則會落在垂直線上，此情況也適用於傾斜面，讀者稍後還會學到，傾斜面對角線消失點也落在垂直線上，且該線會通過垂直面消失點。讀者必定要認真研究畫作，找到每個特定平面的對角線，並嘗試畫出二點透視平面對角線。

面積相同的間隔立方體透視圖

用對角線可測量深度，而這種方法同樣還可以用來複製立體塊狀物，如下圖所示。若試圖繪製尺寸相等的同一批建築物，或由相等區塊建造而成的一整排物體時，運用這個絕招，可以讓你順利達成使命！別忘了，所有物體都可以在區塊內描繪出來！

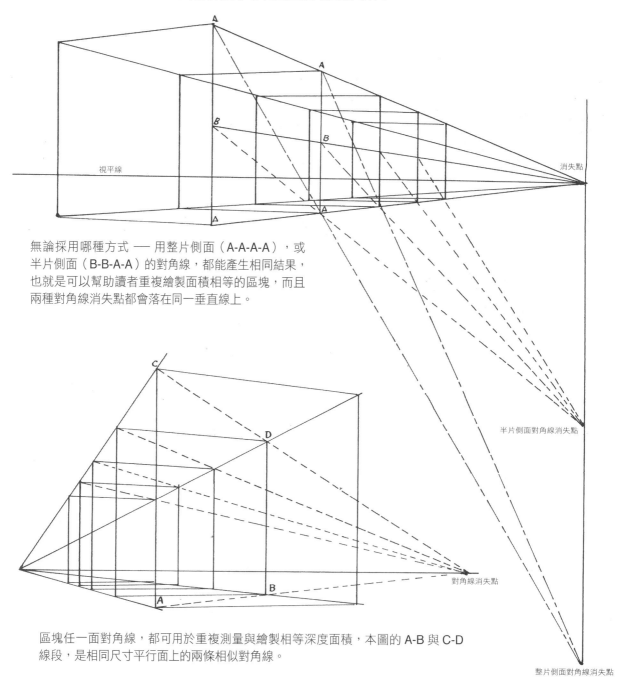

無論採用哪種方式 —— 用整片側面（A-A-A-A），或半片側面（B-B-A-A）的對角線，都能產生相同結果，也就是可以幫助讀者重複繪製面積相等的區塊，而且兩種對角線消失點都會落在同一垂直線上。

區塊任一面對角線，都可用於重複測量與繪製相等深度面積，本圖的 A-B 與 C-D 線段，是相同尺寸平行面上的兩條相似對角線。

面積不同的間隔立方體透視圖

理解了相同面積的立方體透視圖繪製法後，讀者接著會問，可以採用哪種方法，很輕鬆地測量與繪製不同深度的透視立方體？此時，垂直與水平刻度（vertical and horizontal scale）就是讀者最好的祕密武器！垂直與水平刻度呈直角狀，且與第一個區塊的近角相連，該角度可以應用在任何物體上，並為各種不同高寬度設定出深度測量刻度。

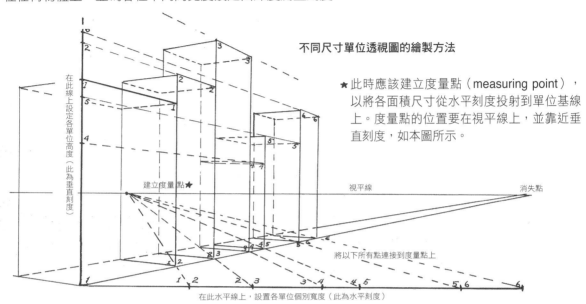

不同尺寸單位透視圖的繪製方法

★ 此時應該建立度量點（measuring point），以將各面積尺寸從水平刻度投射到單位基線上。度量點的位置要在視平線上，並靠近垂直刻度，如本圖所示。

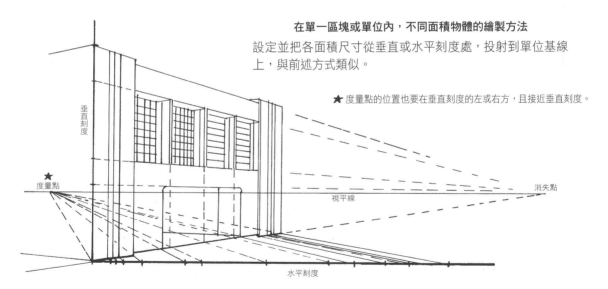

在單一區塊或單位內，不同面積物體的繪製方法

設定並把各面積尺寸從垂直或水平刻度處，投射到單位基線上，與前述方式類似。

★ 度量點的位置也要在垂直刻度的左或右方，且接近垂直刻度。

所有單位面積空間測量與繪製事宜，可經畫家自行決定執行方法，或用平面圖、立視圖刻度等方式加以進行，並將測量與繪製結果設置於垂直與水平刻度上，再投射製成透視圖，方法如本頁圖示。

簡易投射透視圖

下圖示範的作法，可以讓投射尺寸與面積空間後製作透視圖，變成一件再簡單不過的事。下圖
顯示出房子的正側面立視圖，且利用該立視圖三維空間，可設定垂直與水平刻度。水平間隔可
經由兩個度量點而投射到基線；垂直間隔則轉移到透視圖中的垂直刻度，並投射到消失點上。

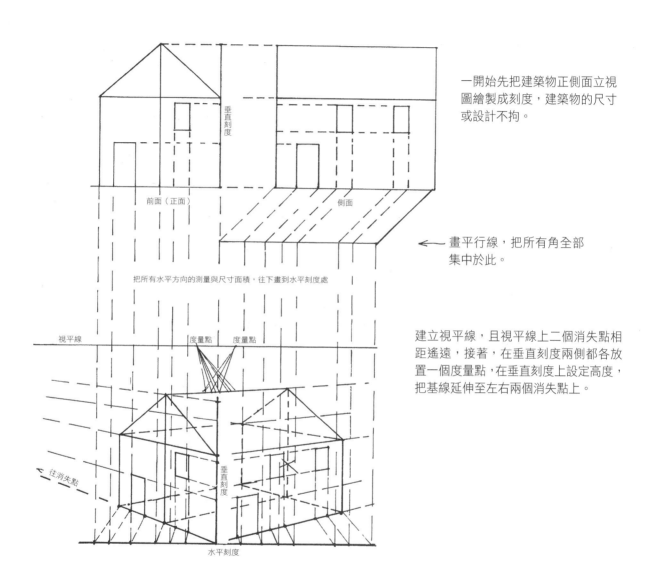

一開始先把建築物正側面立視
圖繪製成刻度，建築物的尺寸
或設計不拘。

← 畫平行線，把所有角全部
　　集中於此。

建立視平線，且視平線上二個消失點相
距遙遠，接著，在垂直刻度兩側都各放
置一個度量點，在垂直刻度上設定高度，
把基線延伸至左右兩個消失點上。

垂直刻度

前面（正面）　　　　　　側面

把所有水平方向的測量與尺寸面積，往下畫到水平刻度處

視平線　　　　　　　度量點　　度量點

往消失點

垂直刻度

水平刻度

把水平刻度上的點穿過基線，連接到兩個度量點上，這樣就可以在建築物透視圖上，再度畫出
各個面積單位，接著，從這些點往上畫出牆壁垂直線，即可確定橫向面積單位透視圖。垂直刻
度上的點會往外匯聚到消失點上，因而可從基線繪製出來的垂直線上，建立起垂直面積單位。

投射垂直刻度

垂直刻度可以投射到畫作中任何部分；下圖中，若把刻度置於建築物正前方中間，這樣會更有利於投射，因此，垂直刻度應從階梯的前角，沿著基線搬到中間線，該中間線已從建築物正面立視圖，往下投射到度量線或水平刻度。

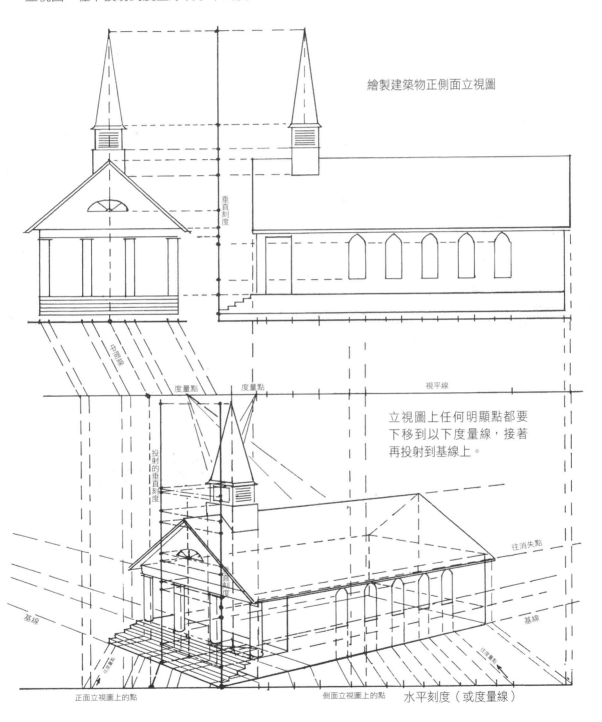

繪製建築物正側面立視圖

立視圖上任何明顯點都要下移到以下度量線，接著再投射到基線上。

分析建築透視法

建築界以下列方式呈現透視平面圖與立視圖，倘若能運用相同知識，畫家想按比例畫出建築物，也絕非無稽之談！還能繪製各單位垂直水平精確間隔面積空間！讀者要注意的是，這個階段又出現了另一個全新的點，稱為「視點」（station point），此點會運用於建築透視法中。

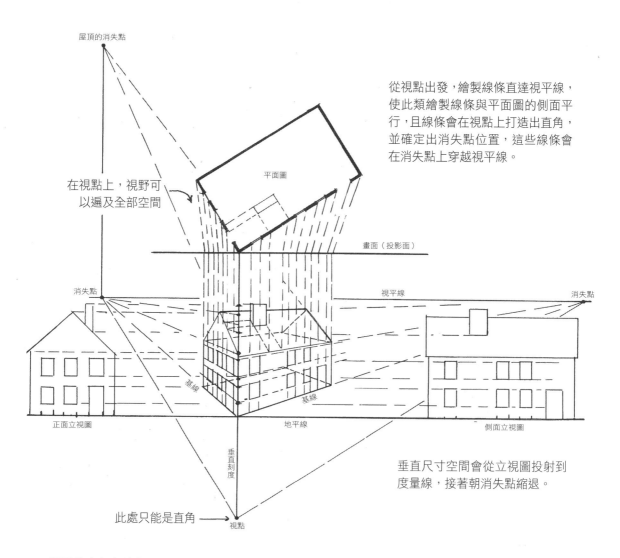

屋頂的消失點

從視點出發，繪製線條直達視平線，使此類繪製線條與平面圖的側面平行，且線條會在視點上打造出直角，並確定出消失點位置，這些線條會在消失點上穿越視平線。

平面圖

在視點上，視野可以遍及全部空間

畫面（投影面）

消失點　　　　　　　　　　　　　視平線　　　　　　　　　　消失點

基線　　　　基線

正面立視圖　　　　　　地平線　　　　　側面立視圖

垂直刻度

此處只能是直角 →　視點

垂直尺寸空間會從立視圖投射到度量線，接著朝消失點縮退。

視點代表觀者的位置。先繪製出平面圖，並把該平面圖放置在任何角度上，而觀者會從這個角度查看建築物，再從該平面圖離視點最近的角上，往下畫垂直線，再於此角上繪製水平線，該線可代表畫面（投影面），接著在地平線上方任意高度建立視平線，且地平線及視平線都要與垂直線相交，該垂直線即為度量線。在地平線下面設置視點，接下來從平面圖往畫面（投影面）畫出線條，且線條要朝視點的方向繪製，再把所有面積空間都投射到基線上。

此圖的平面圖相當複雜，但讀者應該要記住一件事：任何形狀都可畫在方框內。因此，利用這個道理，讀者可以不費吹灰之力，輕易畫好這個奇形怪狀建築物的透視圖！重點則是在地平面上設置平面圖，且整體建築物高度全部統一。

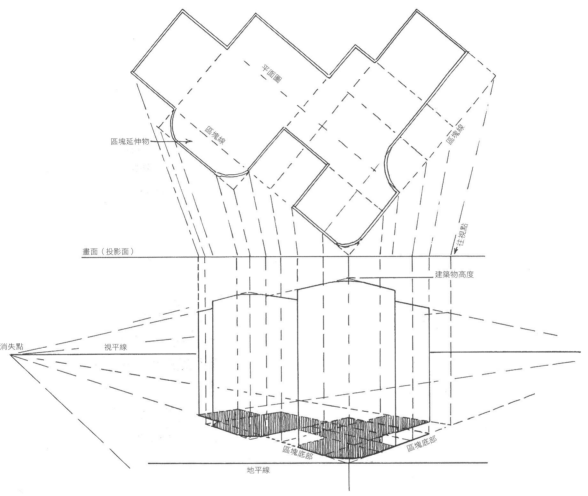

假使建築物外觀複雜，則所有建築衍生區，都必須延伸到基線或其他線條上，且上述其他線條會從建築物前角開始，一直往外伸展到兩個消失點上。以上情況相當於把建築物放在矩形區塊內，再把建築衍生區的點，從畫面（投影面）往下畫到基線上，這些點最後會縮退到消失點。讀者應該好好鑽研這種透視法！

視點

設定圖片比例

想搞定透視圖最有可能讓人傷透腦筋的難題？按比例尺繪製準沒錯！比例繪圖這個方法可把圖片基線設在遠處，與觀者相隔一段自訂距離，並可針對整張圖片，以平方英尺或其他長度為單位，來設置精確比例，且可設定出垂直與水平比例尺。

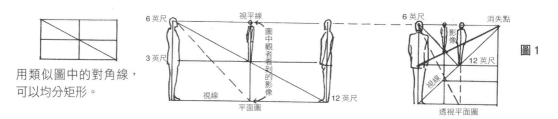

用類似圖中的對角線，可以均分矩形。

讀者可從此處說明的幾何原理，了解到地平面的畫面區，是兩倍視點高度的一半，比方說：從 6 英尺高的視平線觀察時（圖 1），垂直距離到視平線之間，是一開始兩倍視線高度 12 英尺的一半。

按比例製作的一點透視範例
把從 8 英尺高看到的地平面顯示出來

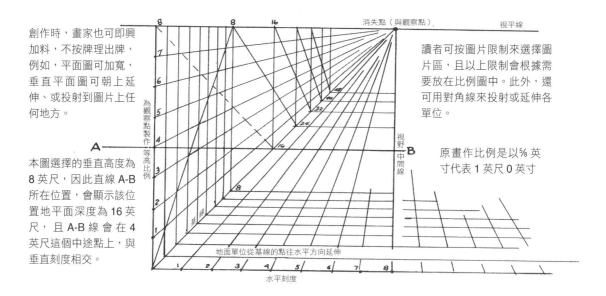

創作時，畫家也可即興加料，不按牌理出牌，例如，平面圖可加寬，垂直平面圖可朝上延伸、或投射到圖片上任何地方。

本圖選擇的垂直高度為 8 英尺，因此直線 A-B 所在位置，會顯示該位置地平面深度為 16 英尺，且 A-B 線會在 4 英尺這個中途點上，與垂直刻度相交。

讀者可按圖片限制來選擇圖片區，且以上限制會根據需要放在比例圖中。此外，還可用對角線來投射或延伸各單位。

原畫作比例是以⅝ 英寸代表 1 英尺 0 英寸

選擇觀察點高度後建立視平線，該線應穿越觀察點，再建立水平與垂直刻度，且兩者都與觀察點高度等長。經由上述步驟，再加上視平線，讀者即可打造出四方形，接著，在水平與垂直刻度上畫分出英尺單位，繪製水平 A-B 線，該線應穿過垂直刻度的中間點，再把各單位都連接到消失點上（在本圖中則為觀察點），接下來要畫出垂直線，且 A-B 線會在該線上與基線相交，再利用對角線，把整個圖片區，分割隔開成若干均等平方英尺小面積單位。

繪製二點透視的地平面比例圖時，透視圖上通常會出現兩個消失點，而且必須設定得相隔很遠，
水平刻度則設置於圖片底線或底線下面，且實際上，應該把垂直刻度放置在第一個方形的近角，
視平線則設在讀者自己選擇的高度上。

二點透視

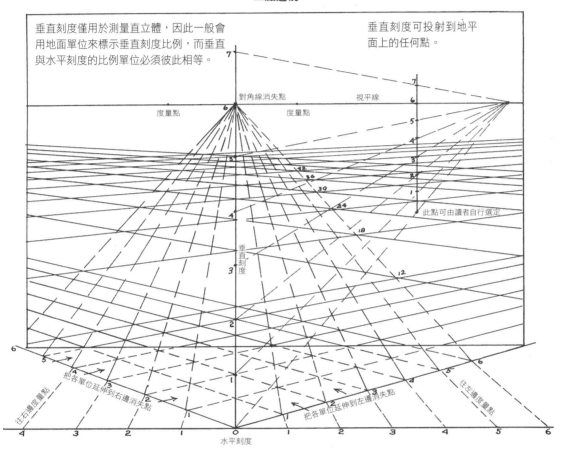

在垂直刻度左右兩側各設一個度量點，並放在視平線上，且該兩點與垂直刻度間隔平均（即
圖中度量點。從點 0 開始，建立往兩個消失點延伸的基線，並朝度量點方向設置線條，以便
將各水平刻度單位，連接到左右兩邊基線，即可畫分左右兩邊基線上的單位透視圖。把以上
單位透視圖延伸到左右兩個消失點上，陸續打造出四方形單位後，讀者可在視平線上設定對
角線消失點，且對角線會穿越單位線條並匯聚到消失點，因此可畫分出更多四方形單位。

設定區塊內部平面比例

垂直與水平刻度可用於設定任何平面比例，往某個方向繪製單位線時，與該線相交的任何四方形對角線，會畫分出各個單位區域，且該單位繼續往其他方向延伸，以此情況來說，該方向指的是單位寬度或深度。類似四方形或單位的所有對角線，都具有相同消失點。

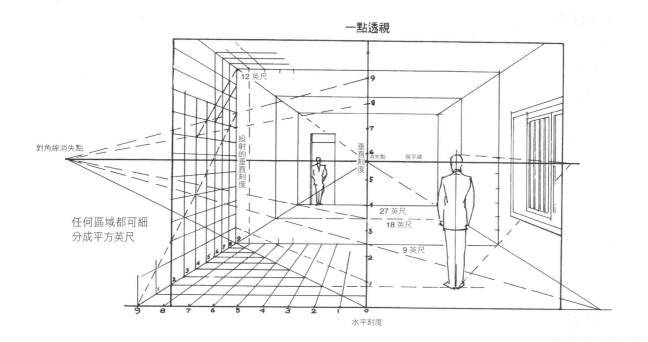

若要繪製長寬高度各為 18X27X12 英尺的一點透視房間，且為一般高度視平線，房間裡則站了兩個人，相隔 25 英尺，此時應該怎麼畫？上圖解決了這道問題，方法是先建立水平刻度，再於該刻度上設置垂直刻度，並以英尺為單位，標示出垂直與水平刻度的英尺單位，且兩種刻度的大小相等。設置視平線，高度比垂直刻度的 6 英尺處稍低一點點，再把消失點設定在視平線與垂直刻度的交叉點上，接著把水平單位與消失點相連，建立第一個四方形英尺單位的深度，再把對角線繪製到視平線上，即可確立出所有後退單位的對角線消失點，並把單位區域大小打造為9X9 英尺，接下來再用對角線複製上述單位，如圖所示。

本頁把上一頁的問題，改成二點透視，因此觀察點會改變——觀者並非向前直視房間中央，而是移動位置到人物右邊，這就是二點透視圖的特性。從該畫面上僅看得到兩面牆，並且無法顯示房間整體全長。

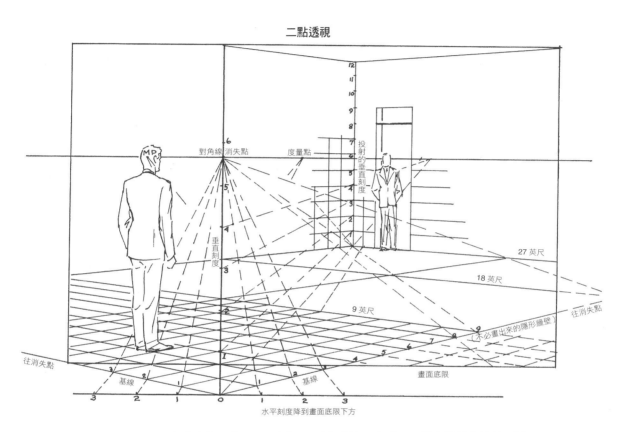

二點透視

上圖將地平面分割成方格單位，只要採用下列方式即可完成，而且步驟並不繁雜：讀者可以先建立起兩個度量點，一個在垂直刻度左方，另一個在右方，房間的近角則下降到低於畫面底限，再把水平刻度的單位連接到兩個度量點上，讓水平刻度的單位往上投射到地板基線，接著再用對角線畫分出其他剩下單位。

設定立視圖內部空間比例

立視圖內牆與地板呈現正確比例，是決定畫作成敗與吸引觀眾賞畫的重要關鍵！所以，滿懷雄心壯志，想畫出好作品？只要學會設定立視圖內側牆壁與地板比例，馬上可以助你一臂之力達成願望！從此立刻就能把室內空間與陳設家具，毫不猶豫完整繪製出來，而且每樣東西之間的比例準確無誤，同時又能掌握在房間任意地點的人物大小，展現出最完美的傑作！

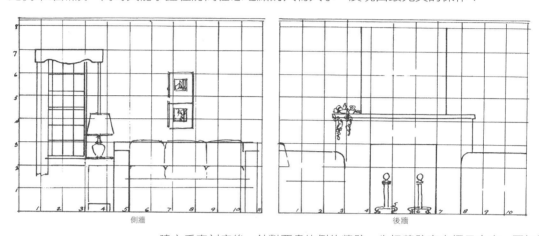

側牆　　　　　　　　　　　後牆

建立垂直刻度後，針對要畫比例的牆壁，先把牆壁高度標示出來，再把視平線設於自訂高度上，該線應切割垂直刻度，接著設置左右兩側消失點，畫出左牆壁基線，此線往右側消失點方向延伸，讓垂直單位區格與消失點相連，再設定第一個四方形深度，用第一個四方形對角線，分隔出含八塊四方形的單位面積後，再用其他對角線建立其他所有單位面積，接著利用左側消失點，幫後牆以同樣方式設定出單位面積。

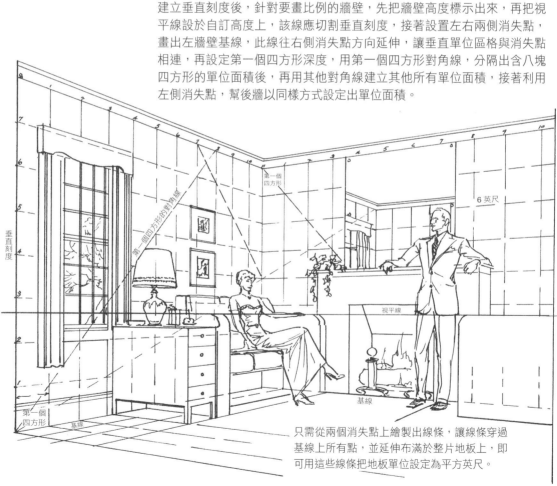

只需從兩個消失點上繪製出線條，讓線條穿過基線上所有點，並延伸布滿於整片地板上，即可用這些線條把地板單位設定為平方英尺。

透視曲面繪製方法

挑戰如何畫好正確透視曲面讓你抓狂發愁嗎？下圖提供大家解決方法，在製作好的平面圖中設定好比例單位後，再把曲線擺進該平面圖中打造出透視效果，就是這麼簡單！

繪製曲線平面圖後，在該平面圖內畫滿四方格，再於曲線通過水平線的地方標出黑點

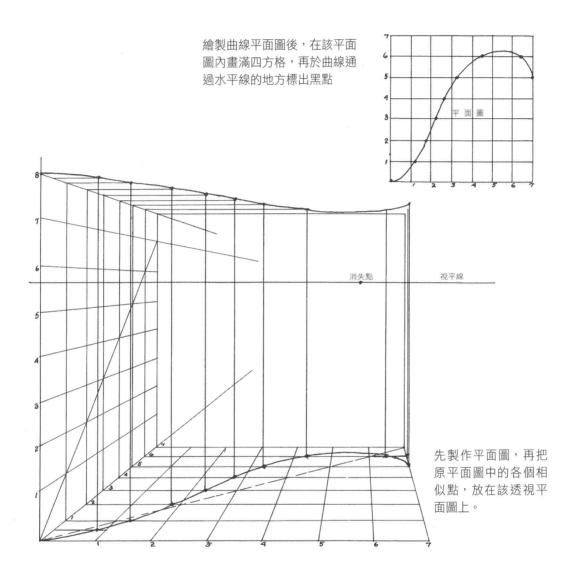

先製作平面圖，再把原平面圖中的各個相似點，放在該透視平面圖上。

先以一般常用作法，在地平面上設置好平面圖，且一點或二點透視皆可，再於該平面圖的封閉尾端，設定高度比例刻度，垂直單位則分割成四方格，就能在平面圖的垂直側面上打造出直立牆壁。曲線穿過地面單位的水平區格時，相交處會形成一個又一個的點，接著從這些點上分別畫出垂直線後，再繪製視平線，該線與側牆頂部延伸出來的所有垂直線相交，即可在相交點上建立曲面高度。必要時可平分各單位，如上圖第一個單位所示。

簡易投射

「投射」這個繪畫技巧不難，而且頗具重大意義！「投射」指的是所有畫作或設計，都可設定出四方形比例，並在垂直或水平面上，把畫作或設計投射成透視圖，此技巧非常適合應用於透視刻字、牆壁與地板設計，或繪畫題材任何平面上一切設計布局等，十分實用！

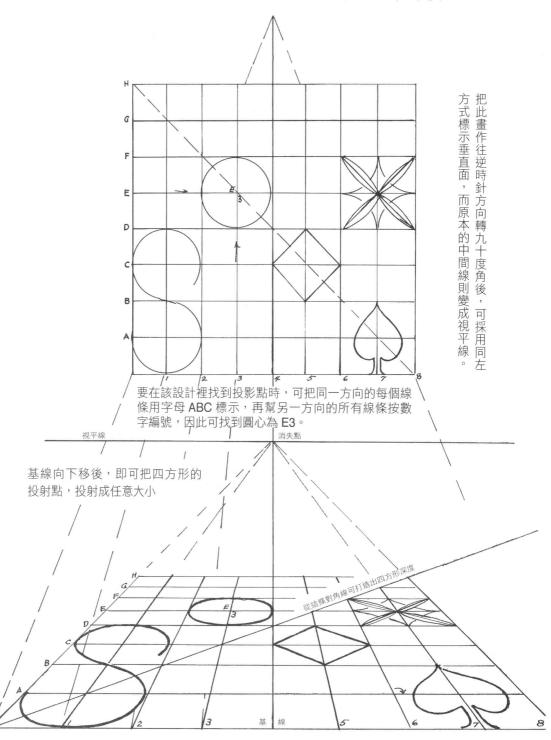

把此畫作往逆時針方向轉九十度角後，可採用同左方式標示垂直面，而原本的中間線則變成視平線。

要在該設計裡找到投影點時，可把同一方向的每個線條用字母 ABC 標示，再幫另一方向的所有線條按數字編號，因此可找到圓心為 E3。

視平線　　　　　　　　　　　消失點

基線向下移後，即可把四方形的投射點，投射成任意大小

從這條對角線可打造出四方形深度

基　線

複製相同設計後，畫出透視圖

所有設計都可複製後再畫出透視圖，作法是先為該原始設計製作四方形比例刻度，四方形等於是投射點的導線，再把投射點畫在四方形上，即可很快確定分割區塊透視圖上各點位置，接著繪製對角線，複製這些有刻度的區塊。

畫出區塊框住原始設計，之後再把該區塊細分成四方格

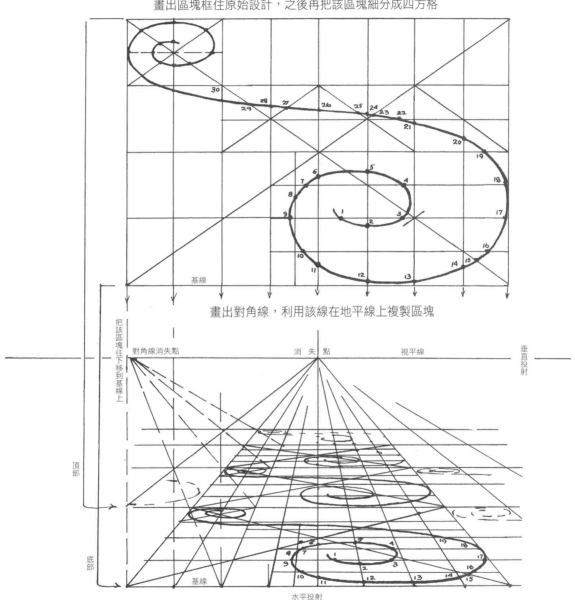

在該設計與區塊分割線交叉的地方畫點，並在透視區塊分割線上設置相似點，如圖所示。

透視傾斜平面

一般都視地平面為往視平線伸出的水平面,舉凡所有其他水平面、或與地平面平行的平面,這些平面的消失點都會出現在該視平線上,而傾斜平面消失點則會高或低於視平線。

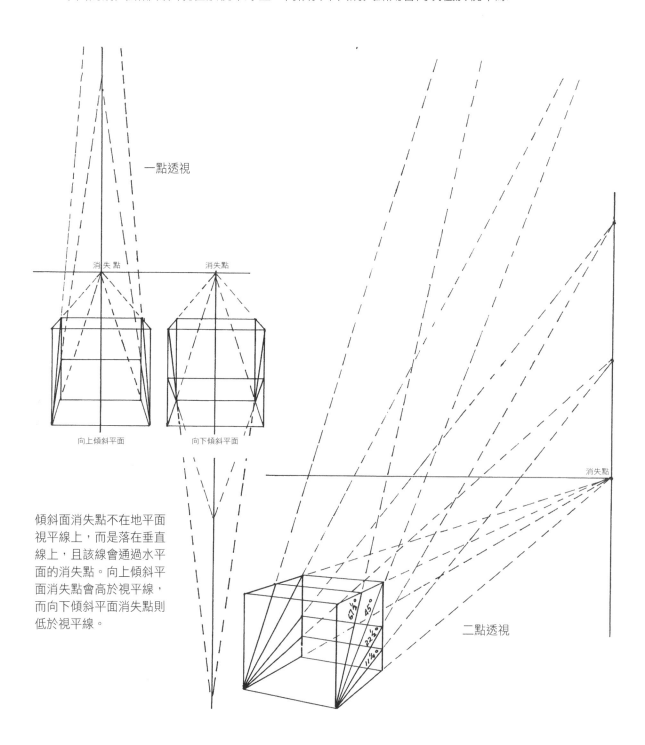

一點透視

消失點　　　消失點

向上傾斜平面　　向下傾斜平面

傾斜面消失點不在地平面
視平線上,而是落在垂直
線上,且該線會通過水平
面的消失點。向上傾斜平
面消失點會高於視平線,
而向下傾斜平面消失點則
低於視平線。

67½°
45°
22½°
11¼°

二點透視

消失點

透視傾斜平面：畫好屋頂的方法

若不懂透視法，畫起屋頂時，總會覺得一頭霧水！不少畫家其實不甚理解，斜角屋頂屬於傾斜平面，具有兩個消失點，且有兩個邊會與地面平行，與地平面平行的邊消失在視平線上，且該消失點為建築物的消失點；而傾斜邊則消失在視平線上或下方，且該消失點在垂直線上，繪製此垂直線時，線條會穿過該建築物消失點。

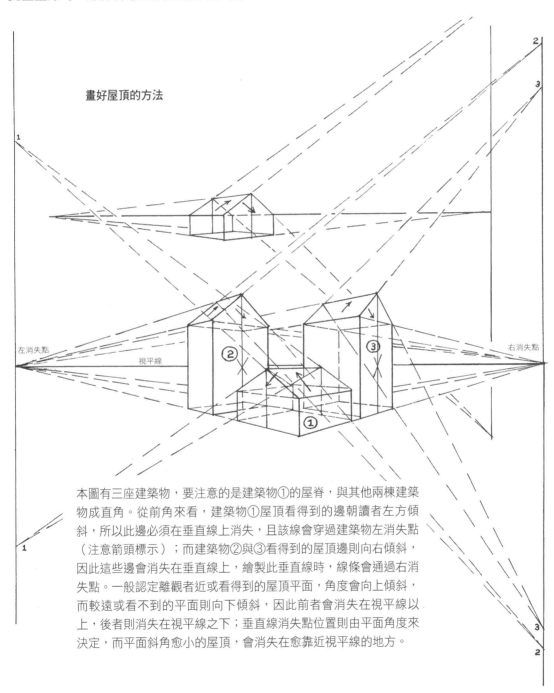

畫好屋頂的方法

左消失點　　　視平線　　　　　　　　　　　　　　　　　　　　　　　　右消失點

本圖有三座建築物，要注意的是建築物①的屋脊，與其他兩棟建築物成直角。從前角來看，建築物①屋頂看得到的邊朝讀者左方傾斜，所以此邊必須在垂直線上消失，且該線會穿過建築物左消失點（注意箭頭標示）；而建築物②與③看得到的屋頂邊則向右傾斜，因此這些邊會消失在垂直線上，繪製此垂直線時，線條會通過右消失點。一般認定離觀者近或看得到的屋頂平面，角度會向上傾斜，而較遠或看不到的平面則向下傾斜，因此前者會消失在視平線以上，後者則消失在視平線之下；垂直線消失點位置則由平面角度來決定，而平面斜角愈小的屋頂，會消失在愈靠近視平線的地方。

透視傾斜平面：金字塔與蔥形圓頂

金字塔與類似角錐形的透視圖，則與一般透視規則不同，原因在於金字塔與角錐形沒有消失點，只有基線有消失點。圓錐形沒有消失點，但構成圓錐形的內部區塊則有消失點。一定得先從畫出正確透視的區塊開始，接著才能打造出圓錐形，否則無法描繪圓錐形與視平線的關係。

下圖所有錐體，全都是從兩個消失點打造出來的，而這兩個點與此視平線上的消失點是相同點。

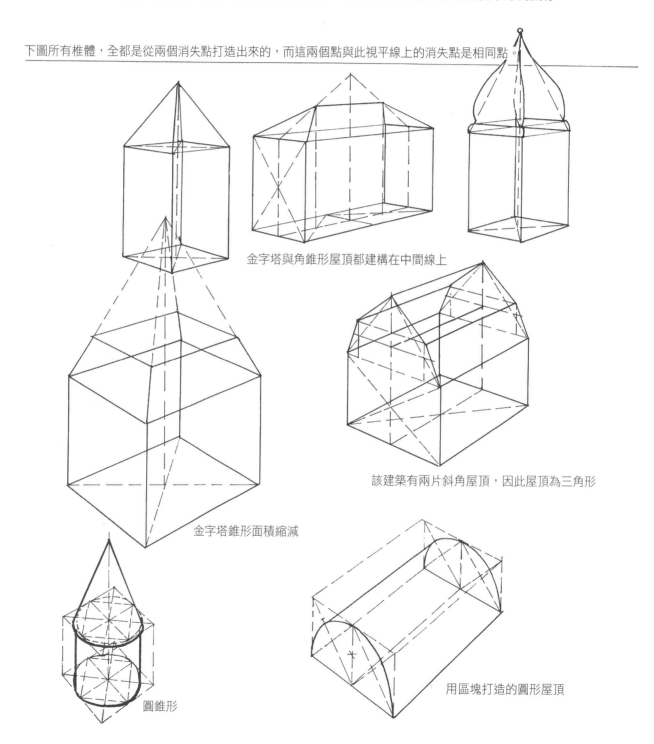

金字塔與角錐形屋頂都建構在中間線上

該建築有兩片斜角屋頂，因此屋頂為三角形

金字塔錐形面積縮減

圓錐形

用區塊打造的圓形屋頂

透視傾斜平面：起伏不定的地面

傾斜平面不會在視線高度或圖片視平線上消失，這件事讀者不能不知道！視平線只跟水平面、還有邊緣與地平面平行的平面有關，但這個觀念普遍困擾著學習繪畫的學生！向上傾斜平面一定會消失在視平線上方，而向下傾斜平面則是消失在視平線下方，大家絕對要記住這一點！

地平面起起伏伏時，要怎麼畫透視圖？

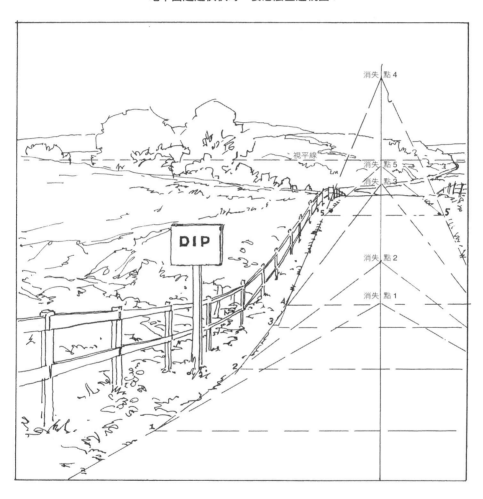

上圖中，先出現下坡路段後，接著又像爬山一樣，同一條道路往斜上方角度攀升，越過最高點後，再順著反方向坡度朝下方山谷走，想畫出這種地勢有高有低的道路時，必須把道路分區截段，且每段各有不同的個別消失點。隨著每截路面持續向上爬升，角度改變，不同高度路面的消失點位置也會愈來愈高，或因為後續路面坡度地勢往下降而變低。

透視傾斜平面：下坡的視野

只要知道基本原則，畫下坡透視圖就會變得不那麼棘手了！而該原則就是下坡的消失點在視平線下方，並出現在垂直線上，而該線繪製地點會穿過水平面消失點。讀者請注意，此時會有兩個視平線：位置較高的視平線是「真視平線」，較低的視平線則是「假視平線」，而且並不是視線高度。（只有與水平地面平行的面，消失點才會落於「真視平線」上）

透視下坡視野

建築物屋頂與地板都蓋在水平面上，因此也會消失在地平面上某個點，而傾斜面則會消失在「假視平線」上，且該線高於或低於地平面；反觀「真視平線」則始終位於視線高度。此外，大家要注意的是，出現在斜坡上的人物大小會受坡度影響，因此本圖人物已按較低視平線比例繪製出來。

透視傾斜平面：上坡的視野

看完下坡透視圖後，現在要討論的是上坡透視圖，且上坡透視圖原理與下坡透視圖剛好相反，上坡透視圖的假視平線位於真視平線上方，而斜坡消失點則落在垂直線，該線繪製位置會穿過真視平線上的消失點。

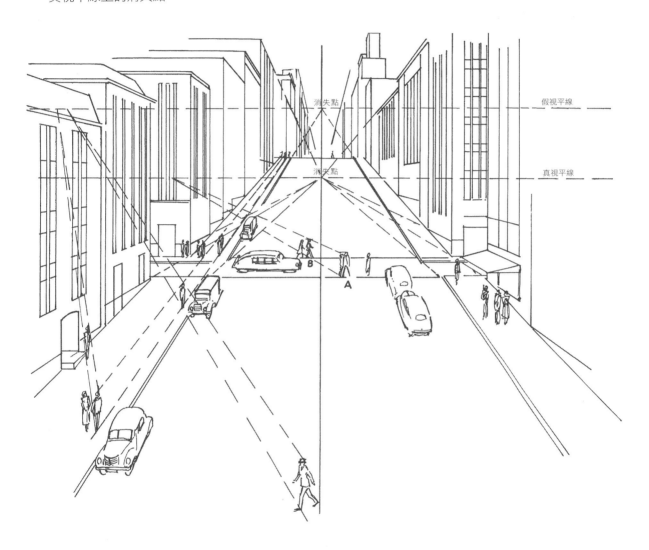

消失點

假視平線

消失點

真視平線

A

B

透視上坡視野

屋頂、地板、窗戶、基線、與所有其他水平面，都會消失在真視平線上的消失點，若某平面為斜坡的一部分，則該平面會消失在真視平線上方，即消失在假視平線上的消失點。與前一頁的下坡透視圖一樣，要讓人物在斜坡上亮相時，應以斜坡視平線為繪製比例，把行人身影打造出來，而在水平面上露臉的人物，只能按真視平線為比例基準加以描繪，如 A 與 B 所示，且此處人物會出現在平面交叉口；此外，針對在窗戶或陽台上的人群，也要以同樣方式按真視平線比例描繪設計。

透視傾斜平面：準備爬上樓梯

讀者現在還有一件重要的功課要做，就是知道如何畫出樓梯的正確透視圖，以及如何在任一層階梯上投射人物，這道題目難度不算太高！在樓梯平面上，可畫出所有爬樓梯行人的位置，而樓梯台階則全部消失在視平線上同一點，再按照往上爬樓梯的行人高度比例，把人物繪製出來。

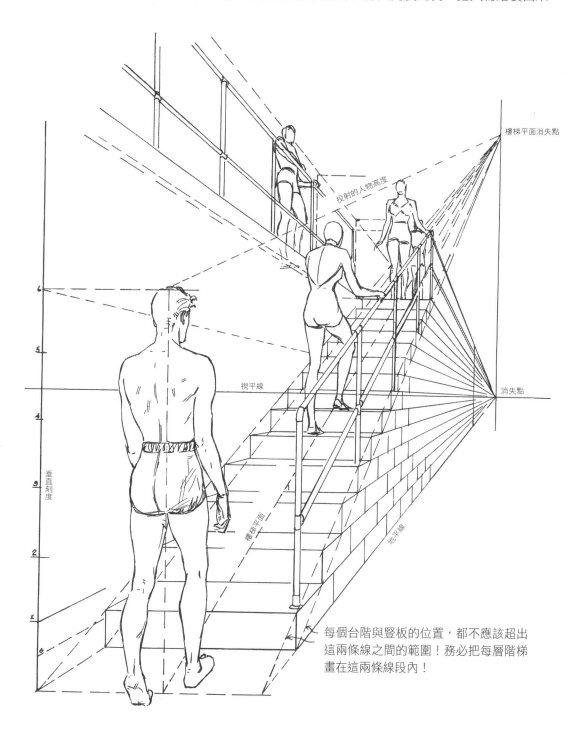

樓梯平面消失點

投射的人物高度

消失點

視平線

垂直刻度

樓梯平面

地平線

每個台階與豎板的位置，都不應該超出這兩條線之間的範圍！務必把每層階梯畫在這兩條線段內！

透視傾斜平面：站在樓梯的制高點上

本頁說明的透視圖，與前一頁剛好顛倒，但不變的是，讀者可用樓梯最下層的那位模特兒當基準，按比例繪製出圖中所有人物！讀者要注意的是，本圖一樣有兩條線，可制訂出台階與豎板的大小，而台階與豎板則應隨著升起的樓梯平面，繪製於該平面上；此外，本圖人物所在位置與前頁圖面人物相去不遠。

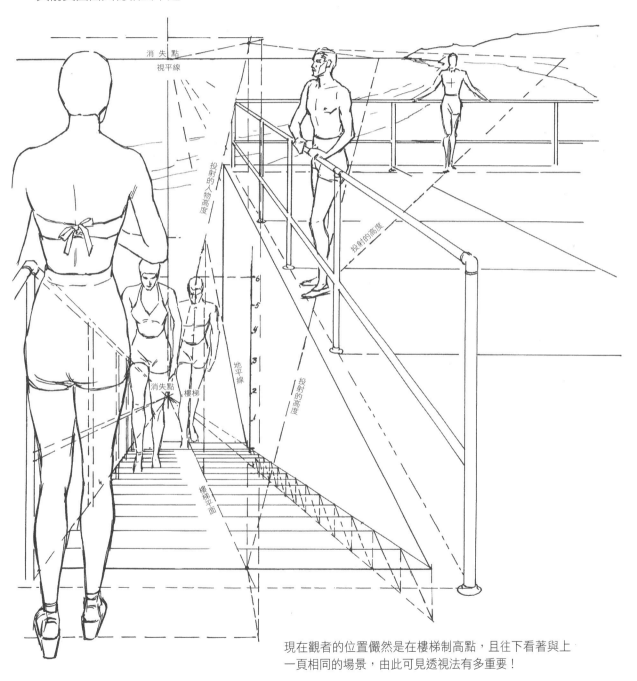

現在觀者的位置儼然是在樓梯制高點，且往下看著與上一頁相同的場景，由此可見透視法有多重要！

透視傾斜平面：畫出傾斜的物體

既成為畫家，總會遇到要畫出傾斜物體這個問題的時候！舉凡物體掉落、被吹飛、還有方形物體擱在傾斜平面這種畫面，或基於任何原因，導致物體角度未與地平線呈一直線，種種傾斜問題五花八門！而下面則有個簡單的小技巧，可協助讀者輕鬆克服畫出傾斜物體這道問題。

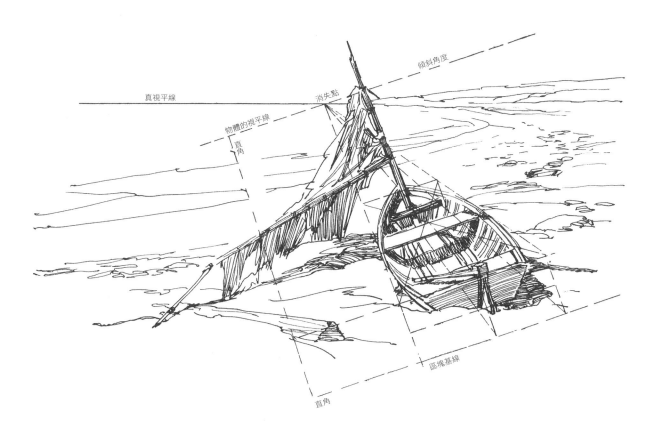

首先在真視平線上建立消失點，再繪製出物體傾斜角度，構成該角度的線條則應穿越前述消失點，此線並為傾斜物體的視平線。接著把畫紙轉個方向，並以物體視平線為基準，往下畫出一個直角，從該直角上，再繪製另一條線，並在此線上創造出另一個直角，目的為建立起區塊基線，如此確定完成區塊尺寸後，遂可於該區塊內繪製出物體的透視圖。繪製該物體時，讓該物體貼著物體視平線，就好像該物體位於水平面上一樣，而消失點則應坐落於兩個視平線的交叉點上。

任何物體若未與地平面平行，則此類物體的消失點，可能會位於視平線之上或之下，這點很重要，讀者應該要了解！下圖中的飛機向上傾斜，並從視平線以下開始往上形成該上升角度，此角度持續向上穿越地平面，並通過該飛機中心。

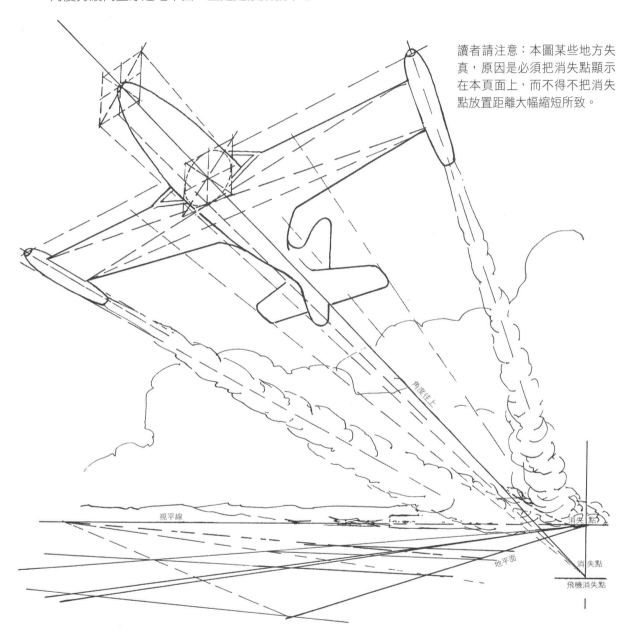

讀者請注意：本圖某些地方失真，原因是必須把消失點顯示在本頁面上，而不得不把消失點放置距離大幅縮短所致。

角度往上

視平線

地平面

消失點

消失點

飛機消失點

繪製出來的飛機，要與在視平線以下的消失點相連，而機翼消失點則坐落於視平線上，因為機翼較長的邊緣會與地平面平行。

把立方體投射到地平面上任何一點

所有物體都可以在區塊內建造出來，而本頁所述方法，則可讓讀者複製任何物體，再放置於地平面上的任何其他地點，同時要按照第一個物體的位置與距離，才能打造出正確比例的複製品，所以應該先畫區塊，並把物體畫在該區塊中。

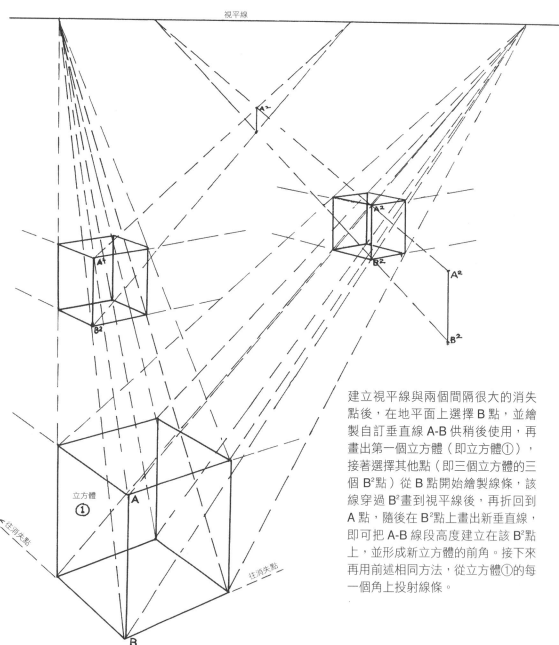

視平線

立方體①

往消失點

往消失點

A

B

建立視平線與兩個間隔很大的消失點後，在地平面上選擇 B 點，並繪製自訂垂直線 A-B 供稍後使用，再畫出第一個立方體（即立方體①），接著選擇其他點（即三個立方體的三個 B² 點）從 B 點開始繪製線條，該線穿過 B² 畫到視平線後，再折回到 A 點，隨後在 B² 點上畫出新垂直線，即可把 A-B 線段高度建立在該 B² 點上，並形成新立方體的前角。接下來再用前述相同方法，從立方體①的每一個角上投射線條。

所有繪製出來的立方體，都具有一樣的左右兩個消失點（消失點未顯示於本頁上）。

投射人物

任何垂直長度都可投射在圖片的任意點上，包括人物高度也可投射，若要在某平面上顯示任何長度或人物，且該平面位置高於地平面，則必須把該長度或人物往上升到該高平面上，作法則為投射原始長度（A 到 B）到某個上升高點上，再把該長度升到原平面上方的高平面。讀者可利用分規把該長度位置往上升，而分規主要用於移量等長的長度。

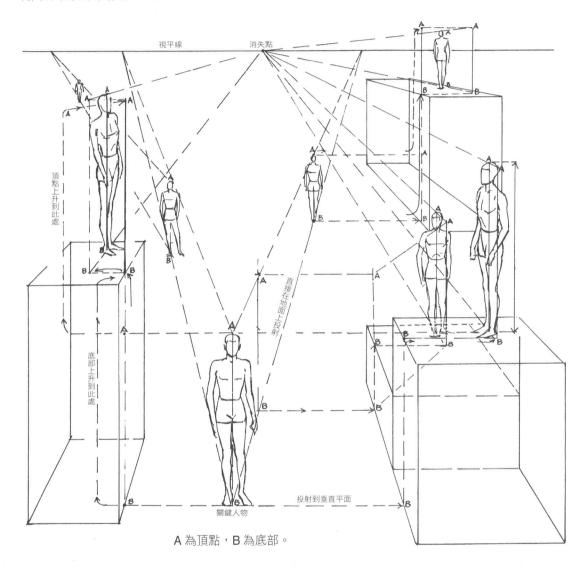

A 為頂點，B 為底部。

讀者要特別注意本頁說明，因為本頁分析的投射長度原理，對每位插畫家或商業美術設計師而言無比重要！下一頁則會解釋該原理的應用方式，在各式各樣的應用題材中，人物會出現不同高度的水平面上，且人物之間的比例務必精確無誤！

投射長度

圖片上一切景物，會隨著現身在透視圖上不同位置，而呈現出相對應的各種尺寸大小，例如在下圖中，男孩①的高度可投射到數個不同位置，因此男孩的高度也會根據位置而改變。本圖並未採用或參照任何模型或模特兒、或臨摹拷貝任何參考資料製作而成，不過圖中人物與其他物體結構的相對尺寸，可信度仍達百分之百，因為本圖的透視比例一切準確！讀者務必仔細研究本頁內容解析！

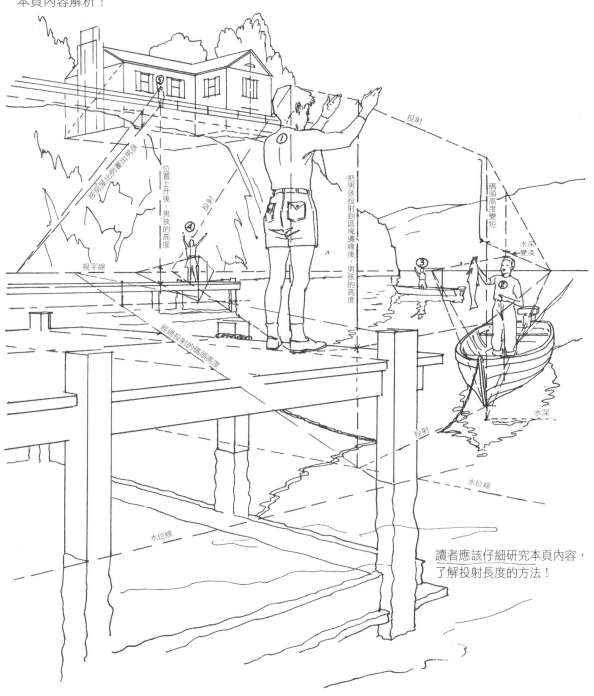

讀者應該仔細研究本頁內容，
了解投射長度的方法！

透視人物：視平線與人體的關係

不論多擅長解剖學與人體結構，一旦無法畫出視平線與人體不同部位的關係，就不可能創造出合理的想像人物畫作！有時，從「不同形狀」這個角度去思考人物結構並作畫，也不失為一種好方法，因為這些人體部位形狀就像區塊一樣，不過都是四方形，不是圓形！最後再經過修飾，讓人物趨於完美！

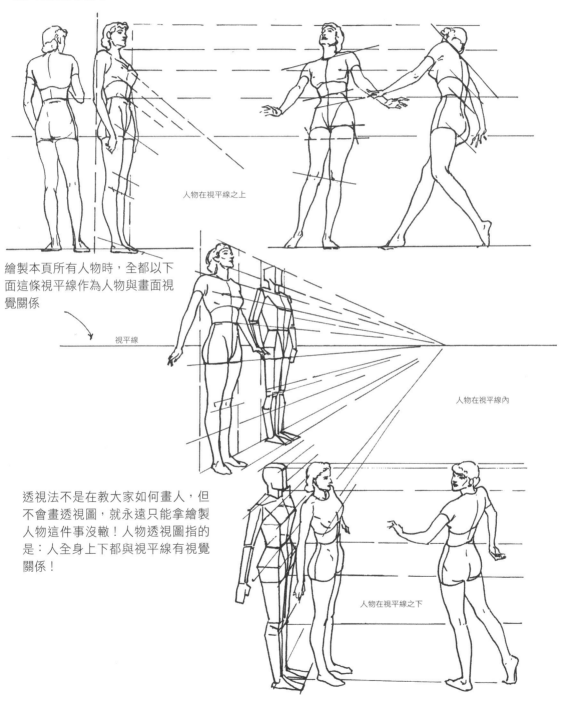

人物在視平線之上

繪製本頁所有人物時，全都以下面這條視平線作為人物與畫面視覺關係

視平線

人物在視平線內

透視法不是在教大家如何畫人，但不會畫透視圖，就永遠只能拿繪製人物這件事沒轍！人物透視圖指的是：人全身上下都與視平線有視覺關係！

人物在視平線之下

投射人物：找出關鍵人物

要怎麼判斷透視圖畫得成不成功？有個數一數二簡單、又最能把成果一覽無遺的透視規則是：在同一地平面的所有人物大小，必須互有關聯。為確保人物大小關係正確，可以先設定出「關鍵人物」的高度，按此高度依比例繪製其他所有人物，作法則是從某位人物的腳開始畫線條，畫在另一位人物的腳下，而該線要一直畫到視平線，接著再把該線畫回到第一位人物上。

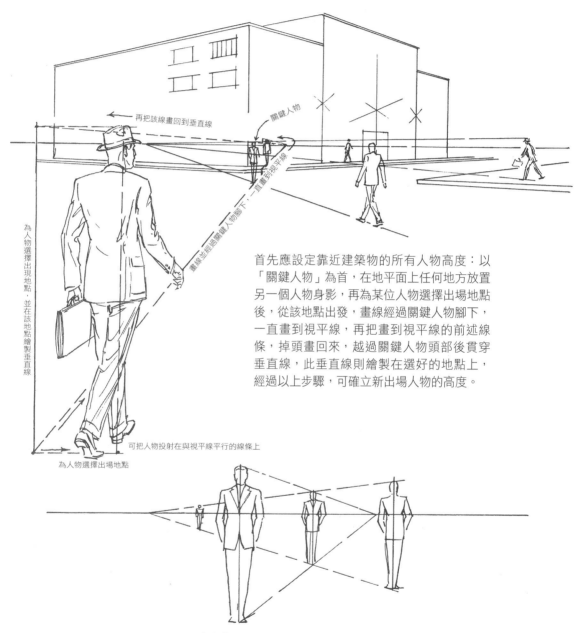

再把該線畫回到垂直線

關鍵人物

畫線並越過關鍵人物腳下，一直畫到視平線

為人物選擇出現地點，並在該地點繪製垂直線

可把人物投射在與視平線平行的線條上

為人物選擇出場地點

首先應設定靠近建築物的所有人物高度：以「關鍵人物」為首，在地平面上任何地方放置另一個人物身影，再為某位人物選擇出場地點後，從該地點出發，畫線經過關鍵人物腳下，一直畫到視平線，再把畫到視平線的前述線條，掉頭畫回來，越過關鍵人物頭部後貫穿垂直線，此垂直線則繪製在選好的地點上，經過以上步驟，可確立新出場人物的高度。

如何把人物依比例繪製於地平面上

站在同一地平面的相同高度所有人物，都會在圖中同一消失點上，與視平線相交。

投射人物：千萬別瞎猜

把人物按比例繪製在地平面上任何位置，這件事假如再也難不倒讀者時，讀者就再也沒有藉口可以犯下本圖中的錯誤！如果人物的腳沒出現在畫面裡，讀者可以去投射人物的任何部分，例如就像下圖一樣投射人物頭部與肩膀。讀者記住務必按比例繪製人物！不能用猜的！這樣大錯特錯！

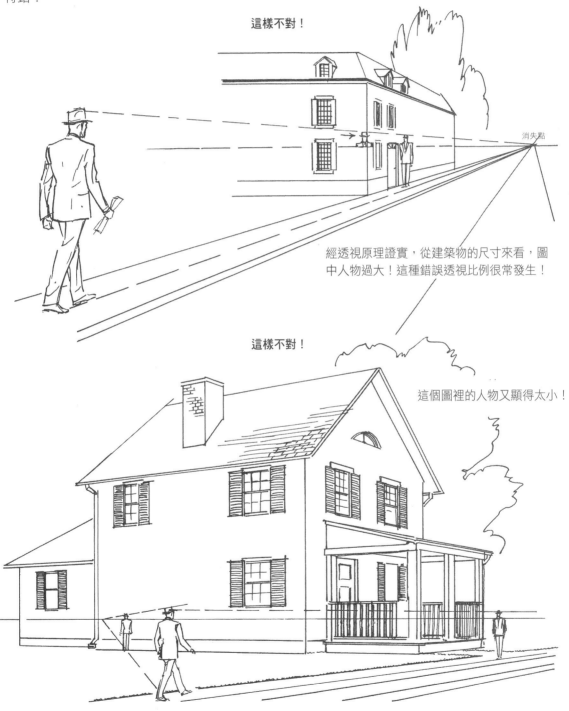

這樣不對！

消失點

經透視原理證實，從建築物的尺寸來看，圖中人物過大！這種錯誤透視比例很常發生！

這樣不對！

這個圖裡的人物又顯得太小！

讓人物現身在傾斜平面上

就像水平面一樣,傾斜平面不僅也有視平線與消失點,而且功用也都相同,有了這個概念,讀者想在傾斜平面上按比例繪製人物,就會變得簡單多了!倘若整個平面往同樣角度傾斜下來,即可用下圖所示方式畫出透視圖,而該圖也顯示出所有必須存在的消失點。

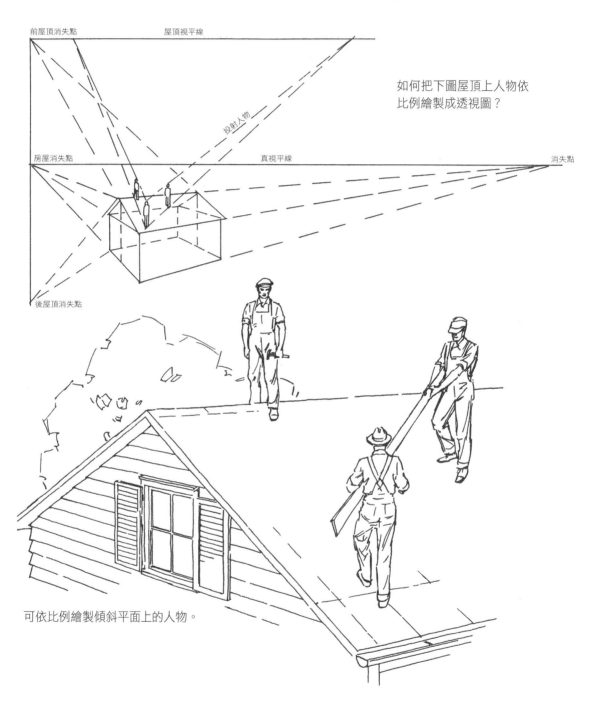

前屋頂消失點　　　　　　屋頂視平線

投射人物

房屋消失點　　　　　　　真視平線　　　　　　　消失點

後屋頂消失點

如何把下圖屋頂上人物依比例繪製成透視圖?

可依比例繪製傾斜平面上的人物。

讓人物現身在山坡上：傾斜平面的應用

假如擺不平透視原則，想投射山坡上的人物時，會讓讀者一個頭兩個大！下圖則為讀者示範投射方法，而且此辦法並不困難，因為繞著山勢而行，圖中平面的角度也會因此不斷改變，此時得隨著這個現象一直畫出新視平線，若畫面只有一個視平線，則會讓同一斜面的相同平面繼續無窮大下去，無法傳達人物透視效果！

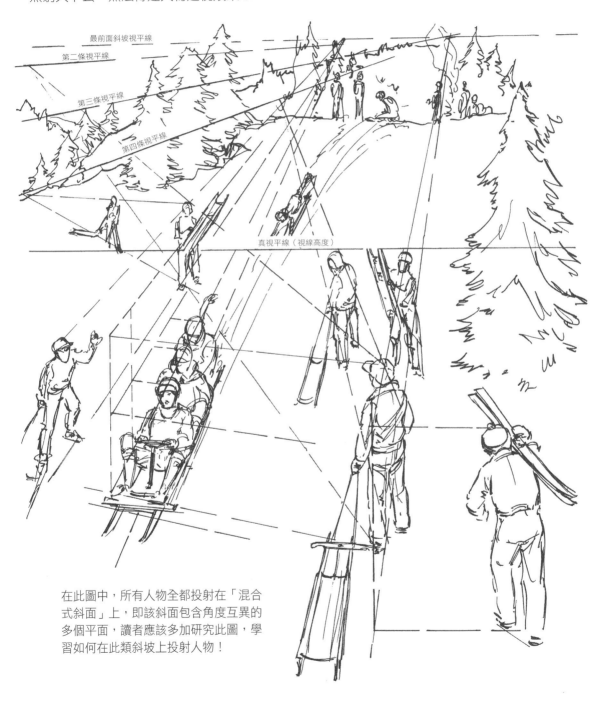

最前面斜坡視平線

第二條視平線

第三條視平線

第四條視平線

真視平線（視線高度）

在此圖中，所有人物全都投射在「混合式斜面」上，即該斜面包含角度互異的多個平面，讀者應該多加研究此圖，學習如何在此類斜坡上投射人物！

反射：並非把原圖複製貼上

反射並非複製原始透視圖，但不少畫家並不清楚這點；反射透視圖是指如果把實際物體顛倒翻轉，並放在圖像位置時，實際物體會出現的景象，雖然可以複製原始透視比例，但反射透視圖實際繪製內容卻有天壤之別！

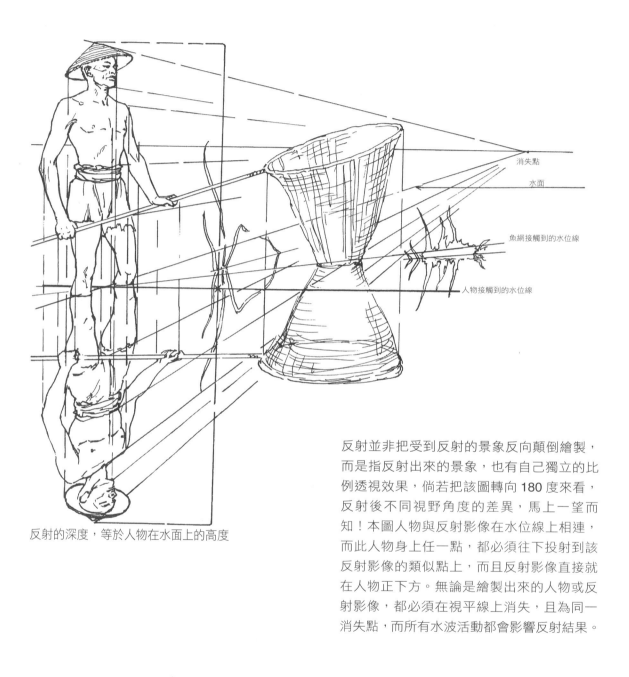

消失點

水面

魚網接觸到的水位線

人物接觸到的水位線

反射的深度，等於人物在水面上的高度

反射並非把受到反射的景象反向顛倒繪製，而是指反射出來的景象，也有自己獨立的比例透視效果，倘若把該圖轉向 180 度來看，反射後不同視野角度的差異，馬上一望而知！本圖人物與反射影像在水位線上相連，而此人物身上任一點，都必須往下投射到該反射影像的類似點上，而且反射影像直接就在人物正下方。無論是繪製出來的人物或反射影像，都必須在視平線上消失，且為同一消失點，而所有水波活動都會影響反射結果。

反射：畫出鏡中人物

假如畫家僅僅是透視技法的門外漢，卻企圖想繪製好鏡子反射影像，這種野心只能淪為紙上談兵而已！而下圖的示範作法，則讓繪製鏡子反射影像變得簡單容易，只要對人體構造有基本常識，不必靠影印複製或臨摹範本，也能畫出鏡中反射人物！讀者應該謹慎仔細研究此圖，端詳該人物各部位投射畫法！

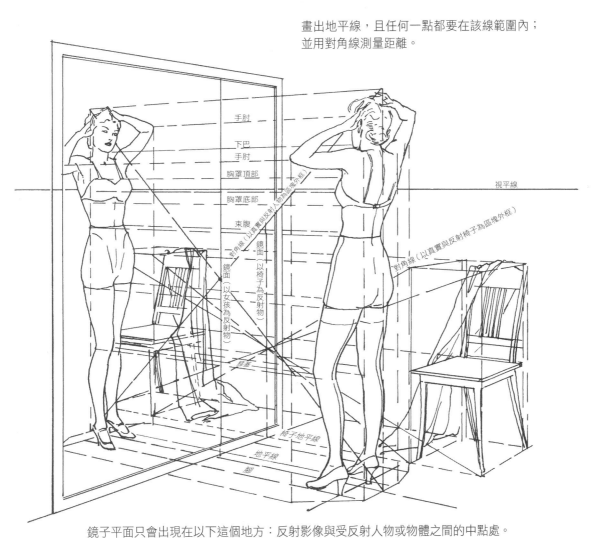

畫出地平線，且任何一點都要在該線範圍內；
並用對角線測量距離。

手肘
下巴
手肘
胸罩頂部
胸罩底部
束腹

視平線

鏡面（以真實與反射人物為區塊外框）
對角線（以真實與反射人物為區塊外框）
鏡面（以椅子為反射物）
鏡面（以女孩為反射物）
對角線（以真實與反射椅子為區塊外框）

膝蓋

椅子地平線
地平線
腳

鏡子平面只會出現在以下這個地方：反射影像與受反射人物或物體之間的中點處。

透視物體的常見錯誤

兩個消失點都在視線區內、或離物體太近,都會造成透視圖失真問題!若物體近角為直角,則畫作中的基線角度必須大於直角,原因是不可用小於直角的角度來詮釋直角!以上常見透視圖錯誤如下圖所示。

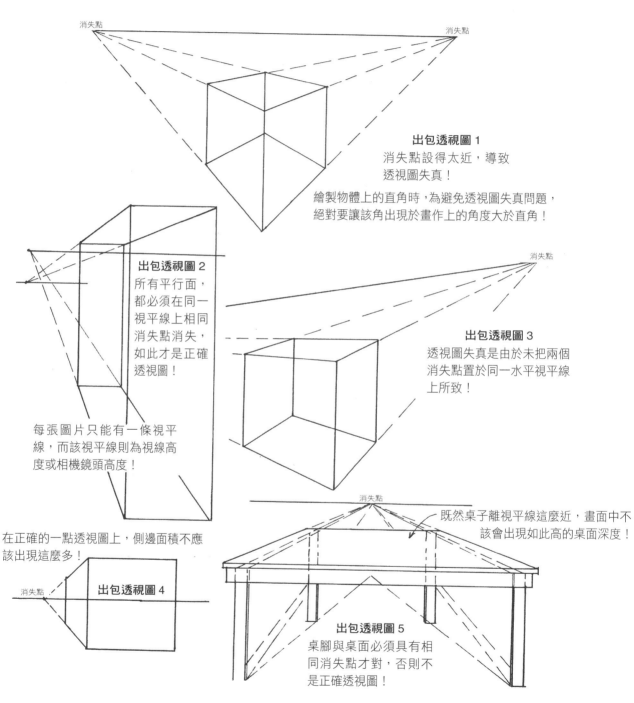

出包透視圖 1
消失點設得太近,導致透視圖失真!

繪製物體上的直角時,為避免透視圖失真問題,絕對要讓該角出現於畫作上的角度大於直角!

出包透視圖 2
所有平行面,都必須在同一視平線上相同消失點消失,如此才是正確透視圖!

每張圖片只能有一條視平線,而該視平線則為視線高度或相機鏡頭高度!

出包透視圖 3
透視圖失真是由於未把兩個消失點置於同一水平視平線上所致!

在正確的一點透視圖上,側邊面積不應該出現這麼多!

出包透視圖 4

既然桌子離視平線這麼近,畫面中不該會出現如此高的桌面深度!

出包透視圖 5
桌腳與桌面必須具有相同消失點才對,否則不是正確透視圖!

消失點

透視原則説穿了其實不難，關鍵在於把人物投射到視平線與消失點上，但能恪遵力行的畫家卻寥寥無幾！在透視圖中，人物其實跟柵欄柱杆沒有兩樣，而且要按比例正確繪製人物，這件工作並不會比較艱鉅；要以視平線為基準，按比例畫出所有垂直單位或長度，也不是辦不到的難事；不過，能像這樣畫好透視圖的優秀畫作卻少之又少！筆者期許本書讀者研究過本章透視原理後，能一路順利在正確繪製透視圖的錦標賽中，奪得最後勝利！

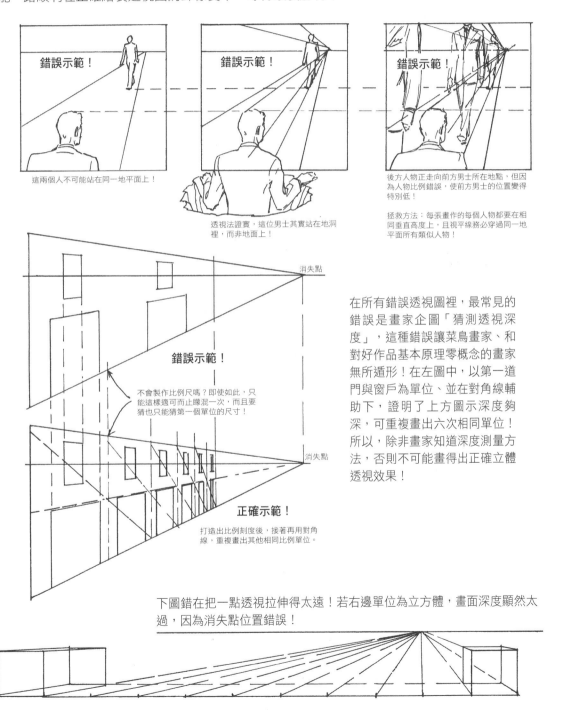

錯誤示範！

這兩個人不可能站在同一地平面上！

錯誤示範！

透視法證實，這位男士其實站在地洞裡，而非地面上！

錯誤示範！

後方人物正走向前方男士所在地點，但因為人物比例錯誤，使前方男士的位置變得特別低！

拯救方法：每張畫作的每個人物都要在相同垂直高度上，且視平線務必穿過同一地平面所有類似人物！

消失點

錯誤示範！

不會製作比例尺嗎？即使如此，只能這樣適可而止矇混一次，而且要猜也只能猜第一個單位的尺寸！

消失點

正確示範！

打造出比例刻度後，接著再用對角線，重複畫出其他相同比例單位。

在所有錯誤透視圖裡，最常見的錯誤是畫家企圖「猜測透視深度」，這種錯誤讓菜鳥畫家、和對好作品基本原理零概念的畫家無所遁形！在左圖中，以第一道門與窗戶為單位、並在對角線輔助下，證明了上方圖示深度夠深，可重複畫出六次相同單位！所以，除非畫家知道深度測量方法，否則不可能畫得出正確立體透視效果！

下圖錯在把一點透視拉伸得太遠！若右邊單位為立方體，畫面深度顯然太過，因為消失點位置錯誤！

3 透析基本形狀上的光影效果
Light on the Basic Forms

詳細鑽研過景物線條繪製，再試著將線條與光影效果、結構及輪廓等元素結合起來後，畫家從此刻開始邁入下一個嶄新境界，準備打造出質感真實的創作！透過觀察光線與陰影效果，畫家遂能精確描繪出形狀；事實上，在形狀上出現各種光影效果的這種自然現象，正構成了大家眼中所看到的一切視覺畫面！

不過除非能真的理解自然定律，否則大自然的光影現象其實錯綜複雜，難以揣度到讓人幾乎摸不著頭路！自然界光影種類千變萬化、教人捉摸不定，大自然會對生活景象中的基本形狀，造成什麼光影現象？而與自然光相反的人造照明設備，跟這種基本形狀之間的相互作用又是如何？這一層又一層的關係，通常隱晦不明，並非無時無刻顯著鮮明！因此，為了一探究竟，清楚了解眼前讓人費盡思量的光影現象，畫家必須展開行動，制定出一連串簡易計畫，成功征服光影效果這項挑戰！

要了解大自然光影現象，畫家絕對有必要化繁為簡，讓光影效果與形狀之間的互動不再繁複莫測，一開始則應先從基本形狀入手。基本形狀表面不會凹凸不規則到令人困擾，也從未發生過顏色或紋理變化的問題，純白平滑又是基本形狀表面的唯一特性，所以，倘若要研究在形狀上的光影效果，在不受其他因素影響下，最單純的基本形狀，是最適合畫家探索的有利工具！

▌研究球體是了解光影的最好選擇

但是，有什麼基本形狀能讓畫家尋根究柢，徹底了解光影效果？放眼望去，世上再也沒有比研究球體更適宜的入門方法！球體好比宇宙的基本形狀，太陽會照亮宇宙，

對形狀為球體的所有星球而言，迎向陽光的半個表面必定呈現出光亮狀態，另一半表面則因為背對陽光，而顯現出陰影暗面，但由於行星會繞軸自轉，在單次旋轉過程中，行星球體上任何一處，都可能由於陽光照射條件改變，而從光亮轉為陰暗，再隨著自轉而回復明亮；球體表面由亮轉暗時，過程中會顯露出漸漸變黑的中間色調，而地球這顆行星，則也以同樣方式，隨著球體一邊旋轉，一邊發生球體表面映照日光逐漸變暗的現象，此刻也就是大家所知的傍晚黃昏；到了晚上，就是地球某幾處表面出現陰影的時候，此時平行的太陽光再也直射不到地球該側球體；中午則代表地球某側位於光照區正中央；若地球某表面轉動到陰影區域中間，此時該區時間為午夜時刻。

這些你我都熟悉的自然定律，也是畫家在描繪所有光影效果時，不斷借鑑的基礎原理！在光亮球面上，又會有一處明度最亮的光點，該表面多半為平坦無凹凸狀態，且與光源呈直角關係，該處接收到的光線比其他任何地方都多！這個光點稱為亮點。在照射到光源的球體所有表面形狀上，該處永遠距離光源最近，若球體表面漸漸遠離光源，此時表面吸收到的光線也會變少，並於表面上形成中間色調，接著開始產生出陰影邊緣，而光線則在該處與球體表面相切遠離。因此，假如光源有既定方向，即可大致估計一下，在圓形或球體形狀上，哪個地方會開始產生陰影，而陰影通常都出現在球體的半個表面上。

▌光線投射的基本定律

所以，光線投射第一條基本定律是：任何單一光源一定會呈直線行進，因而不會照射到超過任何圓形的一半區域。光線投射第二條基本定律延續了第一條內容：表面亮度與表面角度及光源方向有關，若表面角度面向光源方向，該表面會因為照射到光線而明亮；因此，最亮的塊面應為平坦區域、或與光線呈直角的地區，若該角度愈來愈大，持續遠離光線與光線直射表面之間的垂直線，則此角度塊面的色彩明度也會愈來愈暗，最後完全變成正黑色，且該角度塊面會位於並超出陰影的邊緣，成為照射不到任何光線的全黑區域。

接下來的光線投射基本定律，則更進一步闡釋前一條定律內容：只有平坦塊面才會平均照射到光線，且整個塊面的色彩明度都相同；若是想在塊面上產生中間色調漸層色調效果，就得在彎曲與圓形塊面上打光才行得通！在不同形狀上，到底會出現

什麼樣的光影效果？答案就在這條定律裡——平坦塊面只有同一種色調或色彩明度，而在圓形區域上，則會產生出漸層色調；所以，從畫家筆下的處理手法來看，不同形狀昭然若揭！該區究竟為圓形或平坦區域，觀眾一看色調或色彩明度即知分曉！

不同形狀代表不同的光影效果，而球體或蛋形是世上唯一完全不平坦的形狀，立方體或區塊這種形狀則完全與圓形絕緣，因此，在球形或類似形狀上，只會呈現出漸層色調，不可能會有均一色調，但在平坦的立方體或區塊上，則僅能出現相同色調；一切形狀都是由平坦塊面或圓形表面、或兩者合一組合而成。

▌ 陰影的真相

現在輪到陰影上場！若塊面表面角度驟降，並離開光源，讓光線無法呈九十度直射該區域時，該區必定會曝露在陰影中，因此在光亮區域之間才會有陰影產生，就像在有皺褶的窗簾或布料上，會出現明暗色調一般；舉凡凹陷區域，的確都會帶有中間色調或陰影效果，再比對表面上任何突起處時，大家會發現到，此處向光面的色彩明度較高，而其他面則呈現中間色調狀態，假使該突起處高度達到一定程度，還會在表面上投射陰影。

話鋒再轉回球體上，仔細觀察陰影面時，大家不難注意到，陰影面最黑暗的地方，會發生在光亮面的邊緣附近，只要沒有反射光，陰影會呈現出均一全黑色調，大家看到的半月就是這樣。陰影之所以是陰影，是因為未受到光線照射的緣故，然而，光亮區的任何地方也會反射到陰影區，大家眼中的陰影，通常會摻雜一些附近光亮塊面的反射光，因此，陰影內的色調會比陰影邊緣稍亮，插畫家則把圓形上的陰影較暗邊緣稱為「明暗交界線」，因為顏色較深，陰影通常會把旁邊形成強烈對比的亮區亮度，再特別強調突顯出來，當然也相對使得陰影區域本身益發陰暗；只有在最原始的光線反射回物體時，才會出現這種「明暗交界線」，除非該反射光又直接照回到光源，此較深的陰影邊緣才會消失，因為事實是，若光線與反射光照不到塊面角度或該處表面，此時才會產生陰影。「明暗交界線」令人嘆為觀止，想把這種陰影效果畫得活靈活現，畫家要記得的訣竅是，應該讓暗面輔助光（fill-in light）直接照到主光源，而且光線強度不超過暗面輔助光本身一半亮度，像這樣萬事俱備，就能幫助畫家描摹出生動寫實的光影效果！

仔細觀察光源，畫出基本形狀的陰影

讀者可隨著光源到處移動任何物體，也可從任何觀察點觀看物體，同時也能看到物體上任何比例的光影效果。若讀者看著光源，會看到物體介於自己與全陰影之間，因為讀者位於陰影這一面；倘若光源直接在讀者後方，或讀者與物體之間，則讀者會看到物體處於全光亮狀態，而且沒有陰影出現，這些都是用相機加閃光燈拍到的照片效果。根據上述條件繪製的畫作，只會出現光亮區與中間色調，且邊緣或輪廓都是最黑的深色；假如讀者與光源，跟物體呈直角關係，則物體一半在光亮區，一半在陰影區。若把物體分成四等分，且有四分之三面積會接觸到光源，則該區域會呈現明亮狀態，其餘四分之一則處於陰暗之中，或根據物體擺設位置而出現相反情形。

經過以上情境分析並有所領悟後，現在讀者可畫出球體，同時假設不同方向的光源會照射該球體，而方向則由讀者自己選定，若一直不停變換照明方向，讀者遂能了解光源高或低於球體時，在球體上出現的光影變化效果！而筆者要跟讀者分享的還有：繪製畫作時，畫面採用四分之一照明法的光影效果，通常比讓景物呈現半亮半暗更合觀眾的口味！圖面上充滿光線或遍布陰影，比明暗度各占一半的效果更搶眼吸睛！要展現出簡單或類似海報的設計效果時，全光式照明（full-front lighting）是畫家非常理想的選擇，美國畫家暨插畫家諾曼・洛克威爾[1]（Norman Rockwell）與其他畫家都頻繁採用此方法。若試圖同時採用兩個光源，反而常會讓形狀上的光影效果雜亂無章，照明方向呈縱橫交錯（畫家左右兩側都有光源）尤其糟糕，因為會打散一切景物上的光線與陰影，變成零碎的光影布局！繪畫時，利用戶外陽光或日光這類光線，才是上上之選！

本書第95頁展示了與球體有關的光影效果，包括光線照射在球體上，向光的球體面發亮，與球體影子投射在地平面上等畫面，光的中心光線為圖中所示線段，該線從光源發射，再穿過球體中心，該線段會撞擊到地平面某一點，此點即為投射影子的中心，該投射影子形狀固定為橢圓形。本書第96頁的球體A與B，則展現出由直射光投射與經漫射光漫射後，球體表面光影效果與地平面陰影有何不同，這種差異非常重要，值得讀者細心研究。球體A表面的光影效果異常清晰明顯，相形之下，球體B表面的光影效果模糊暗淡，看不出具體變化，球體A的光源為大自然陽光、或人工照明設備直射光線；球體B的光源則分為二種，一為日光，陽光未直射於該球體上，或第二種光線，即球體所處空間內的既有的間接或漫射光。

注1
美國二十世紀初重要畫家，作品橫跨商業宣傳與美國文化。其中最知名的系列作品在一九四〇年代和五〇年代出現，如《四大自由》、《女子鉚釘工》。

受光球體上的光影效果

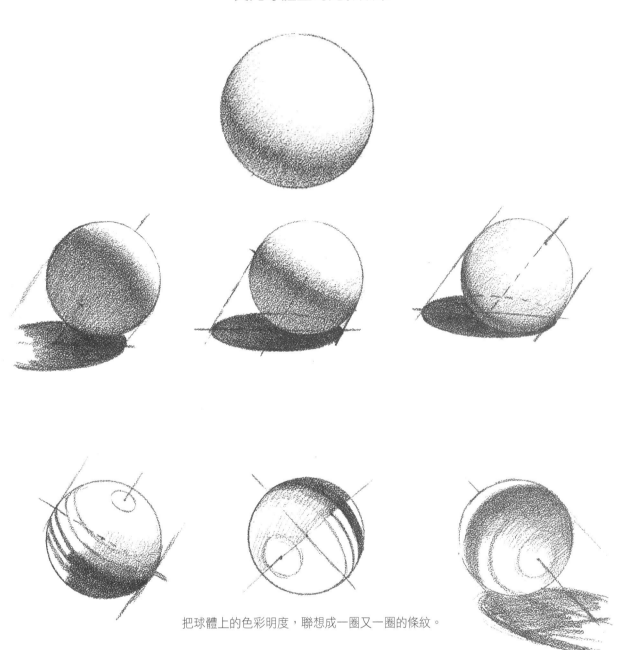

把球體上的色彩明度,聯想成一圈又一圈的條紋。

讀者應注意較深陰影這圈條紋,該條紋位置,介於光亮區的中間色調與陰影區內的反射光之間,且投射在地平面上的影子,也是從這圈條紋開始出現。

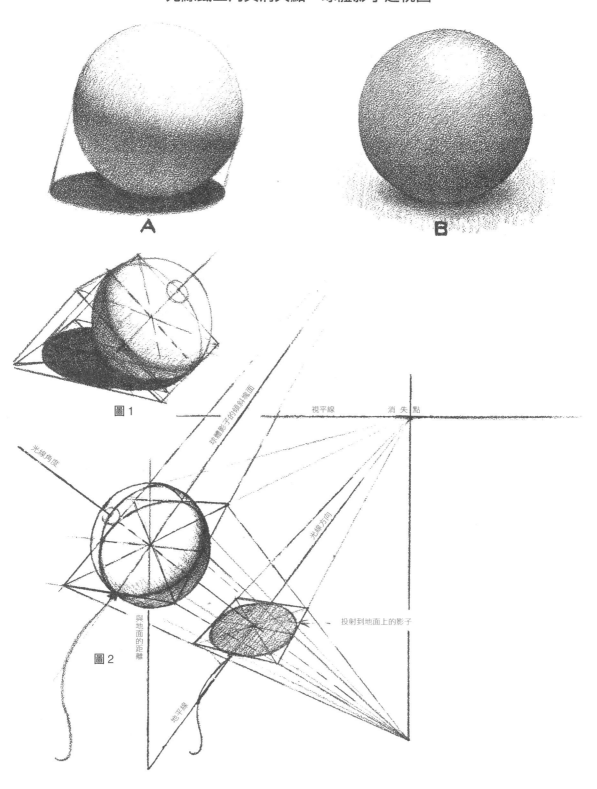

A

B

圖1

光線角度

球體影子的垂直境面

視平線　　消失點

光線方向

與地面的距離

投射到地面上的影子

圖2

地平線

反射光與漫射光造成的光影效果不同，繪畫時，畫家必須考量其中差異，且在畫面中，應該只能出現其中一種效果，一旦畫出任何景物投射的陰影後，畫家一定要一視同仁，讓畫面中所有景物都同樣出現陰影，倘若某個景物的影子朦朧擴散，畫家在描繪其他所有影子時，就應該以此為標竿，打造出一模一樣的效果，不然整個畫面會變得非常突兀不一致，結果害得畫作遭觀眾喝倒采，原因其來有自，而現在終於真相大白！

▍光線鐵三角：光線來源、光線角度、光線方向

本書第 96 頁圖 1 則解釋了球體影子為橢圓形，且影子會投射在地平面上。光源的中心射線會穿過球體中間，到達投射在地平面的球體影子中心，這是讀者應該注意的地方，該圖的橢圓形影子則運用透視法加以繪製，圖 2 並說明了若球懸在半空中時，影子會如何投影到地平面上的情況。

畫家需要採用透視法，去描繪投射出來的影子，這是不可省略的繪畫技法，但不少畫家的表達方式並不正確！針對任何投射出來的影子，畫家要思索三件事情：其一為光源的位置；其二則是光線的角度；第三指的是視平線上影子的消失點。如果光源在畫家後方，則畫家要捕捉的光線角度應來自某個點，該點坐落於視平線以下，並位於垂直線上，垂直線會下降並穿過影子的消失點，畫家再從該點上，畫出線條穿過地平面到達繪製物體，接著從繪製對象開始出發畫線條，畫到影子的消失點，即可畫出在地平面上的影子（請參閱第 99 頁圖 4）。若光源在繪製物體前方（請參閱第 99 頁圖 5），畫家要找到光源位置，並在正下方的視平線上，畫出影子的消失點，再從光源處開始向下畫線穿過立方體頂部拐角，接著從影子的消失點出發畫線，穿過立方體底部邊角。這兩組線條的交叉點，即代表地平面上影子的繪製範圍（請參閱第 101 頁同類型圖例）。

圓錐體的影子一點也不難畫：先畫出表示光線方向的線條，並通過圓錐體基底中心，再依據該點分割橢圓形基底，接著從圓錐體的頂點出發，把光線角度線條畫到地平面上，光線角度線條會在地平面上某一點，與光線方向線條會合，而該點即為圓錐體影子的頂點，接下來則把該點連接到圓錐體基底部，抵達橢圓形的中間點（請參閱第 99 頁圖 1）。圖 2 和 3 則闡述了在圓錐體上的光影效果，圖 3 的光線方向與圖 2 不同。

光源在畫家前方時，會在畫家眼前的各種塊面上，產生出光影效果，而本書第 100 頁則針對以上效果提出分析；第 102 頁顯示的是另一種相反光影效果，因為此時光源方向改變，跑到畫家背面，使得該圖景物影子消退，朝消失點延伸；最後，讀者還可以從第 103 頁的內容剖析，額外了解到懸掛式照明設備產生的光影效果，第 103 頁的光影效果則與透視原理相反，因為該圖景物影子會消失於地平面的某個點，而此消失點就在光源正下方，從理論上來講，此時景物影子會攤開到無窮大，且與圖片視平線八竿子打不著，這種場面，分明就像由某個輻射點去決定出影子輪廓方向一樣！但無論如何，讀者仍要念茲在茲光線鐵三角定律——即光線來源、光線角度，及光線方向，才能生動逼真地描繪出形狀上的光影效果！

▌化繁為簡的光影原理

若面向光線時——在由光線來源、光線角度，及光線方向三個點組成的鐵三角定律中，光線角度不僅是其中距離畫家最近的點，且位於地平面上。影子的消失點位於視平線上，在光源正下方。

若背向光線時——光線角度位於視平線以下，且在影子消失點正下方。光線方向可用線段表現，而該線會從影子消失點一直延伸到繪製物體。雖然看不見光源、且光源也未顯現出來，但此光線角度可用於往後指向繪製物體，同時不會超越繪製物體。輪廓外圍所有點都是投射影子，讀者可以把輪廓畫在地平面上的矩形內（請參閱第 102 頁）

光線鐵三角與消失點：影子透視圖

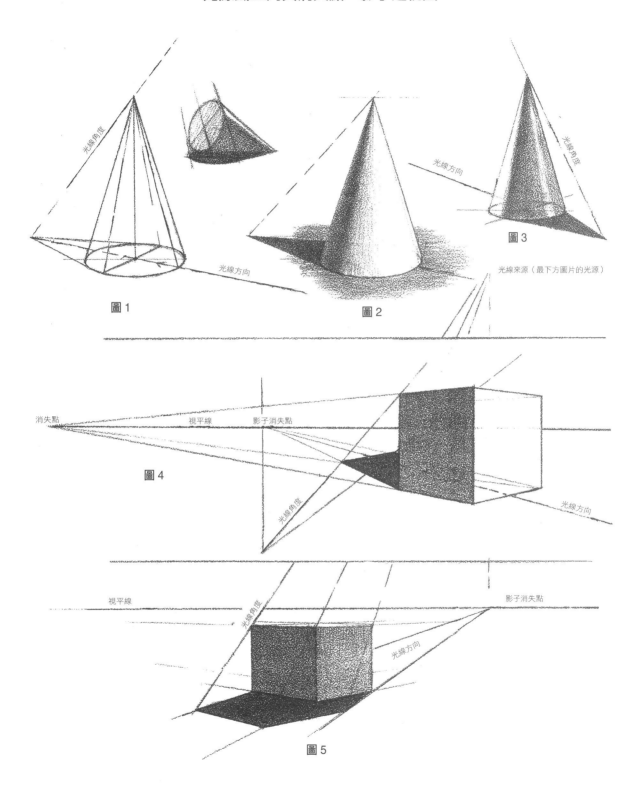

圖1

圖2

圖3

光線方向

光線角度

光線來源（最下方圖片的光源）

消失點　　　　　　視平線　　　　影子消失點

圖4

光線角度　　光線方向

視平線　　　　　　　　　　　　　　　　　影子消失點

光線角度　光線方向

圖5

影子透視圖：畫家面向光源時

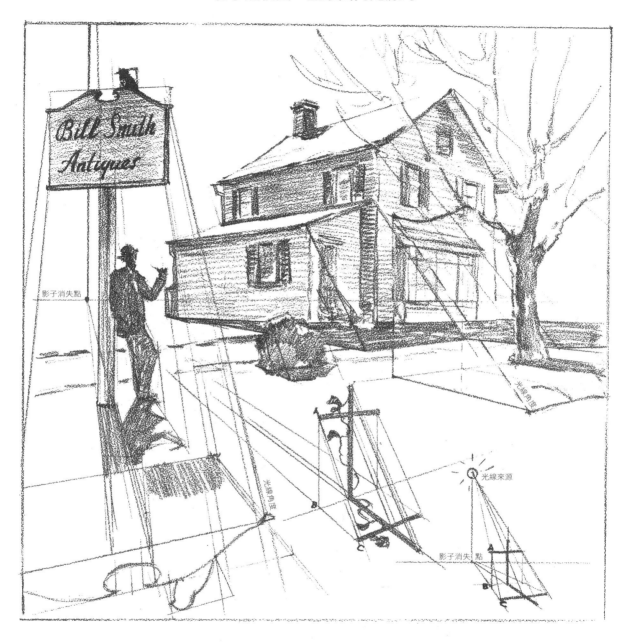

筆者用右下角小圖來描述創造主畫作的程序：從圖中的光線來源開始畫線，經過 A，並從影子消失點再畫另一條線穿越 B，以上二條線在 C 點會合，因此 C 是投射影子的點。讀者要永遠記住，把光線來源、光線角度與消失點這三個點組成三角形時，就能正確描繪出景物的影子！

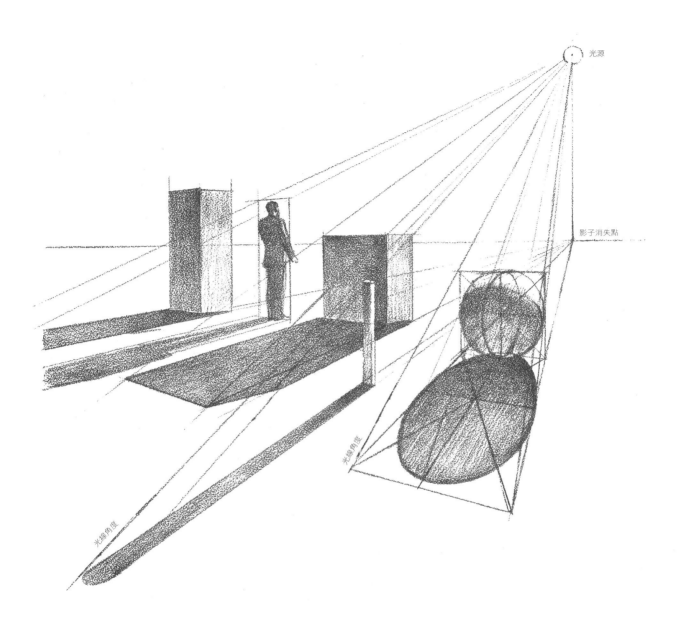

光源

影子消失點

光線角度

光線角度

當畫家面對光源時，須留意的是，所有影子都會退到同一消失點，在視平線上的影子消失點則位於光源正下方。把地平面上任何點都連接到光源上，即可得知在某特定點的光線角度。

影子透視圖：畫家背對光源時

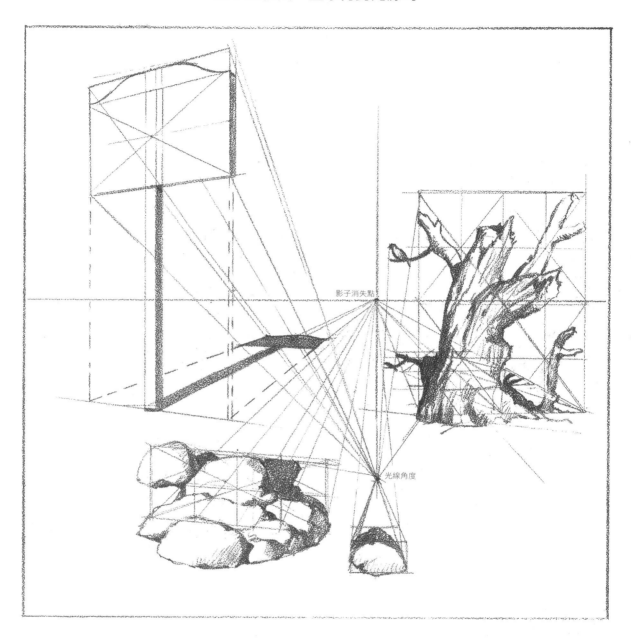

即使身體背對光源，讀者仍可用線段來代表光線角度，並把該線段畫到某個點，此點則直接位於影子消失點下方，還可把整個景物畫分出一格又一格的四方形，作法如右上角樹木圖所示，且可將四方形投射到地平面上。把該樹木想成平面設計圖，且此圖就畫在標示出小方格的區塊裡，再將樹木輪廓投影到地平面上，即可完成樹木影子繪製任務！

影子透視圖：懸掛式光源形成的景物影子

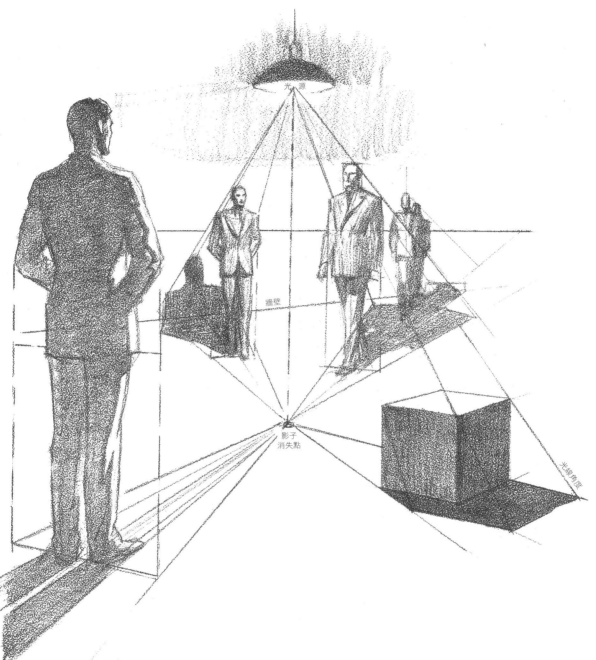

讀者應該留意這點：所有景物影子，都會從地平面上的某一點往四處放射，且該點位於光源正下方，而該點則稱為影子消失點，但此刻其實該點並非位於視平線上！此類影子不會愈來愈小，因為影子都朝視平線方向退去；此外，影子投射在地平面上的長度，則視光線角度來決定。

▍刻畫出複雜形狀上的光影

對天生缺乏美術細胞的人來說，能描摹得出形狀上的光影效果，簡直可說是奇蹟！甚至很有可能還會反過來稱讚畫家天賦過人，認為高超技藝與生俱來是多麼幸運！其實，這只是因為觀眾分不清什麼情況下是才華、什麼時候僅需憑觀察與增長見識，就可以長驅直入藝術殿堂，穩踞繪畫高人寶座！縱使已經學會認識、並確定在各種形狀上會出現不同的光影效果，但觀眾自認隔行如隔山，所以也從未真正親身探討分析過這類效果！

舉凡缺口凹陷都能產生中間色調與陰影，這是畫家會注意到的事，但對畫家筆下描繪的這種景象，自稱沒慧根的觀眾卻總是讓自己持續狀況外；反倒是對新手上路後，留在車身擋泥板上一丁點大、得用放大鏡才能看到的不明物體，斜眼一瞄就能認定那是凹痕！或許會出現這種同一件事卻不同認知的情況，純粹是因為當事人從未深入仔細研究繪畫知識，這跟天分其實沒有絕對關係！基本上，假如在一片勻稱柔和色調中突然大逆轉，出現異常印痕，可能是沾染到其他種類材料、或某種表面性質改變所致，所以，一旦牆壁或織物上竄出斑點，一定逃不過眾人法眼，會立刻被糾舉出來！在繪畫世界裡也是一樣：畫作中一切不合理的風吹草動細微末節，全都會被眼尖的觀眾立馬逮個正著！有鑑於此，畫家一定要身體力行，培養觀察與學習自然光影現象的好習慣，讓知識成為畫好作品的萬靈丹！

如果陰暗色調位置不當，不該黑的地方變黑，會讓觀眾感覺畫面看起來髒髒的；明亮區畫錯位置也會馬上被抓包！而筆者覺得無法理解的是，為何有些美術科系學生，居然沒辦法把眼前景象畫得活靈活現？但這些學生其實跟每個人一樣，都看得到、也分辨得出光亮與陰暗效果有何不同！可能是因為這類學生對光影效果、灰黑階色塊等等全都視而不見，全神貫注在輪廓裡塗抹形形色色的筆觸，原因則是學生們依照過去賞畫的經驗，認為筆觸一向在畫作中扮演重要角色，所以筆觸至上是這批學生創作的信條，卻忘了應該同時多加思索筆觸的意義與目的！基本上，畫家在創作時，為了傳達白色景象外貌，會直接在白色畫紙上留白，不再加上任何筆觸；針對灰階景物，則會填上細膩的筆觸，傳達出真實的灰濛濛色調；若處理陰暗深黑色調，畫家必須使盡全力塗到最黑，以求完美演繹黑、灰與白色各自不同的風情！

素描作品中的陰暗色調，往往是畫作的精髓所在，總是率先抓住觀眾目光，色調正

確猶如神來之筆，能為好的創作畫龍點睛，因此，即使只出現中間色調與陰暗色調，這樣的作品依舊能登上大雅之堂，因為白色畫紙本身足以展現全白景致！除了外形或輪廓之外，好的創作總會暗藏其他玄機，而光線就是畫家繪畫時的第一絕妙利器：先找出光線照射到的明亮地方，接著再觀察周圍的中間色調與暗色調，陰暗色調技法愈考究，畫作愈能博得滿堂彩！

繪畫時該找什麼線索？只有對這個問題一片茫然的人，才會覺得創作大不易，畫輪廓只是為了展現物體尺寸，如此而已，若想找出物體的各個塊面，得去觀察表面形狀林林總總的變化角度，再描繪這種變化或角度造成的色調或色彩明度。從本書第106頁每件展示圖中，讀者會認識到，原來只要把真實景象的灰黑色調，鉅細靡遺摹繪下來，想表現出景物形狀與表面、或甚至繪畫素材本身的效果，再也不會是遙不可及的事！這些圖畫讓人幾乎感受不到鉛筆的筆觸、或所謂矯飾主義風格，而是單純體會畫家使用鉛筆，就能把自己細細品味到的光影效果，在畫紙上精心雕琢、完美詳實呈現出來！

學會找出與分析光影效果一段時間後，想留住這些經典片刻編織成永恆畫作，漸漸地再也不會是苦差事！學習如何繪畫時，應從光線充足下的充分受光物體開始繪製起，並藉此精研光影效果，先以形狀簡單、質感不算太複雜的景物為描繪目標，可以拿碎石頭來試著畫畫看，其他像盤子或陶器、球、或盒子箱子，或任何簡單的物品都是不錯的選擇，繪製重點在於光影效果與灰黑階色調；之後可再嘗試有皺褶的布製品或類似物體，甚至可以鎖定年輕人最愛的玩偶公仔，或在某件東西上面隨意披掛織物類素材，試試看把褶紋摹繪下來；皺巴巴的紙則是最佳樣本題材，可以練習畫亮面、中間色調與陰影面！

把物體的整個輪廓線條全都畫得又黑又清楚？這是讀者千萬不可學習的繪畫方法！正確技巧應當是配合輪廓裡的各種明暗色調，例如明亮區的外圍輪廓要淡化處理，陰暗區的邊緣線條則要格外深黑，讓景物的外觀線條，與輪廓裡的色調及形狀完美結合交織，使畫面自然真實！事實上，不少扣人心弦的美麗畫作，確實讓人幾乎忘了輪廓的存在，在這些刻畫入微的佳作中，畫家著重的是輪廓內的色調與形狀！此外，幾乎每個光亮區都會呈現出明顯形態，中間色調也一樣，最暗的深色調區當然不例外，畫家務必讓這些不同色調區彼此和諧交融，不能東一塊西一塊那麼僵硬；有些區域的邊緣清晰，有些則柔和，讀者在繪製時，要細細描摹，一一呈現！

複雜形狀上的光影

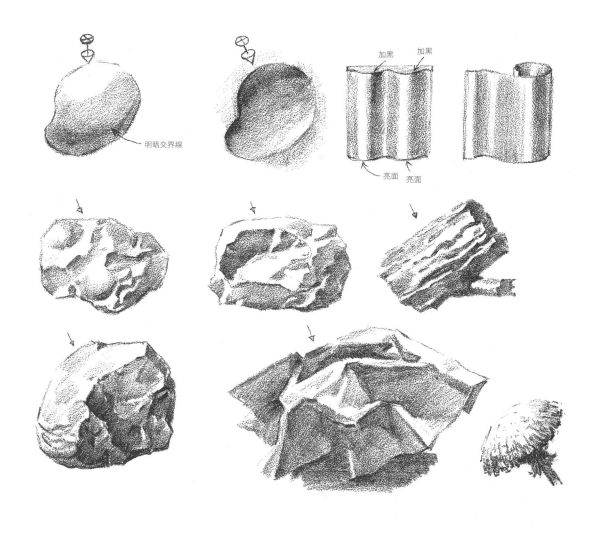

仔細研究本頁圖例後，讀者會領悟到以下事實：若能完全描摹在形狀上出現的所有光影效果，可立刻清楚呈現出任何類型的表面形狀！每種材質或表面在不同時刻，都會出現不一樣的光影效果，而且絕無僅有，這些光影效果包括亮面、中間色調與陰影，只要詳細剖析繪製對象、並明確描繪光影效果後，再適當勾畫出景物輪廓，讓外形線條與輪廓內的光影效果，跟輪廓彼此互相協調不唐突，即可重現真實的物體形狀，以及構成繪製素材的材質光影效果！另外，在上圖中，箭頭代表光線方向；讀者可利用各式各樣的繪製素材，體驗質感五花八門的材質，譬如前述的布料、石頭、瓷器，並練習繪製出各種不同質地材質的光影效果！

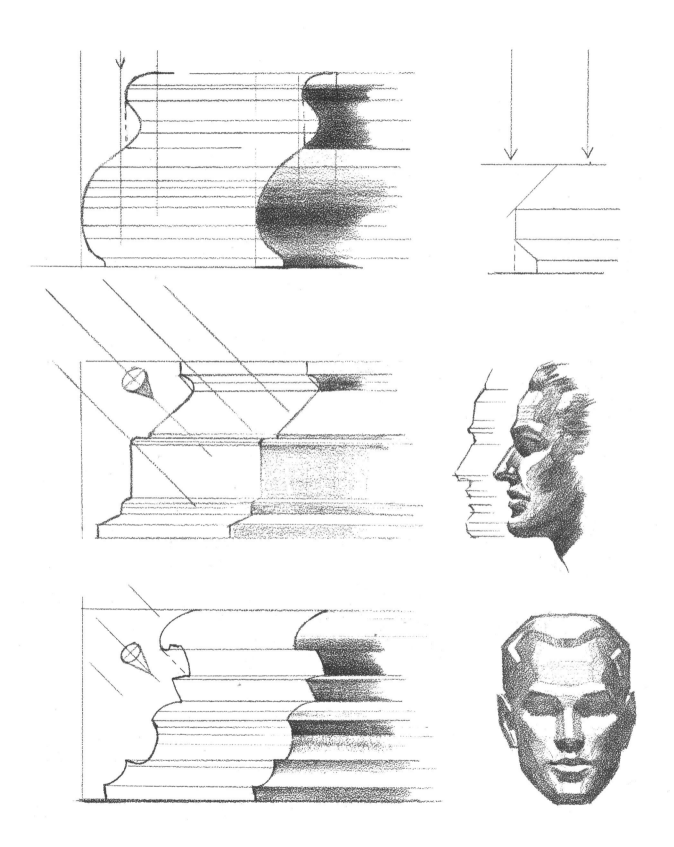

塊面：找出亮面、中間色調與陰影

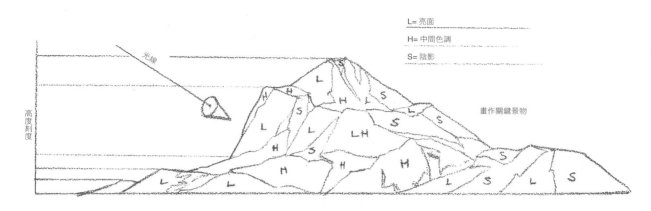

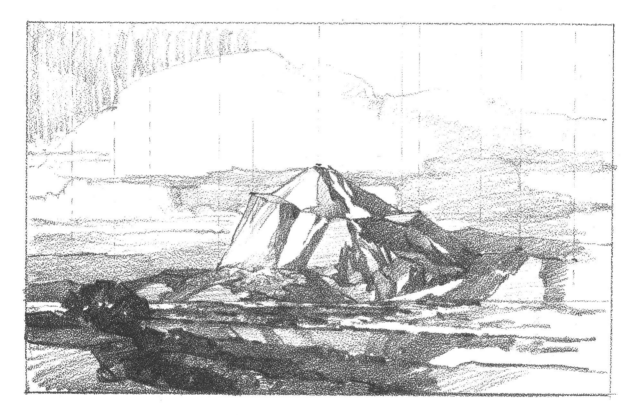

描畫複雜塊面上的光影變化

沒有三兩三，怎敢上梁山！想挑戰如上所示的素材，打造出令人信服的畫作，非得先苦心鑽研複雜塊面上的光影效果不可！攝影機或相機只能提供讀者複雜粗略的光影效果，要畫好複雜塊面上的光影變化，讀者一定要遵守以下這個準則：先找出範圍較大的塊面，在該塊面上會出現龐雜混亂的光影效果。為了詳盡勾畫出飛速變化的光影效果，實際上通常是先打造出關鍵景物（如本頁上圖所示）速寫該景物亮面、中間色調與陰影面等主要塊面位置，再依循這個方向，逐步細膩呈現出生動逼真的光影效果！

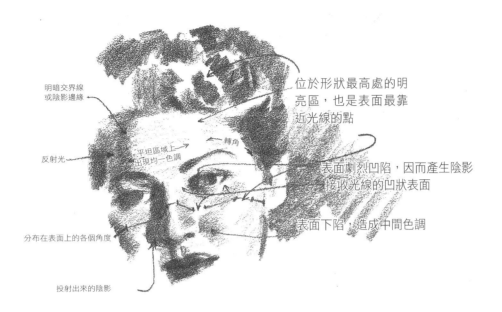

明暗交界線
或陰影邊線

反射光

平坦區域上
出現均一色調

轉角

分布在表面上的各個角度

投射出來的陰影

位於形狀最高處的明
亮區,也是表面最靠
近光線的點

表面劇烈凹陷,因而產生陰影
接收光線的凹狀表面

表面下陷,造成中間色調

繪製臉孔就像描摹任何其他表面一樣,方法都是密切注意表面角度,以及
詳細察看塊面所有變化,同時留心色彩明度變化。

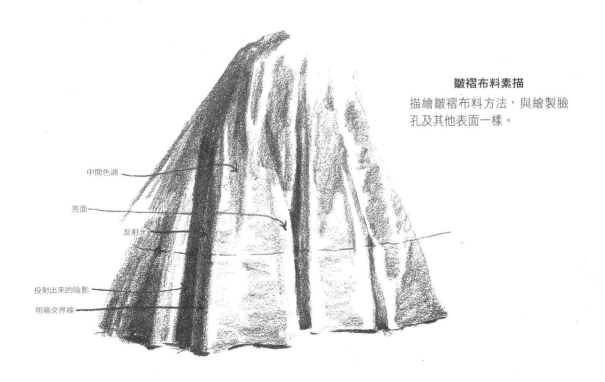

皺褶布料素描

描繪皺褶布料方法,與繪製臉
孔及其他表面一樣。

中間色調

亮面

反射光

投射出來的陰影

明暗交界線

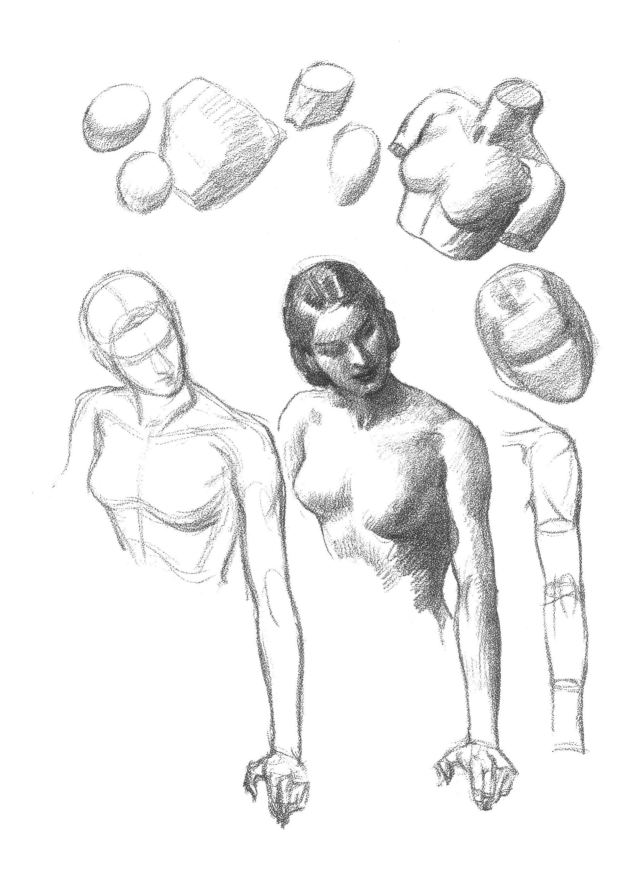

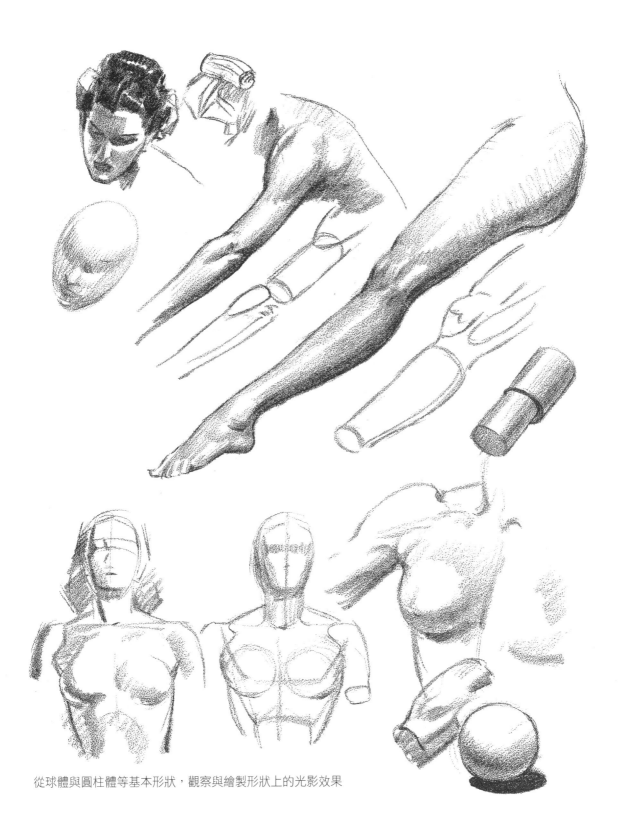

從球體與圓柱體等基本形狀，觀察與繪製形狀上的光影效果

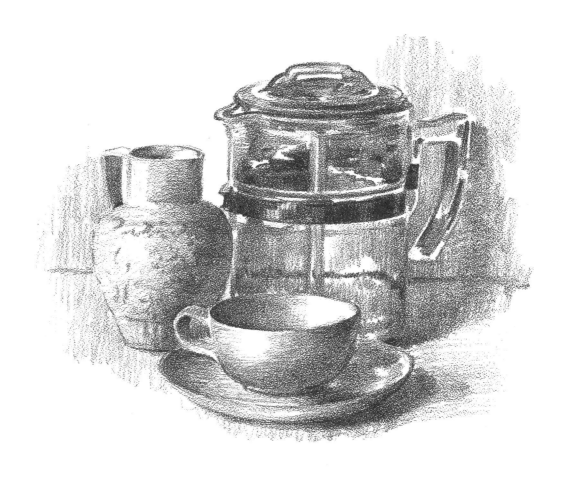

有不少絕佳方法可以讓大家研習繪畫技巧，而靜物寫生則是數一數二的首推妙方！畫畫時，讓單一光源照射繪製物體，並且試著把所有描繪景物中的亮面、中間色調與陰影區域，各自描摹得恰如其分，但有時這些區域又會巧妙地融合，呈現出精緻細膩的畫面，因此處理手法得非常謹慎，所以這完全是在考驗大家能否發揮觀察力，也是展現大家繪畫實力的試金石！

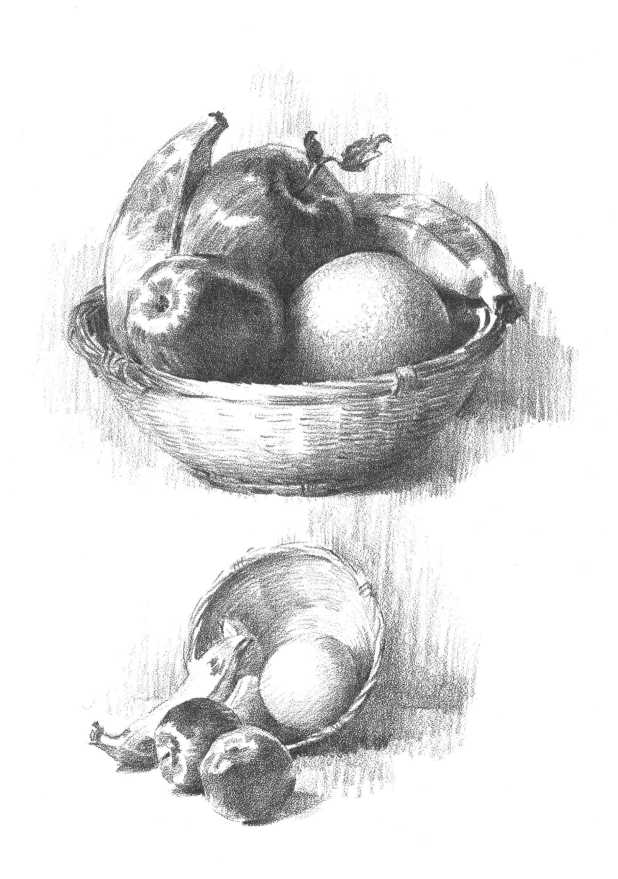

4 將光影效果應用在漫畫創作上
Applying Light on Form to Comic

對漫畫創作嚴重上癮嗎？本章解說保證合你心意，讓漫畫痴的你一頭栽進去樂翻天！
只要對形狀上的光影效果「有感」，而且一提到向光、背光、反射光、直射光、漫
射光等各種光線概念，又立刻能如數家珍，無所不知無所不曉，馬上可以在繪製漫
畫時，適時恰當加入光影效果，營造出逼真的詼諧作品！

假設讀者已經能繪製球體上的正常光影效果，現在可以開始在球體表面上，添加並描
摹出各種形狀，但不必一開始就把球體畫得非常精確完美，而是改成先在球體上畫
些圓形隆起物，以這些基本形狀先為精緻繪圖打底即可。筆者在《素描的樂趣》（*Fun
With a Pencil*）已提出這項方法，但當時僅應用到線條概念而已，現在則要試著加入
光線與陰影等元素，來提升畫作生動逼真感！

即使創作題材是漫畫，也可以像繪製其他類型作品一樣，謹慎安排光影效果，因為
作品類型是一回事，能講究並展現出光影效果，就是匠心獨具的傑出佳作！從本書
第 117 頁左上角的球體、與該球體旁邊的圖畫中，讀者可了解到，該如何在球體表面
加上各色各樣的繪製形狀，且形狀造型可自由發揮，重點是臉龐兩側的形狀必須長
相一致，此時倘若手上有塑模用黏土或橡皮泥，並善用這些工具，把前述形狀捏製
出來貼在球上，對深刻體會形狀的光影效果一事會頗具助益！接著把該模型放在亮
光下，並繪製眼前看到的光亮與陰影區域，對於增添創作真實感與高度說服力而言，
此舉無疑有加分作用，還能順道培養創作者的結構感！想成為繪畫技巧頂尖的畫家，
應該要能利用模型器具，來建構出自己一向常繪製的形狀，因為繪畫與塑模兩種技
藝是分不開的，既然懂得繪畫、也鐵定能塑模，反之亦然。

人臉有些地方的形狀是正港標準圓形，例如鼻子、或因為笑盈盈而浮現的圓鼓鼓臉頰，而且大家可以很肯定的是，這些地方在亮光照射下會出現反射光，並在陰影邊緣造成「明暗交界線」；此外還需注意的是，凹陷處會產生陰暗色調，顏色深淺則與下陷程度成正比，坑洞愈深，顏色愈黑；再來則要留意打光後，在額頭處，以及在光頭與顴骨上形成的最大最明亮區；臉部還有哪些地方最容易接收大量光線？除了碩大的鼻子，連胖嘟嘟的臉頰也屢試不爽，甚至下巴都跑來參一腳，若下巴明顯突出「戽斗」，也會變得閃閃發亮，程度不輸前述地方！假使想讓光線直射下巴，可把下巴畫得往前伸出，或希望下巴呈現陰暗色調，應該把下巴長度盡量縮短，尤其在正視圖的畫法更是如此。

繪製漫畫令人愉快不已

筆者自己曾畫過人物輪廓結構，並在本書第 118 與 119 頁上，為讀者示範這些創作；讀者可以接力繼續不斷畫筆一揮，洋洋灑灑繪製無限多類似人頭肖像，就像把各種形狀放上球一般，從這種概念出發去親手描繪，展現出各異其趣的人物個性！筆者個人十分陶醉在這整個過程裡，而且竟是周遭這些令人噴飯的搞笑人臉，幫自己正經八百地認真繪製頭部肖像，這種驚喜大反轉真是出人意料！相同的光影效果原理，更可應用於整個人物全身，如本書第 121 至 123 頁所示。

漫畫創作本身就是獨立領域，為求簡單起見，多數漫畫家堅持只繪製輪廓，但這些漫畫家或許也從未研究過，到底在人物上可能會出現什麼光影效果，當然，假如把畫作重製成小尺寸漫畫，想畫出光影效果並不容易；但倘若利用有顆粒的畫板與極黑鉛筆，此時無需再採用中間色調去重製作品，鉛筆也很適合用在上述畫板上，並與墨水黑線條合併使用。

若問起是哪種形式的畫作，最能讓人放鬆找樂子捧腹大笑？答案則非漫畫創作莫屬！而多數藝術品經銷商，都會供應小型木製或塑膠人體模型，在設計人物姿勢與動作上遇到瓶頸時，這些工具會發揮極大貢獻，協助漫畫家創作不輟！繪製漫畫時，結構與比例多由創作者自己主宰，有時，這些構圖愈偏離現實，畫作成果愈趣味洋溢笑果十足！假如人物衣服皺褶看起來不對勁，可以自己實驗裝扮一下，照照鏡子比對一番，此外，包裹在袖子長褲裡的手腳搖曳生姿時，又會是什麼光景？畫家要把以上畫面都烙印在腦海裡。

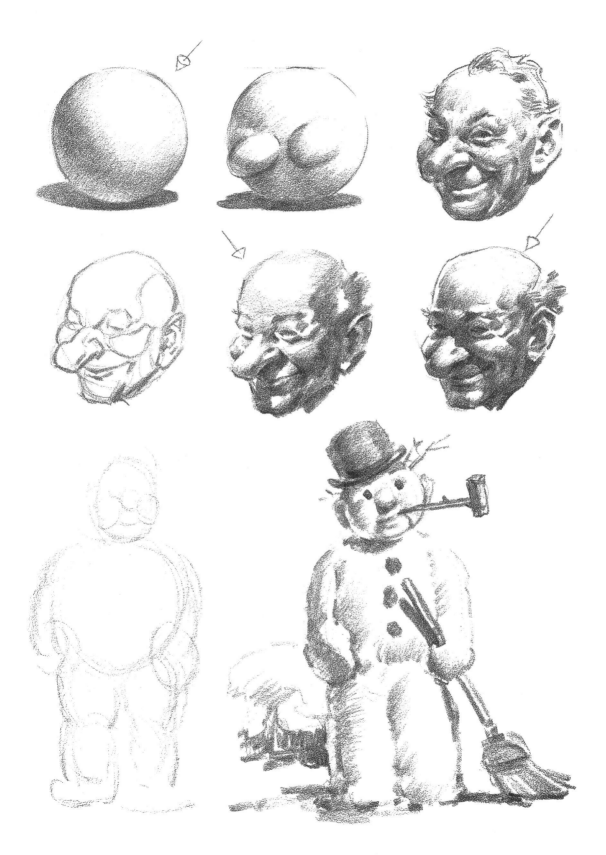

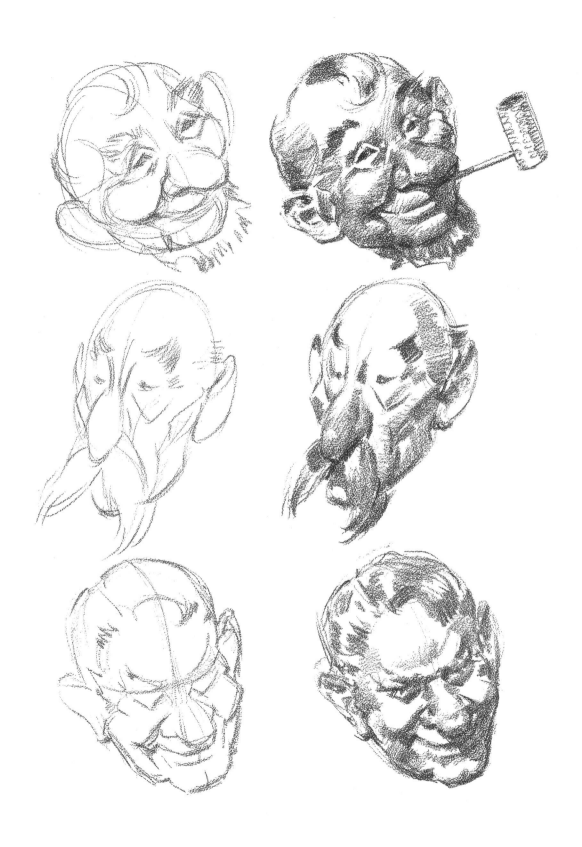

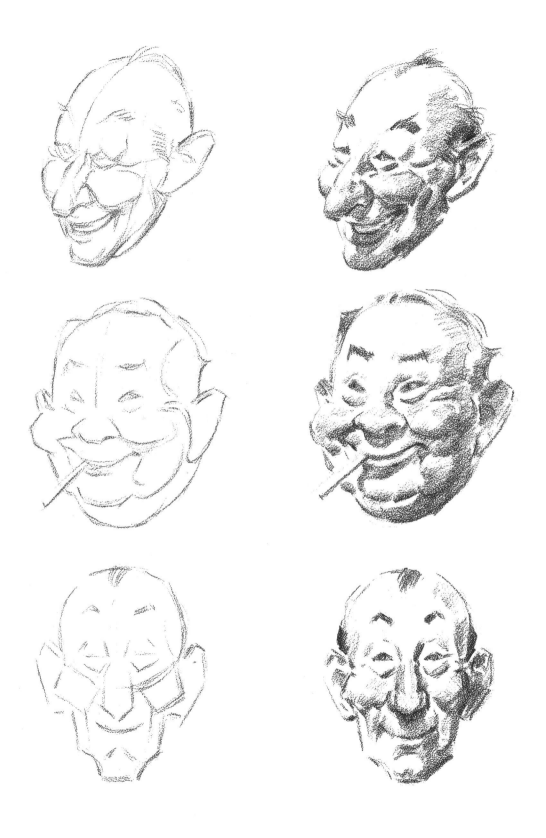

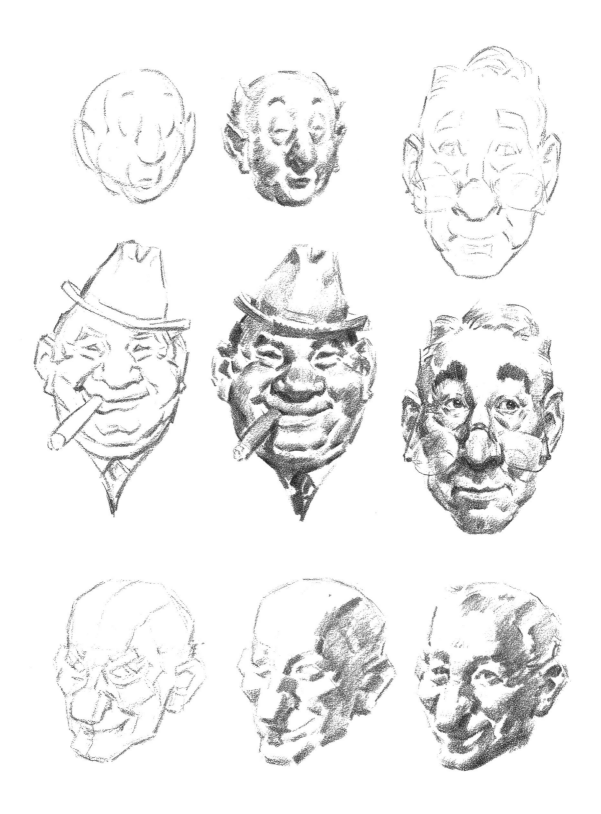

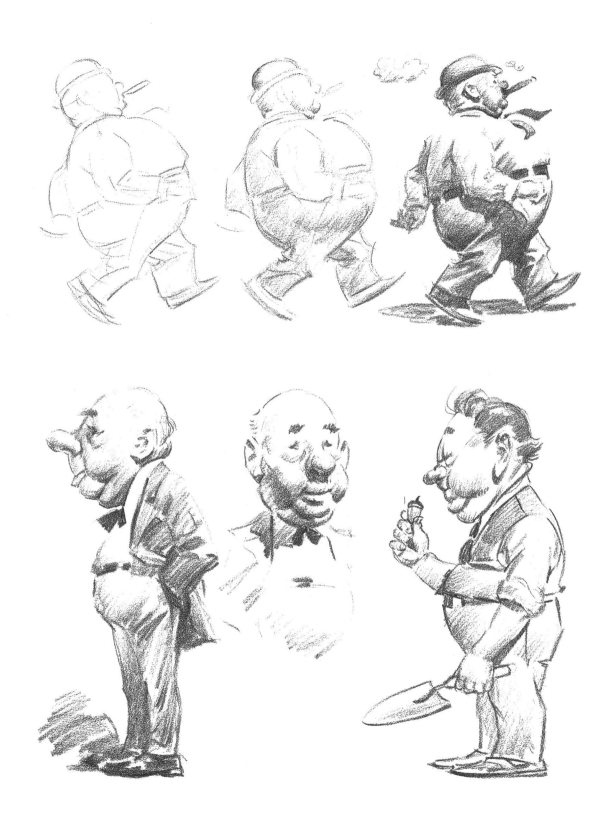

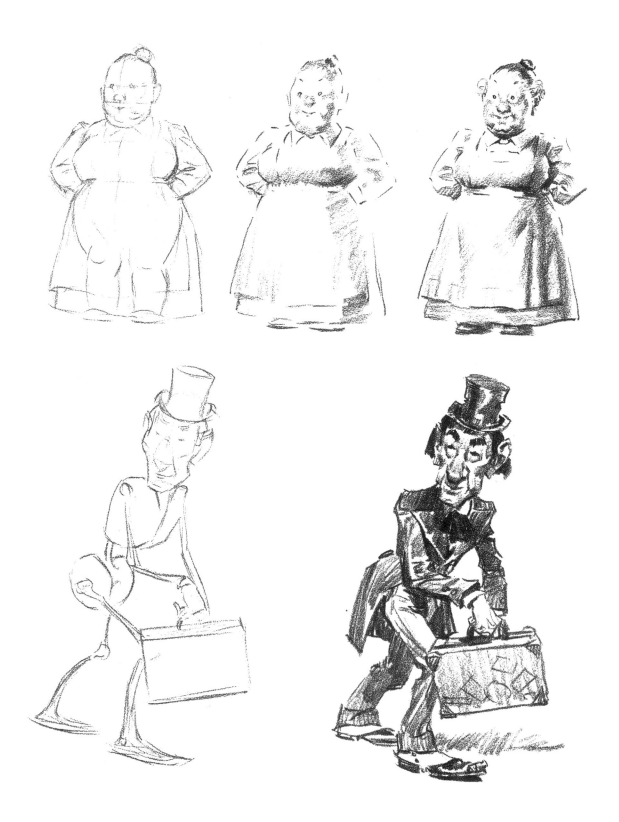

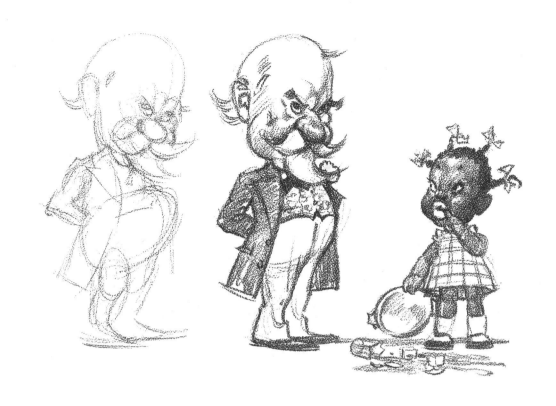

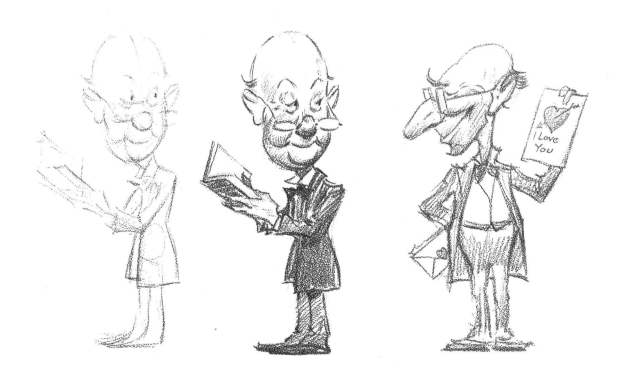

5 利用假人模型研究解剖學
Using a Manikin for the Study of Anatomy

攤開解剖圖解的參考書來研究，旁邊再放上美術用品店賣的假人模型進行比照，這就是學習解剖學的最好辦法，繪製該人體模型的動作、並畫出解剖書裡討論的肌肉，也可以僅針對整尊模型的外觀與動作，製作出人體模型的粗略草圖。

對大部分鑽研繪畫的學習者來說，光複製書本上的解剖圖解，幫助似乎並不大，必須得從骨架或人物身上，見識到覆蓋著的赤裸裸真實肌肉，才能讓人確實領悟肌肉與人物整體的比例和關係！

人體模型的關節通常長得像球類，當然這些關節還是一定會有肌肉包覆而不會外露，因此，學生不妨集中心思觀察肩膀與大腿肌肉，尤其是髖部肌肉，再研究胸、腰與臀部肌肉，接下來則分析背部肌肉，一直到手臂與整條腿部肌肉。為了使假人靠自己的雙腳來保持全身平衡，人體模型的四肢與軀幹也要具備相同功能，而真人也需要這樣來維持身體平衡。

人體模型只適合用於練習繪製線條，而非借用來研究真人身上會出現的光影效果，人體模型的形體偏向簡化，因此人體模型上的光影效果，無法跟真人模特兒的效果相提並論，兩者相差十萬八千里！本書後面幾章會探討在真人身上的光影效果。

▍假人模型 VS. 真人模特兒

上寫生繪畫課時，在描繪之餘，學生一方面也要翻開解剖學書籍參照，假如沒有預先準備好，卻要馬上著手繪製人物寫生，會顯得困難重重；參與寫生繪畫課程後，

學生有義務立即針對人物各種比例樹立非常精確的概念——包括八頭身及六等分人體比例（如本書第 127 頁圖示），在前作《人體素描聖經》裡，筆者曾試著探討進行人物繪畫時，會出現的大部分問題，可供讀者參考。

有些美術教師反對用木製假人當作繪畫素材，他們說，人體模型的動作充其量只是近似真人，而且也沒有實際的肌肉運動可以依循描摹；假如學習繪畫人士有寫生創作課可參加，要時間有時間、要資金也有金主贊助，這種反對聲浪當然合情合理！任何年輕人若打算靠繪畫藝術謀生賺錢，當然有責任想方設法參與寫生繪畫課，這點筆者欣然同意；不過筆者相信，假人模型對研究動作而言也有重要用途，因為真人模特兒不可能維持相同動作姿勢太久！把假人模型當成寫生描繪對象，常能讓學生的人物畫作變得更自然，學生也能放鬆不受拘束；等到真的以職業畫家身分上陣，而非只是待在教室裡當寫生課學生，此時根本鮮少有機會畫到長時間靜止的人物。在寫生課裡，模特兒可以維持一次一種姿勢二十到二十五分鐘之久，但職業畫家並不常碰到這種機會，因此寫生難度指數也隨之飆升！學生應能從寫生繪畫課的人物靜態姿勢上，更深入鑽研形狀上的光影效果、色彩明度與顏色等繪畫技巧。

想成為插畫家嗎？

為了捕捉到人物的動作，畫家八成會被逼得非用攝影機或相機不可，而不少當代畫家，也為此自備了高速攝影機或相機，但想要拍到人物動作的影像，畫家應該對人物、和人物身上衣物的一切熟門熟路，除了站或坐，讓人物做些其他事情並無大礙，或許拿著竿子棍桿也可以，人物姿勢是洩露人物故事的重大線索！假使想當插畫家，作品中少不得出現人物動作，否則很難成為膾炙人口的創作！

製作初步草圖或大致構思時，使用人體模型會特別有幫助，而且其開銷與聘請模特兒的費用相比，可說是天差地別！等創作進入最後階段、或繪製過程接近尾聲而需要用到素材時，可以僱用模特兒。學生理應自己去判斷，若學生發現假人模型有助於學習，教師應該要同意學生使用。

假人模型繪圖

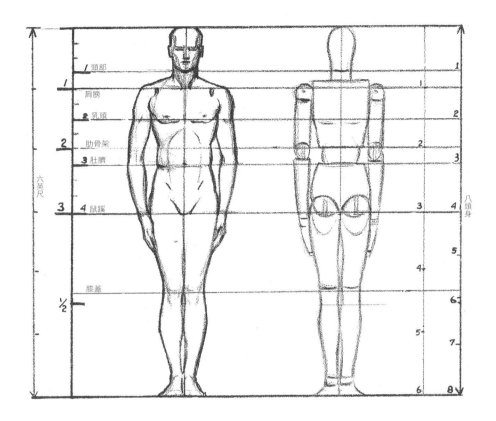

繪製人物時，畫家應安排人物出現動作，此時人體模型就是畫家的殺手鐧！因為假人可以「定格」，有助於畫家細膩描繪人物動作，若要求真人模特兒動也不動，真人根本熬不住！多數藝術經紀人或經銷商都會販售人體模型，對畫家來說非常方便。人體模型相似結構如上圖右方人物所示，圖左則顯示出男性人類身體的理想比例，供讀者比較，圖中最左端的線代表在理想比例下，該男性高度的等分線，上圖左方的線分成六等分，右方的線分成八等分，這兩條等分線標示出人物身上很重要的點，讀者必須牢記以上刻度比例！

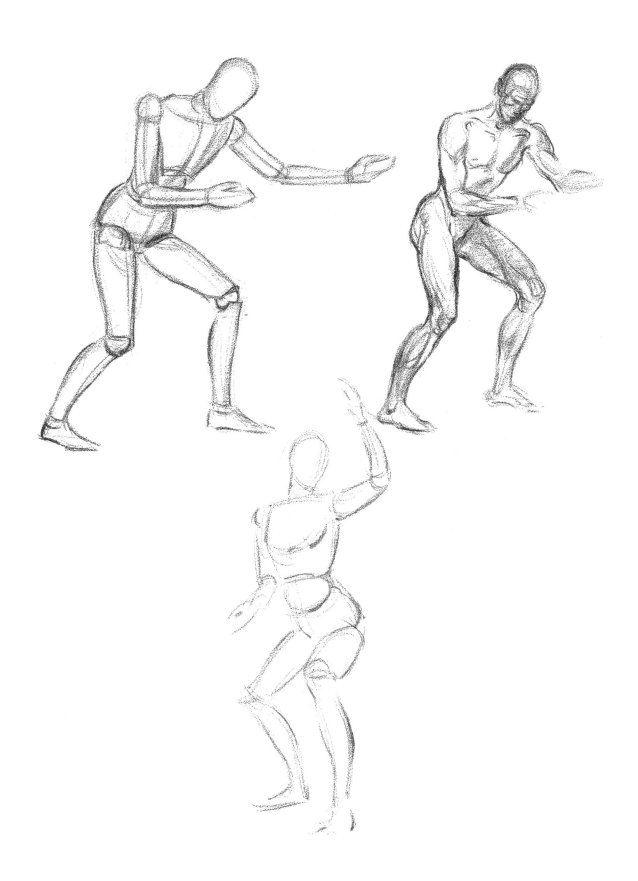

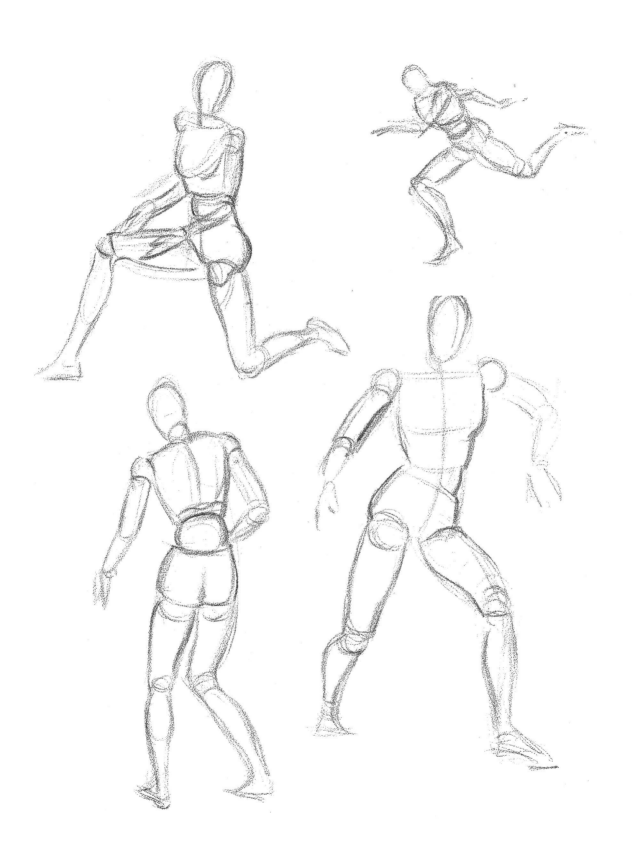

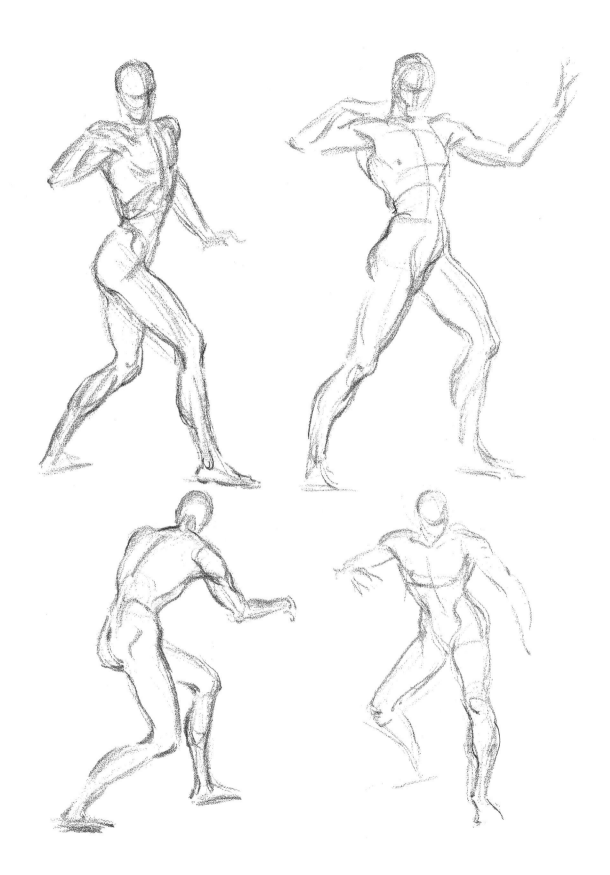

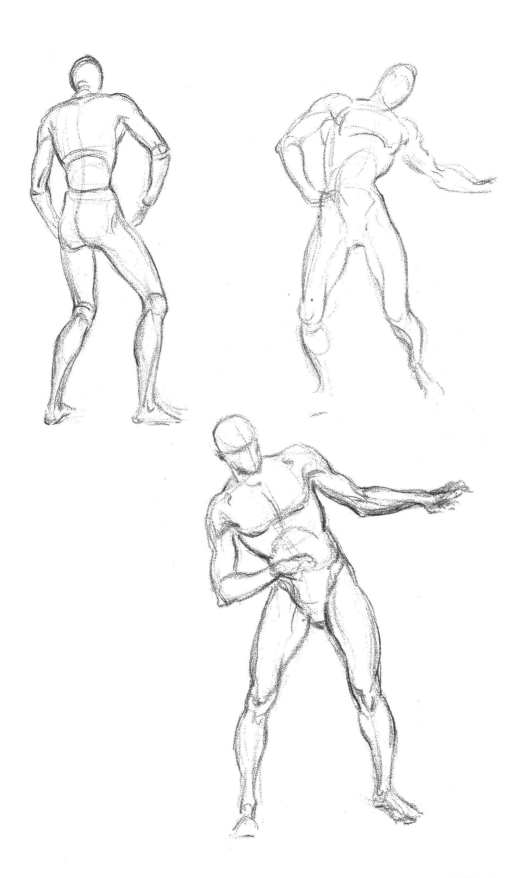

6 人體身上的光影效果
The Figure in Light

不知道怎麼回事，很多學生在學習繪畫時，似乎對自己嘴裡蹦出來的「明暗法」快要無條件棄械投降！這可能是因為在這些習畫者的辭典裡，並沒有「明暗法」這樣的東西，說不定用「形體」（modeling）這個專有名詞，會更貼近學生的觀點！為了替簡略繪製的輪廓放入色調，結果很可能會演變成在景物外形線條內，加了太多毫無意義的灰暗色塊，企圖讓這種風格符合「明暗法」原理。

鑽研繪畫與打造畫作時，學生運用色調的意義與目的，與雕塑家的應用方向並無不同，其實陰影也是色調，在光線下，陰影從一開始就會顯現出色彩明度，而有深淺明暗之分。每個景物都存在著所謂的基本色彩明度，任何素材或物質有可能是淺色、灰色（或比白色深的顏色）或深色調，顏色有的亮有的暗，若把深淺明暗不一的景物擺在光線下，此時每種景物的不同色彩明度關係明顯可見，有的深有的淺，以深色西裝為例，如果把西裝與肌肉顏色都真實呈現出來，則西裝的色彩明度永遠不會像肌肉那般明亮。

用鉛筆繪畫時，很少會像使用顏料那樣，讓深淺明暗不同的色彩明度呈現明顯色階，倘若鮮亮淺色與深色陰影同時出現，畫家筆下的兩者中間要有緩衝區，深淺交替會更自然，但在陰暗素材的明亮區上，應該再加入一些色調，好襯托出陰影的深暗效果；而人體肌肉的色彩明度則通常又亮又淺，針對淺亮色區，通常會直接留白不上色，純粹用白色畫紙表現，這是因為鉛筆無法像顏料一般，色調範圍由淺亮到深暗區分鮮明，因此在造型時，極端明亮區的繪製手法必須非常細膩，以達到鉛筆繪畫的最佳效果，倘若該區顏色效果太深，作品會變得髒髒濁濁或陰暗沉重！

筆者用鉛筆創作時，會試著考慮畫出四種色調：從比白色深一點的色調開始，或者想處理淺色時，可以用灰白色，接下來顏色愈深，會出現灰色、暗灰色、與黑色。因此白色代表極亮區域，而柔和的淺灰色調，也能細緻詮釋出明亮區的光澤，正宗灰色可以表現中間色調特性，暗灰色與黑色則理所當然成為陰影專屬色調。

▌難以駕馭的光影效果，訣竅是……

但以鉛筆繪畫而言，什麼表現技法最適當？事實上沒有公式可言，因為一切景物都各有自己獨特的色彩明度，且取決於光線、景物方向、景物光澤度，及景物基本色彩明度的特定效果，但假如能學會區分亮面、中間色調與陰影區域之間的差異，並繪製出來，習畫者就能一下子充分領悟光影效果的道理，即使作品裡的色彩明度不準確，但針對亮面、中間色調與陰影區域各自效果，若畫家的表達技巧絲絲入扣，還是能呈現出不失水準的精湛作品！此外，不要企圖以用來當範本的照片，去對照所有灰色調是否一致，而是應該找出景物身上的亮面、中間色調與陰影區域！有時光線會在陰影上產生反射光，所以此時陰影內也會出現色調，即使周圍一片黑漆漆，畫家仍必須找到這些黑中帶亮的色調，再仔細地描摹出來！

觀眾的眼睛是雪亮的！倘若認真畫好人物後，卻企圖加上冒牌的光影效果以假為真，這絕非明智之舉！光影效果相當複雜微妙，光憑猜測不可能繪製得了這等浩大工程，因此，描摹真實人物身影，或參考效果良好逼真的攝影作品，這樣對先從臨摹範本開始畫起，以及日後的寫生繪畫都有幫助，想讓自己的光影繪製技巧爐火純青？立竿見影的方式莫過於上寫生繪畫課，這類課程大部分都使用炭筆作畫，炭筆畫擦拭容易，甚至比運用鉛筆更靈活，若在家裡學練習描繪人物，要備妥的工具有炭筆、炭畫紙、塑膠橡皮擦或軟橡皮擦、還需要加個畫板。記得不能在光亮區繪製深黑色階，除非該區裡面或旁邊出現加黑陰影，還要隨時把鉛筆或炭筆削尖，這樣就可以用筆尖描繪線條，並且把筆心平放，用平筆法畫出色調！

讀者要集思廣益，飽覽人物繪製與解剖學方面的優良書籍，此外，倘若還能經常大量練習靜物繪畫，在描繪人物畫像時會更加游刃有餘、如虎添翼！不論照射對象為何，光線的特性都不會改變，而且經過光線投射後，景物上必定會出現亮面、中間色調與陰影區，畫家務必要在畫作中明確展現出這三個區域！

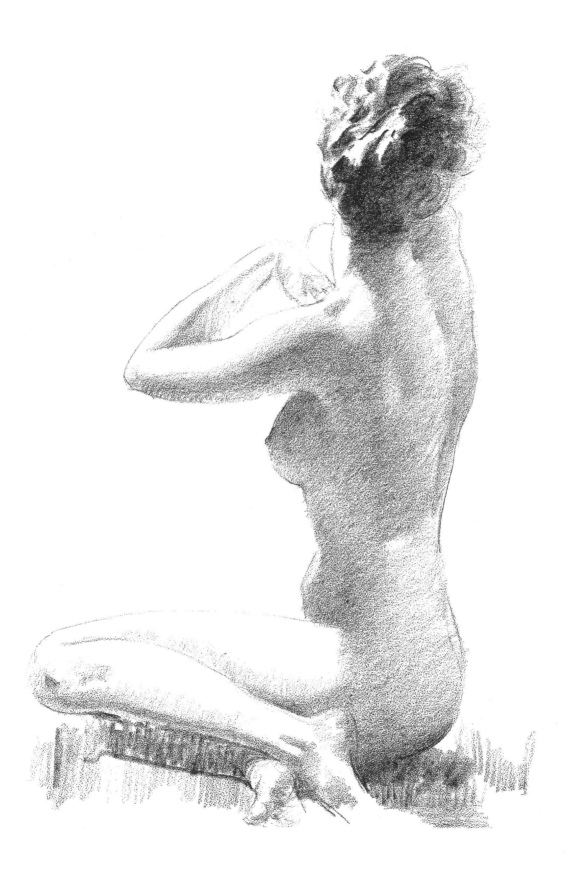

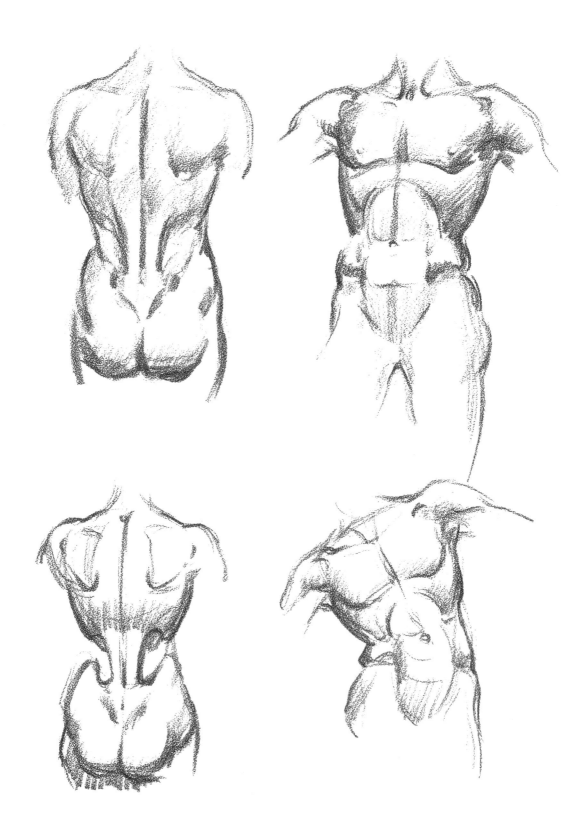

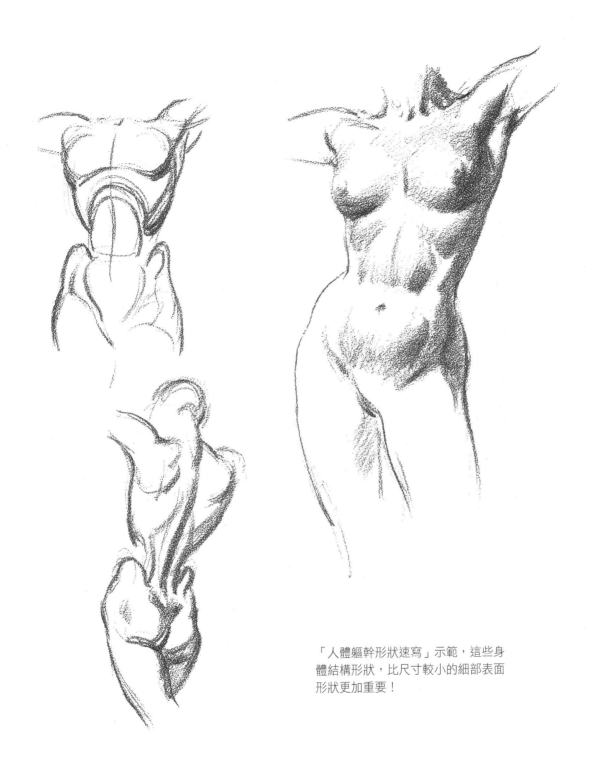

「人體軀幹形狀速寫」示範，這些身
體結構形狀，比尺寸較小的細部表面
形狀更加重要！

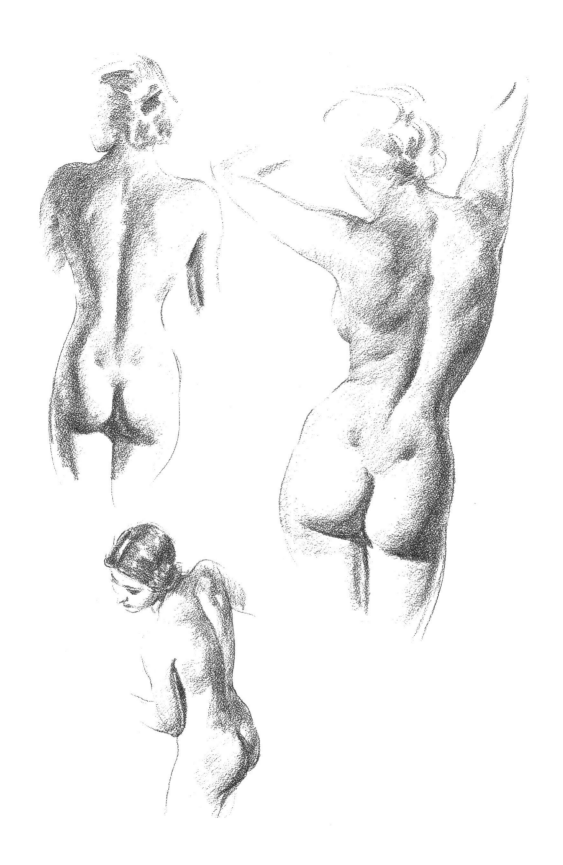

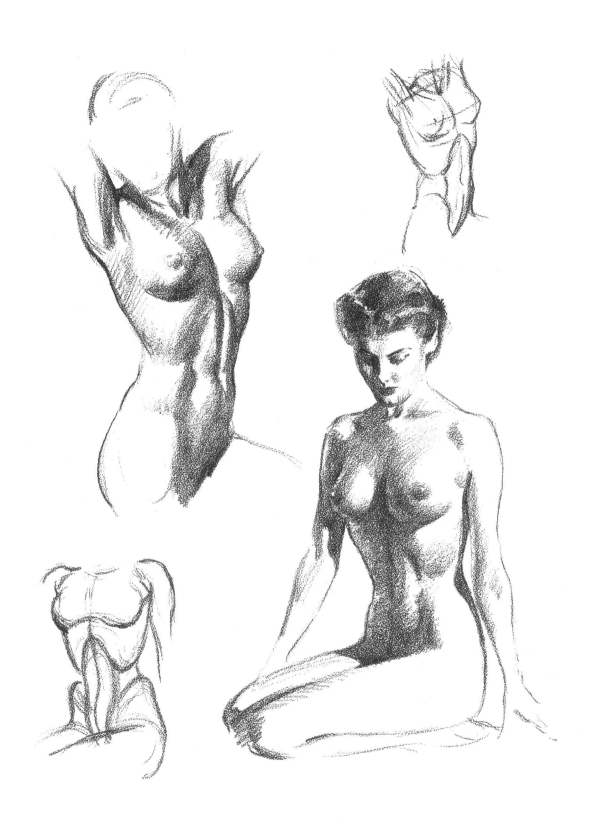

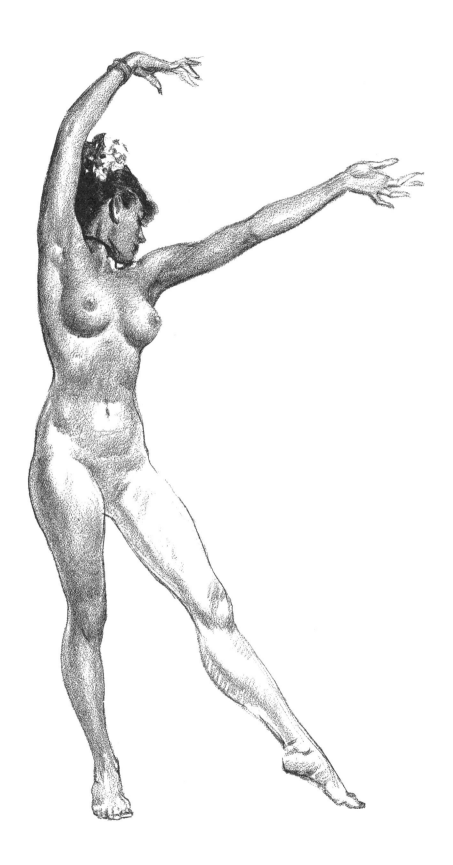

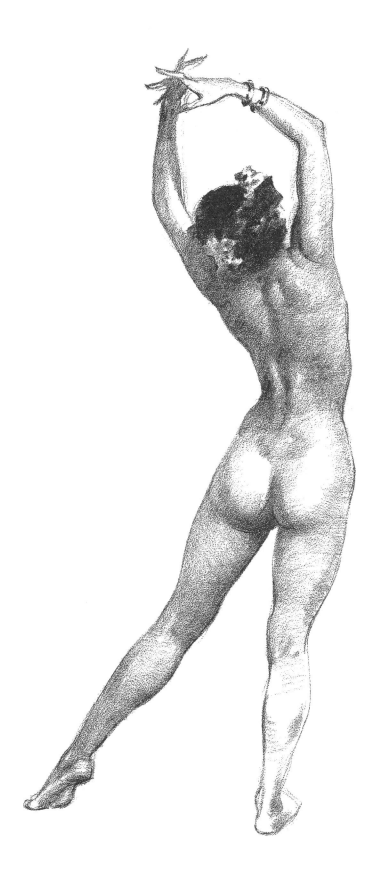

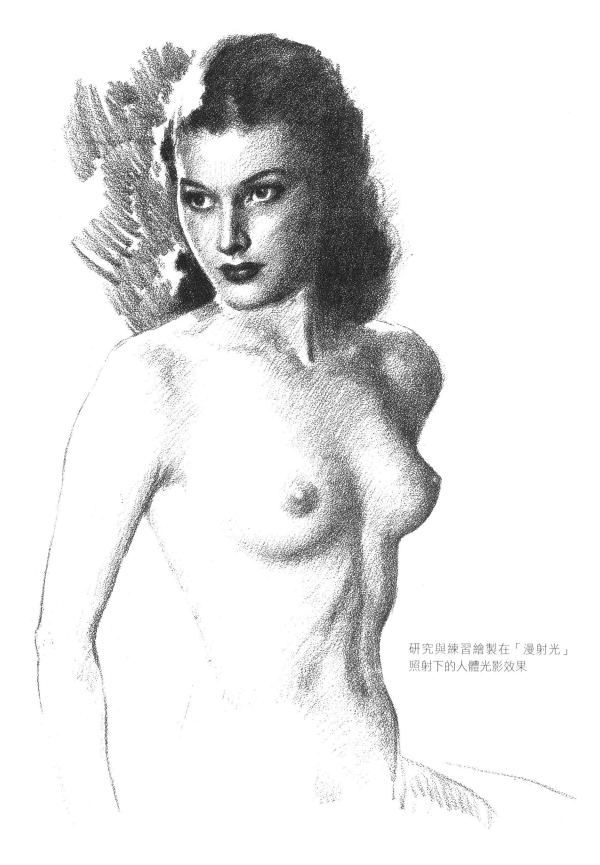

研究與練習繪製在「漫射光」
照射下的人體光影效果

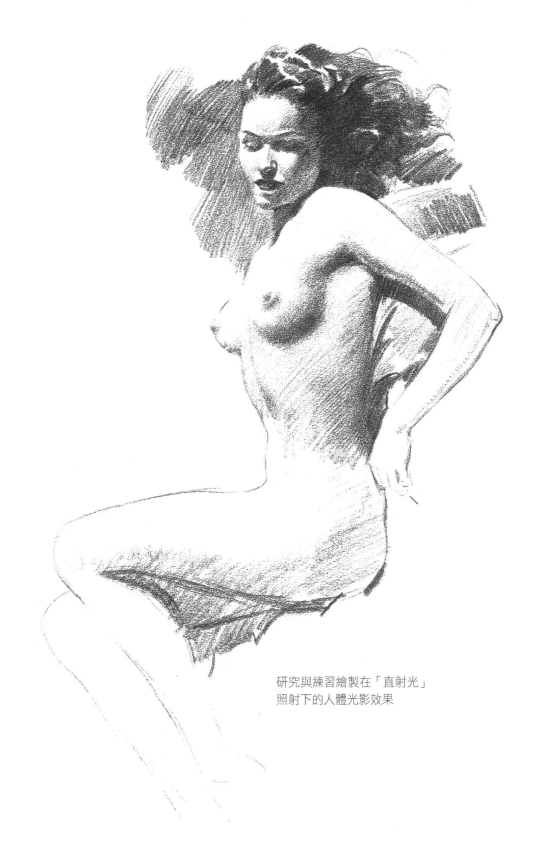

研究與練習繪製在「直射光」
照射下的人體光影效果

7 藉由形狀上展現的光影效果描繪人物
Depicting Character by Means of Light on Form

該怎麼畫，才能成功掌握住人物頭像的特色？唯一的方法，是去了解組成該特定人物臉部的形狀為何。每個人都是獨一無二的，因此在繪製人物臉孔時，不會有公式可循，但應該注意「結構」、「比例」與「光影」三件事！

繪畫時，確實可以只用輪廓線條，來讓肖像畫達到誇張滑稽的效果，但即使如此，還是必須讓人能看到、理解並且能表達出形狀。人物的整個頭部，即為各種形狀結合後的樣貌，而且這正代表著該人物頭部的整體特色，創作者不妨多少去誇大形狀這件事，漫畫家正是這樣下筆的，不過，可別誤會了，漫畫家之所以能這樣表現自己的作品，就是因為漫畫家對於形狀的感覺非常敏銳。在下面幾頁畫作中，筆者誇大了人物頭部的某些形狀，假使能強調出具有特殊特色的形狀，要打造出比寫真照更傳神的肖像畫絕非難事！

正如一般繪製人物技巧一樣，首先要在人物頭部上找出大形狀，頭骨與臉部形狀，以及特色所在位置，即可巧妙地展現出人物特徵，但並非光勾勒出輪廓而已，重點在於表現出藏在輪廓裡的形狀，要呈現出形狀，打造出形狀的光影效果！下面幾頁展示的某些人物頭像，年輕人可能非但不覺得熟悉，甚至還會感到陌生，但這些人物全都是名人——包括創立相對論的二十世紀猶太裔理論物理學家暨科學哲學家愛因斯坦（Albert Einstein）、美國企業家與慈善家暨石油大亨洛克菲勒（John D. Rockefeller）、美國武器設計師馬克沁（Hiram Maxim）、德國陸軍元帥暨第二任德國聯邦大總統興登堡（Paul Von Hindenburg）、美國歌舞雜耍表演家與幽默作家和社會評論家暨電影演員羅傑斯（Will Rogers）、前英國首相與軍事家暨作家邱吉爾（Winston Churchill），以及美國演員門吉歐（Adolph Menjou）。對我們這些畫家而

言，上述名人除了各自的事蹟與成就外，更要留意的地方就是比例、距離位置，以及將出現光影效果的臉部各形狀結合起來。假如挪動以上任何人物的某項臉部特色，例如把某人的鼻子，放到另一人的臉上，畫出來的頭像整體效果絕對會大打折扣；假使已經看出形狀，但繪畫功力還不夠，無法結合其他特色一起畫出來，以完美描繪出人物頭像特色的觀點來說，還不如乾脆把人物畫得美美的！以前的職業畫家沒有攝影機或相機，都是用卡尺測量臉孔與臉部特徵，甚至有藝術家——像美國肖像畫家薩金特（John Singer Sargent）則成功地訓練自己用雙眼來測量相關比例，而且成果精準不已！有些學生對高度掌控不佳，畫的距離全都太寬太離譜，其他學生的問題又恰恰相反；在寫生時，縱使是最優秀的畫家，也必須不斷在繪畫時調整繪圖比例，但想要具備這番實力，最後還是得倚賴練習才能辦到！

▌畫出絕妙的臉孔！

如何看出臉部特徵形狀？有個方便可靠的方法，即從亮面、中間色調與陰影區域來觀察。雖然光線明暗不同，亮面、中間色調與陰影區域會跟著一起改變，但這三項因素仍可以顯示出形狀，因此，選擇簡單又容易辨認的光線照明，對畫家來說是很重要的事。繪畫時，應該要知道每寸表面上的光源方向為何，因為會有來自四面八方的細微光線，全部照映在同一表面上，擾亂一般認定的明暗效果，必須特別留意！

除非攝影師真的詳實記錄輪廓形狀，否則繪製人物頭像時，最好不要拿工作室肖像攝影當作參照對象，這類照片的問題點，通常出在光源太繁複、光線交錯效果太多，若想在畫作上重現這些特色，執行難度也最高；而電影雜誌剪報幾乎都不合格，此類照片還有版權問題，不得用於任何用途，但倒適用於繪畫練習。當然，如果想繪製任何公眾人物肖像，還是必須從某些刊物媒體拿到臨摹圖片才能完成，最好能蒐集愈多剪報愈好，再從自己掌握到的全部資訊中，勾勒出公眾人物的特色，還可以天馬行空大膽嘗試，針對人物特色釋放無限創意，讓筆下人物煥然一新又獨具一格，甚至將人物以漫畫或卡通方式呈現出來！雖然實際上窒礙難行，但最好的方式，絕對是讓真人模特兒坐下來，畫家動筆時能一邊看著繪製對象，一邊好好地畫，研究出個人特色，並加以強調突顯，針對尖形臉，可以畫得有點尖，若是圓形臉，則可畫出臉蛋有點圓潤的樣子，諸如此類，而畫眼窩比畫眼睛裡的虹膜更重要，只有仔細觀察臉部的骨頭，能保持住繪畫時看到的肌肉形狀，所以描摹臉部骨感肌理也很重要！

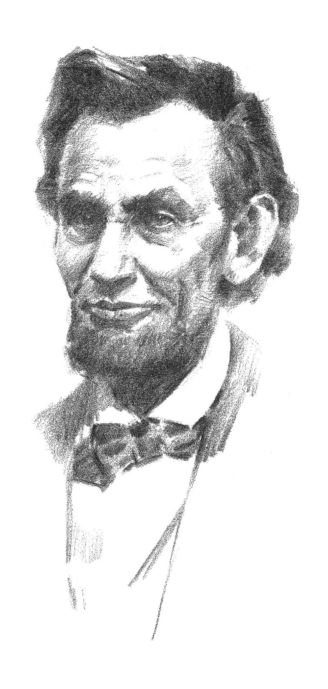

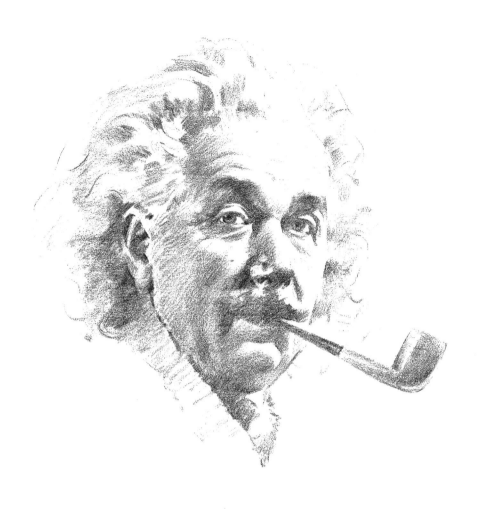

每位人物的頭像，都是由各種形狀組合而成的，並且具有個人獨特之處，因此能讓人輕易辨識出該人物身分！

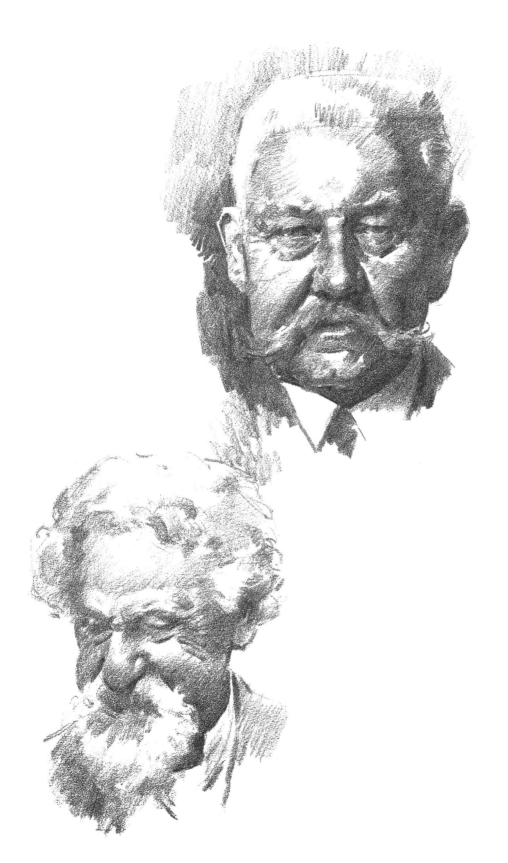

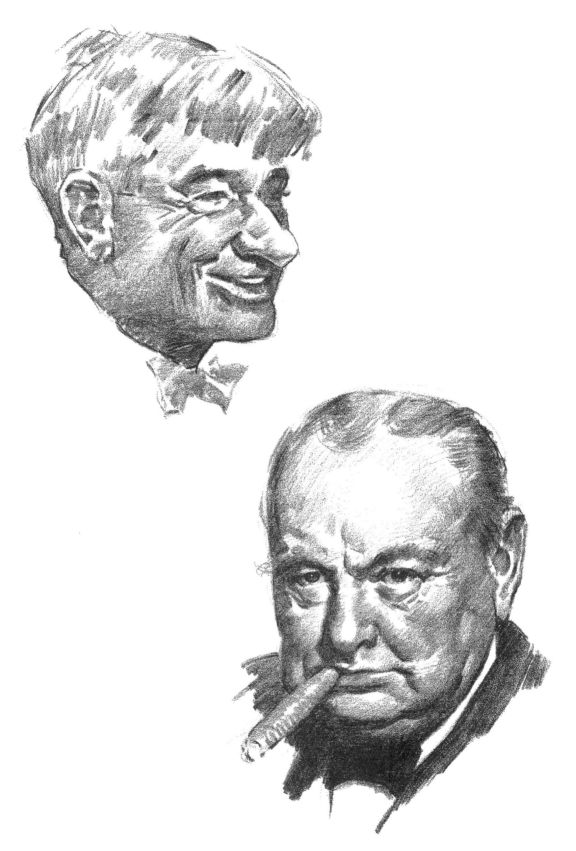

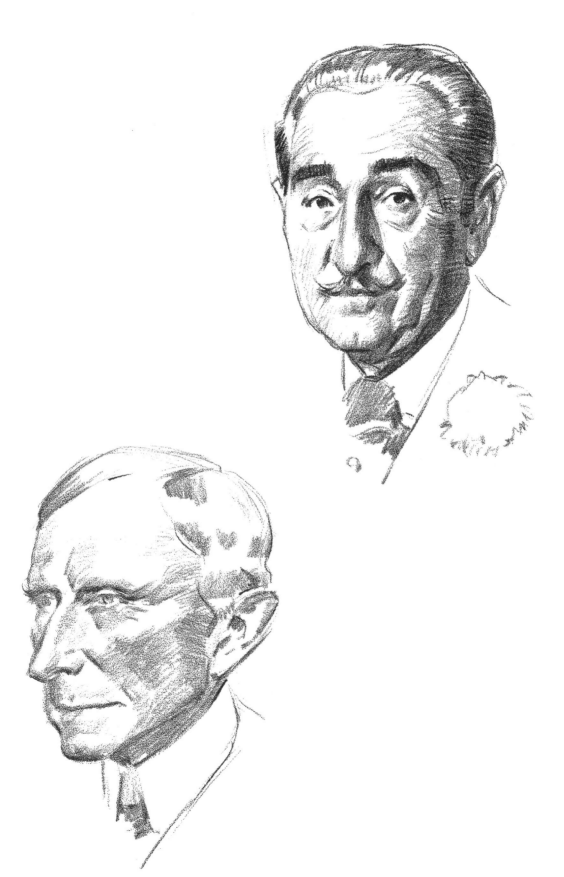

如何才能學好肖像繪製？答案是勤練各種人物類型與人物特色畫法，而且再也沒有比這更好的方式了！「描摹頭像」集畫好作品重大技法的難題於一身，讀者得克服頭像描繪的層層關卡，而繪製人頭肖像，也是讀者琢磨精進繪畫技藝的大好良機！

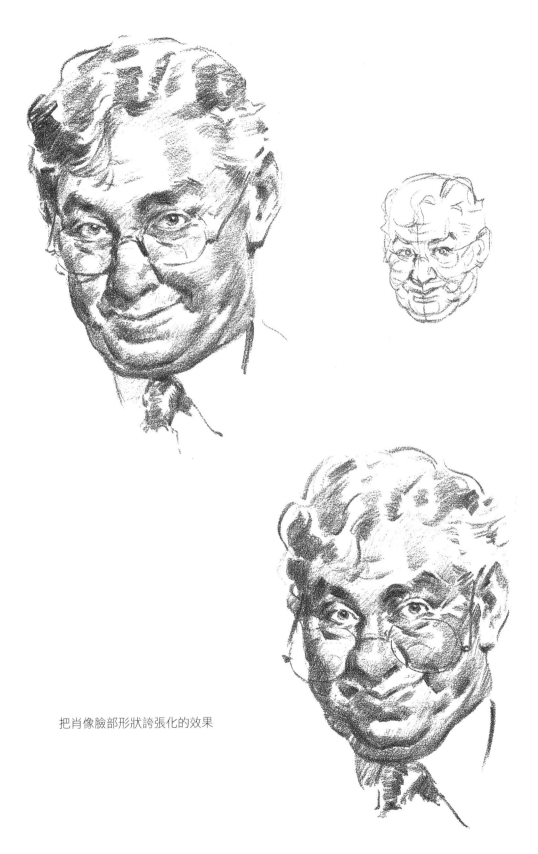

把肖像臉部形狀誇張化的效果

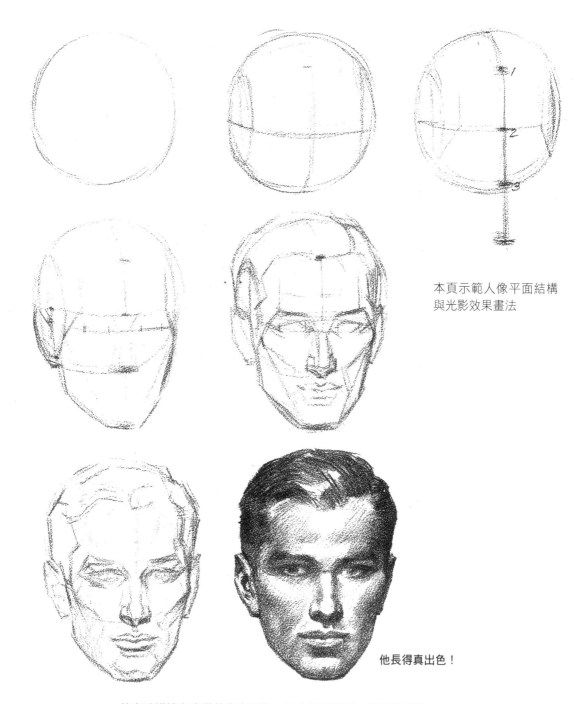

本頁示範人像平面結構
與光影效果畫法

他長得真出色！

筆者建議讀者應描摹真人頭像，而非參照模型、模特兒或範本

做足功課，研究人物頭骨結構形狀

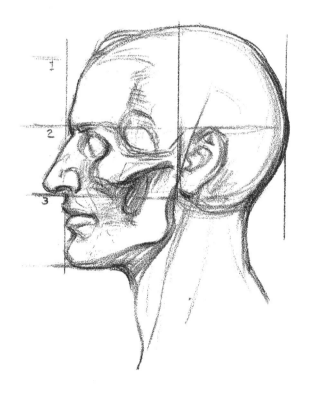

能否繪製人頭肖像，關鍵在於是否通曉人物頭骨結構形狀，再以正確比例隔開各個形狀，
並於準確位置上描繪出形狀！

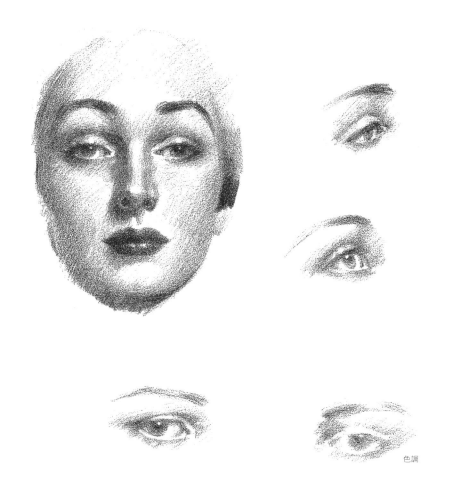

色調

讀者應勤練繪製並深入探索肖像特徵,把鑽研色調效果放在優先順位,其次才是畫好線條輪廓,透過以上紮實的訓練,讀者必能精益求精,在繪畫之路上獲益匪淺!色調可突顯臉部形狀立體感,線條輪廓則雕塑出形狀樣貌。

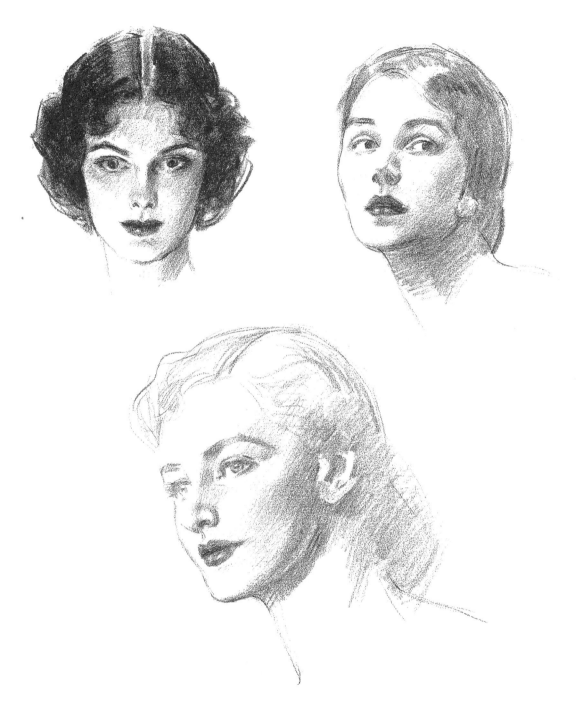

擅長人像素描的插畫家入行時，看來大都憑恃結構精準的頭像創作一舉成名！
讀者應該詳加研究這些畫作！

8 描繪造型人物服裝畫
Drawing the Figure in Costume

要成為商業美術設計師，必經歷程是學會繪製打扮好的造型人物，且所有繪畫元素都不能出毛病！倘若只把繪畫視為業餘嗜好，自然可以愛畫什麼就畫什麼，一旦繪畫變成一份工作職業，人物服裝畫遂成為生財工具，畫好這類題材比什麼都重要！

此時，商業美術設計師精心研究過的形狀光影效果，會立刻派上用場！其他同樣不能缺少的，還有應用透視人物與人物所在地點的繪畫知識！當光線灑落人物臉龐之際，連人物身上的服裝，也會沐浴在同一道光芒下，而人物穿著的衣裳，不僅應該自然地順著身體披垂下來，布料本身還會因而出現合理皺褶，同時這身衣物，也必須讓人聯想到衣服主人的基本形體線條。

在接下來幾頁畫作中，筆者敲定用古裝或非當季服飾來示範演出，以求立場客觀公正，因為時尚潮流總是瞬息萬變，甚至可能連本書都還來不及出版，某款人氣服飾又突然退流行了！但除非商業美術設計師是以復古為題材，不然也只能奮力追上時尚的腳步，讓自己筆下的人物能隨時風姿綽約、流行指標地位不敗！綜合上述各種因素，筆者於是選擇材料或風格不拘的服飾，卻同樣能呈現出皺褶與立體剪裁效果，這些具有時代特色意義的服裝，沒有過季的問題，時時刻刻都適合商業美術設計師觀察繪製！

練習時，時尚雜誌與廣告上多到不勝枚舉的圖片，都是讀者參照的對象，可借此繪製出流行時尚人物服飾鉛筆畫，最重要的是練習繪製人物身上服裝，觀察光影效果、形狀，以及形狀透視圖！在進行類似研究練習時，筆者建議大家要剔除掉大部分的背景，以避免讓背景這個問題變得過於複雜，筆者自己研究造型人物時，也同樣會

去背。吸引人的人物與服裝本身已猶如百寶箱，足以讓讀者在練習繪製時，取之不盡用之不竭，創造出叫好又叫座的人物服裝畫作！有時還可以適度加上一點陰影，營造畫作氛圍效果！讀者累積了一些人物服裝研究畫作後，筆者建議讀者另外找雜誌插圖練習，圖中會有若干人物出現在房間裡，有一些家具或其他配件，臨摹這些插圖練習，對讀者來說意義極度重大，因為這類圖片涵蓋了透視與比例概念，可以幫助讀者鑽研相關領域；假使讀者自備攝影機或相機，也可以試試自己找些主題拍攝來練習繪畫。

請大家留意洛克威爾的風格，這位畫家暨插畫家非常有耐心，好讓自己畫作上的每個地方都環環相扣、毫無差錯。畫家要認真專注處理不起眼的微小細節，但像這樣的畫家卻屈指可數，若從藝術手法上來探討，洛克威爾採取的繪畫方式，或許也會引發意見正反兩派人士熱烈討論，不過，支持著洛克威爾作品的畫迷，死忠程度總是居高不墜，這個現象年復一年且受人矚目，證實了筆者在第一章所討論的「一般人心中都存在著智慧知覺」這項繪畫原理！筆者認為，無論是哪位畫家的作品，只要畫家能追根究柢、不放過任何一點瑣碎細節，類似創作都會持續備受好評！創作能遵守真理，符合大自然光影現象，就能像真理本身那樣，在眾人心中地位崇高堅定不移！而風格完全相反的創作，往往只能不斷招致爭議！

此外，筆者還要再舉薦美國知名畫家約翰・坎努姆（John Gannum）的創作為例，坎努姆也非常專心盡職於處理細微小地方，雖然在表達方式上與洛克威爾天差地遠，但坎努姆展露出的真誠用心絲毫未減！坎努姆畫作中的用色最為人謳歌，而優異創作必備的其他所有繪畫元素，也在坎努姆作品中悉數到齊，其中包括非常要緊的元素，也就是「一致」。在這兩位大師級畫家的創作中，會出現太多重要繪畫元素，而且這些元素永遠證明了一件事：所有題材都值得讀者好好學習與欣賞。來湊熱鬧的美術界生手會一面賞畫，一面唸唸有詞：「畫得真好啊，跟真的一樣，活靈活現的！」而對這當中需要投入多少精力物力、又不得不具備哪些能力才會成事渾然不知；唯有畫家的繪畫知識與功力已經完備周全時，才有可能展現出精采絕倫的藝術作品，這些事無關技法，而是畫家能否察覺景物各處彼此之間，在塊面、色調與色彩、比例及透視、和光影效果上的關係，畫家繪製景致的表達方式倒是無所謂，只要結果不破綻百出就行，不同畫家的繪畫技法各有千秋，因為大家對觀察與描繪景物的見解互異，但不論繪畫工具是鉛筆或刷子，對畫家來說，問題本身都是一樣的，那就是：只要勤於動手創作，繪畫技法有增無減！

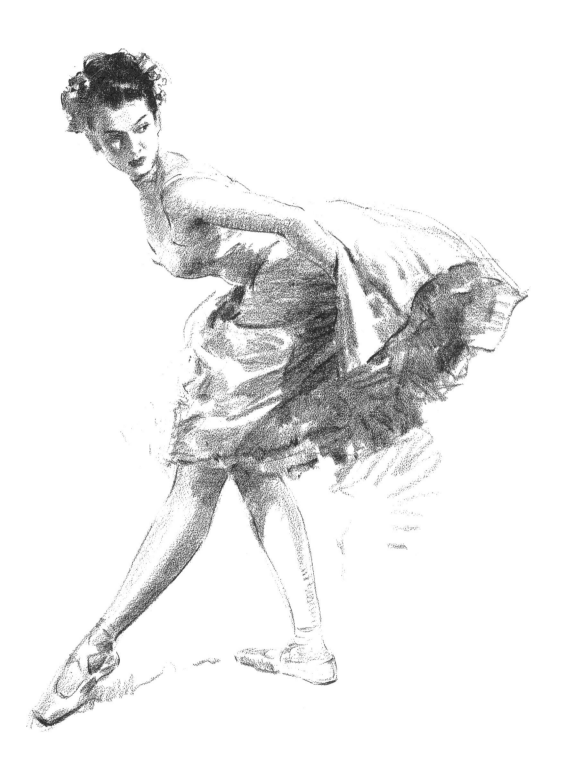

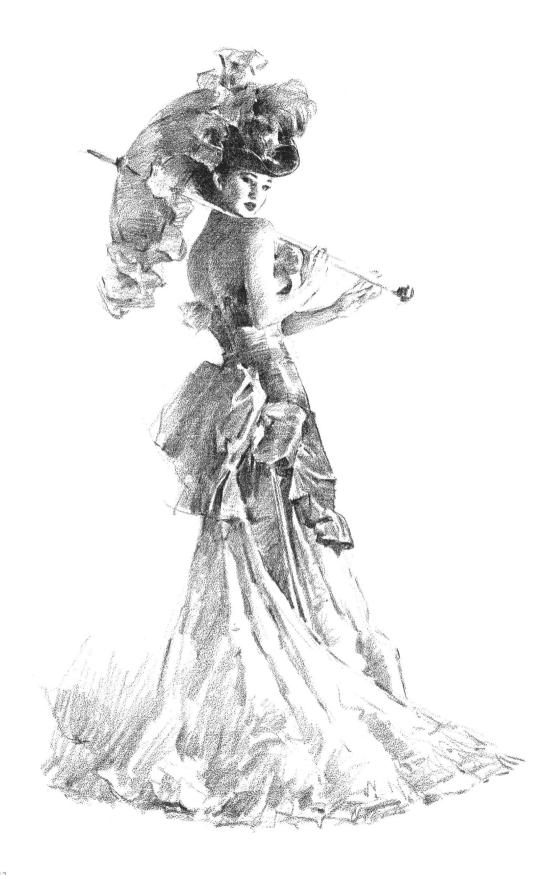

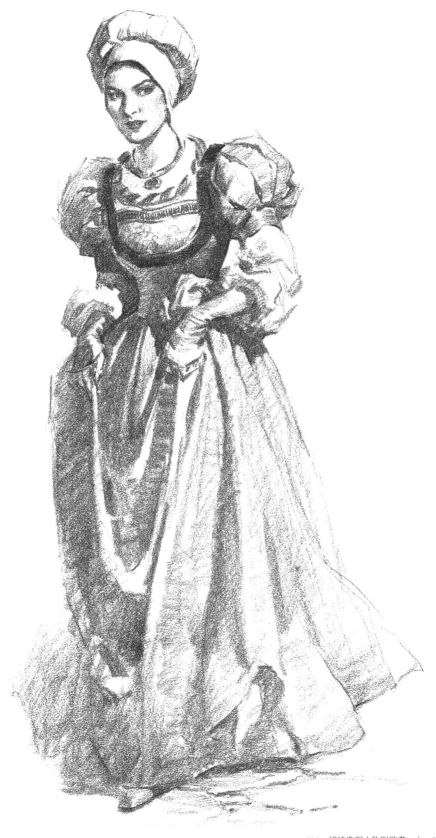

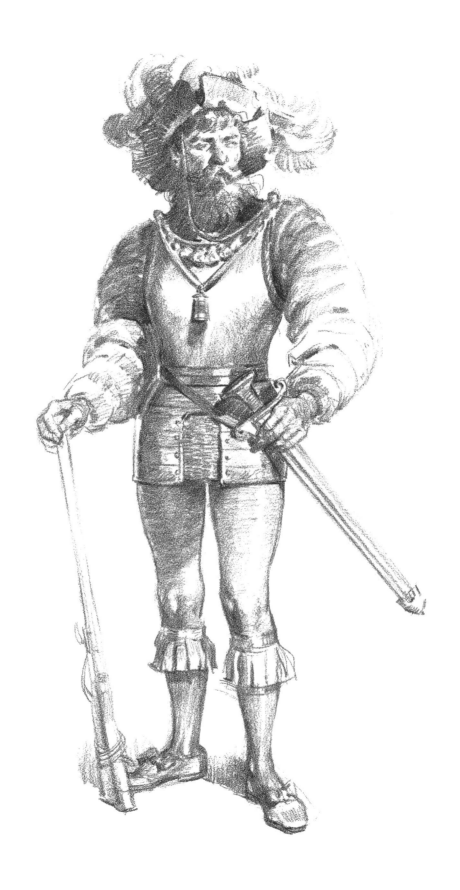

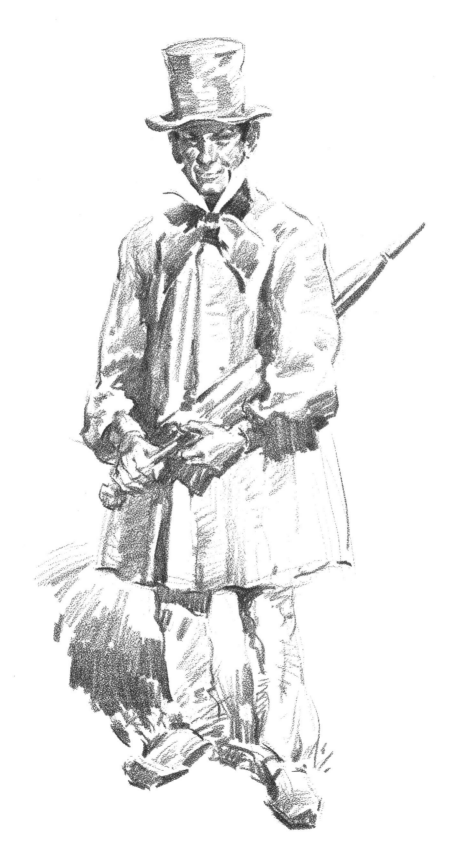

範例佳作

路米斯的畫作藝廊

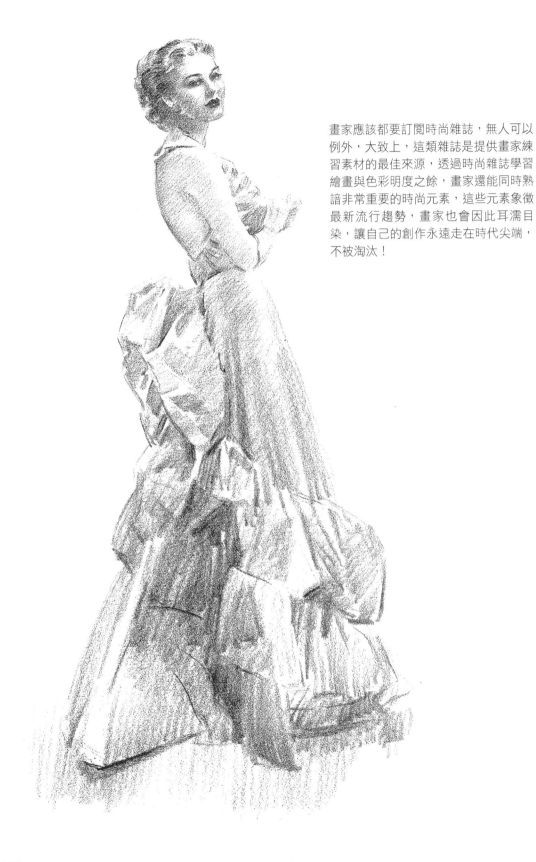

畫家應該都要訂閱時尚雜誌，無人可以例外，大致上，這類雜誌是提供畫家練習素材的最佳來源，透過時尚雜誌學習繪畫與色彩明度之餘，畫家還能同時熟諳非常重要的時尚元素，這些元素象徵最新流行趨勢，畫家也會因此耳濡目染，讓自己的創作永遠走在時代尖端，不被淘汰！

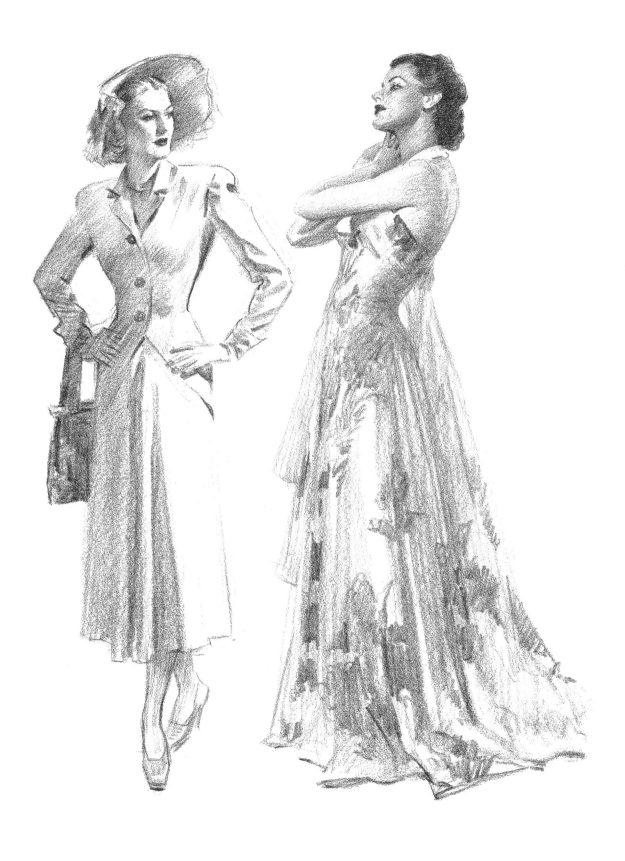

生活，是創作靈感的真正來源

本書到此已近尾聲，在與讀者道別之前，筆者呼籲讀者，若想晉升為藝術界畫聖，讀者應該具備紮實的繪畫技法，並在畫作中展現獨到的個人特色，而畫家繪畫技法紮實與否，只能從畫作是否生動逼真才知端倪！在筆者看來，生動逼真與有創意的想像力可以並存不悖，前者也不會對後者設限，而且筆者完全同意，這種意境正是所有優秀畫作中的重要一環！

不過，有些異議人士則對此發表不同觀點，表示趨向寫實的唯實論畫作，只會剝奪畫家充分展現個人創意的權利，這類主張認為唯實論只要求畫家一味地模仿，而非鼓勵畫家在創作時發揮創造力。如果表達真實的寫實，是指僅限於用攝影機或相機去創作，甚至創作目的僅在於複製攝影效果，前述論點可能不假；但強調寫實的創作，不應該就這樣被局限住。

▎寫實 VS. 仿真的摹寫

讀者想到寫實時，不應該把寫實與仿真的摹寫混在一起，而必須把現實生活視為繪畫素材的重大來源，畫家會從生活中激發創作靈感，任何題材若與畫家不得不表達的情感有關，這類題材才是畫家選擇繪製的對象，畫家不能對眼前的景象全部來者不拒（管他三七二十一，先統統收編在自己的畫紙裡，不由分說一五一十全數呈現），這絕不是畫家該做的事！作家妙筆生花，正是因為通曉創新，畫家理應師法這些作家，懂得察覺出生活中讓人難以忘懷的真理，同時為了實現自己的創作理念與目的，而重新打造這些稍縱即逝的浮光掠影，並再次塑造出塵凡浮世間的吉光片羽！若不重視創作理念與目的，這樣的畫作最令人感到乏味，雖然仿真摹寫的作品重視鋪陳

細節，但繁瑣零碎也必須符合創作目的，否則會失去意義！想讓畫作變得生趣盎然，創作思維必須具有說服力，而且這種思維本身就妙趣橫生，創意思維正是畫作的微妙平衡點，可以表彰優點，彌補不足！

同樣以現實生活為繪製主題，但畫作卻呆板平庸缺乏想像力，與能展現出真實正確詳盡且不加修飾的畫作相比，有天壤之別！畫家不是為了表達真實而採用寫實手法，寫實的真正目的，是為了增加創意構想的真實感，而且畫作是否誘人，讓觀眾沉迷乃至無法自拔，決定關鍵正是奠基在這種創意構想上，也就是說，畫家會仰賴寫實這種手法，再進一步美化或鞏固創意思維，雖然這種思維本身可能徹頭徹尾抽象，或純粹是想像出來的虛構產物，但畫家會藉著賦予創意思維合理的真實感，努力讓這種思維令人大感折服、而且逼真傳神到幾乎沒有半點差池，使這種思維得以跳脫抽象桎梏，這就是展現真實正確詳盡且不加修飾的畫作。

繪畫藝術的寫實，並非畫家展現個人創意思維的絆腳石，反倒應該成為畫家與觀眾之間的重要橋梁！畫家對現實生活的觀察有多準確，這檔事觀眾根本不在乎；觀眾會受到畫作吸引，純然是因為觀賞畫作時，觀眾會聯想起自己的個人體驗，因此對作品的興趣油然而生，這是天經地義的事！畫家與觀眾眼底的世界相差無幾，但畫家透過作品傳達的訊息、與創作背後蘊藏的想法，卻可以帶給觀眾耳目一新的體驗！有創造力，發明創作遂能成為真實，虛構也會變成事實，還能化無形為有形，讓事物充滿說服力與感染力，這些現象不只看得到更能感受得到！

▌真諦

現今繪畫藝術發展欣欣向榮，使人領悟到原來創作的本質，在於省去無意義的空泛思想，並且要認真處理基本元素，若任何因素會抹煞掉繪畫構想的說服力，就必須把這類因素逐一刪去。想在白紙上構思作畫，畫紙上的背景又該如何處理？這個問題不只與填滿空間有關，任何背景能展現畫家的重要思維時，這種背景才能保留在畫紙中，但由於背景會襯托出寫生畫的意境，所以背景空間不能模稜兩可或矛盾不合邏輯，若背景可以為繪畫主題增添說服力，並且營造生動逼真的效果時，不應該因為一窩蜂趕時髦、或矯飾主義正流行，而不假思索地捨棄掉背景。

寫實的畫作可以很簡單，匠心獨運，強烈展現極致美感，而不只單純重現大自然雜

亂無章的多樣形態，寫實畫作可以讓人深刻印象、強而有力地詮釋平淡無奇的景物，但前提是畫家必須實力雄厚，能以相同手法體會並繪製出畫作。

大家必須承認的是，現在藝術界不少寫實畫作表現平平，但這並非繪畫藝術或繪畫原理的錯，而是因為那些畫家本事不足；雖然這些畫作有待加強，還好並未對繪畫寫實造成任何衝擊影響，描繪現實生活的寫實力量仍然強大，不會因為被那些畫家忽略而黯然失色！

為何現在有這麼多寫實畫作表現平平？原因是：畫家得先費一番苦功磨鍊技能，才有機會畫出有口皆碑的佳作！不經一番寒徹骨，爭得梅花撲鼻香？畫家可以按照個人意識自由表達思想，也可以隨手塗鴉創作，卻對善用其中任何一項天賦所知有限，忽略了寫實的真諦，其實是表達個人的心聲！人類一直爭取並獲得自由，大家可能會因為得到自由而感謝蒼天，但所有人都必須動動腦，運用智慧來了解，能自由表達思想的真正可貴之處為何；就像人類必須努力爭取權利，才能在自由國家生活那樣，畫家也必須經過千錘百鍊，才能一筆畫打造出畫作！磨鍊技能不需要考慮時間的問題，因為時間與能不能繪畫創作無關，有人可能早在弱冠之年，已經掌握住自然法則下的形狀、顏色與現實生活真實景物，也有人年屆半百才體會，更有些人一生永遠不能領悟；重要的是，現實生活真實景物是繪畫題材的泉源，是畫家唯一可利用的資源，等著畫家去觀察領略！而傑出珍貴的繪畫藝術作品，就隱含在其中！

▎何謂藝術？世界的真、美，及其靈魂

但在寫實畫作中，展現個人獨特個性為何那麼重要？每個人觀察到的大自然真實情形不盡相同，因為人人對自然法則的理解程度不一，每位畫家的個性與才能也截然不同，因此不可能把其他畫家的畫作，原封不動地搬到自己的畫紙上，畫家能不落俗套、獨立思考，並運用智慧知覺這項繪畫原理，畫作自然能獨樹一幟、別出心裁，成為觀眾交口稱譽的傑出作品！畫家自己的獨特個性、加上畫家理解到的現實生活，兩者合體就變成畫家的繪畫藝術知識，畫家感受到的事物，等於畫家自己實際上一切所見所聞，這就是畫家掌握的繪畫知識金鑰匙，能幫助畫家開啟繪畫這扇大門；畫作裡若少了畫家的獨有靈魂，這樣的作品稱不上是藝術，頂多只是陳述事實而已，但畫家的創作也不能完全偏離事實；畫家一連串數不清的芝麻綠豆個人抉擇，都會聚積成畫家自己的繪畫知識，畫家可以從何獲取知識？包括從勇於嘗試與承受錯誤，

以及經由比較之後，最終在眾多方式中選擇接受某種方式。畫家不可能無中生有，景物不可以憑空捏造，要根據真實情況描繪，能符合現實生活邏輯，並以自然定律為依歸。

到底該怎麼傳授繪畫藝術這門學問，才可以適用於所有情況？這個問題很難有十分肯定的答案，如果一切事物都互有關連，此時可以用「一致」去解釋這種現象，但還是必須從實際問題去找出具體關係。不少學生研究繪畫藝術時，不求上進，得過且過，只想直接找到速成門徑，帶領自己一個箭步精準完成明確特定目標；然而實際上任何問題都需要逐一解決，就算是找出答案結果，也不能針對全部問題一概而論。

打造自己的繪畫作品時，讀者別無他法，只能靠蒐集所有可能的事實、觀察自然定律與光影現象，這些資訊就是值得讀者信賴的最佳創作伙伴，今後每一次創作過程中，都要讓自己堅持恪守這些原則，無論是從自己的生活或外面的世界，務必在生活中與大自然景象裡，汲取豐富的繪畫知識，生活與大自然是讀者最重要的繪畫知識資源，畫家大部分的繪畫知識都源自此。畫家個人有極限，但這些知識資源本身無窮無盡，現實生活對畫家意義如此重大，畫家要以尊重崇敬偉大現實的心來投入創作，對畫作能成為現實生活的一部分，以及能透過觀察現實生活，而在畫紙上自由表達個人思維，畫家都要心懷感激；因為信任自己的觀察與感覺，並且把對「真」與「美」的自成一家體驗，體現描繪在創作中，畫家應該要為此欣喜雀躍；假使畫家經歷這些過程而完成的創作，值得觀眾駐足鑑賞讚揚，這類創作絕對會變成千載揚名的傳奇佳作！生活本身與畫家個人對生活的感覺，是藝術創作唯一的真正靈感來源！畫家可以為藝術做的，比藝術可以為畫家做的更多，繪畫藝術就藏在生活中，懂得觀察學習生活的畫家，一定可以把繪畫藝術發揚光大！

素描的原點
Successful Drawing

作　　者　安德魯‧路米斯
譯　　者　吳郁芸
主　　編　呂佳昀

總 編 輯　李映慧
執 行 長　陳旭華（steve@bookrep.com.tw）

封面設計　許晉維
排　　版　蕭彥伶
印　　刷　成陽印刷股份有限公司
法律顧問　華洋法律事務所 蘇文生律師

定　　價　599 元
初　　版　2015 年 11 月
三　　版　2020 年 9 月

出　　版　大牌出版／遠足文化事業股份有限公司
發　　行　遠足文化事業股份有限公司（讀書共和國出版集團）
地　　址　23141 新北市新店區民權路 108-2 號 9 樓
電　　話　+886-2-2218-1417
郵撥帳號　19504465 遠足文化事業股份有限公司

Complex Chinese translation copyright ©2015, 2017, 2020
by Streamer Publishing, an imprint of Walkers Cultural Co., Ltd.
ALL RIGHTS RESERVED
有著作權　侵害必究（缺頁或破損請寄回更換）
本書僅代表作者言論，不代表本公司／出版集團之立場

國家圖書館出版品預行編目（CIP）資料

素描的原點 / 安德魯‧路米斯 著；吳郁芸 譯 . -- 三版 . -- 新北市：大牌出版，
遠足文化發行 , 2020.09
188 面；21×27 公分
譯自：Successful drawing.
ISBN 978-986-5511-32-6（平裝）

1. 素描　2. 繪畫技法

947.16　　　　　　　　　　　　　　　　　　　　　　　　　　　　109009815